旅繪是生活

速寫一本就上手

單色 x 水彩 x 色鉛筆

畫下美好回憶

Sammi

王嘉玲◎著

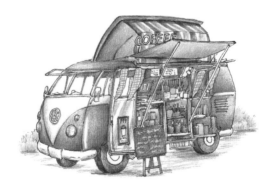

各界推薦

與 Sammi 相識時，她還在旅行流浪中，我們因畫畫而更加地熟識了。一路走來，看著她對畫畫的熱愛，並步步朝夢想前進。如今出書，真的很替她感到開心。

這是一本豐富又實用的旅繪書，步驟記錄詳盡，讓你一次學會單色速寫、水彩、色鉛筆，三種技法。拿起畫筆，相信你也可以將美好通通收進畫簿裡！並且發現，原來，畫畫真的不難。

——呂麗秋（Rachel 愛畫畫）／插畫家

旅行除了探索不同城市和文化外，還有另一種讓我特別著迷的人文風景，即是參觀博物館時見到速寫者臉上的專注神情，和畫筆在本子上留下的俐落痕跡。

多年前我就對 Sammi 在朝聖之路上的手繪紀錄印象深刻，也在講座中深受她旅途中的故事啟發。這本書透過豐富的實例介紹手繪技巧，例如線條、紋路、陰影、透視以及色彩堆疊等，讓我開始拿起畫筆練習，期許有一天也能創作出屬於自己的旅繪記憶。

——李珮慈／《一走上癮！理想的旅行》作者

初識 Sammi，第一印象是被她精緻細膩的繪圖給吸引，我可以細看好久，因為雖是一張小圖，卻描繪出許多讓人神往的細節。她肯定有個安靜的靈魂，才能夠靜下心，將眼前畫面轉換成如此細緻的手繪圖。

等真正認識她，更覺得這小女子實在不簡單！她在世界許多地方留下足跡，並隻身走上西班牙朝聖之路，小小的身軀有著大大的力量。

這本書不只是繪畫技巧的教學，更是分享如何運用觀察力與畫筆來記錄人生風景。讀者也能透過 Sammi 的圖畫與文字，來體會些許她的勇敢，或許哪一天，也能踏上勇敢的旅程！我也期待自己能夠用這樣溫暖的視角，持續旅行與生活。

——凱若 Carol ／暢銷作家・居家創業者

目錄

水彩速寫

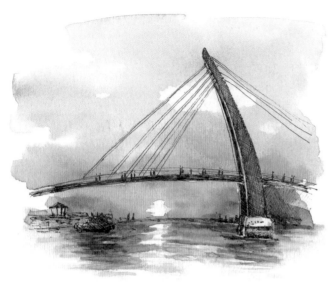

色鉛筆速寫

我們都有一個畫畫夢

不知不覺從事旅繪教學五年多了，從一個一無所有的非本科生，到擁有自己的工作室，這一路走得很不容易，但是我用自己的方式證明，只要擁有一個夢想，然後慢慢去做，有一天會夢想成真的。

從小我就喜歡畫畫，但因為家裡的關係，並沒有選擇念美術系，而是選擇未來可能比較好找工作的企管系。但是我並沒有放棄畫畫，畢業後找了份跟畫畫也算相關的網頁美術設計師的工作，同時利用工作之餘，到畫室學手繪。當時畫畫之於我，就是抒壓的興趣。一直到後來出國長途旅行，在墨西哥時東西被偷，為了籌旅費所以走上街頭擺攤賣畫，我才了解到這些年，畫畫對於我已經密不可分，所以回國後，就開始朝這個夢想前進。

正因為自己一路從非本科到現在成為專業老師，跌跌撞撞摸索了十多年，所以我很了解初學者會遇到的困難，每一堂課我都在想辦法讓大家更容易畫出心中所想的畫。實現大家畫畫的夢想，一直是我教學上最大的重點。

在課程招生時，學員常常問我，單色速寫、水彩速寫、色鉛筆速寫，這三種課的差別，因此我一直很希望有機會可以寫一本含括這三種技法的書，介紹基本技法跟差異，再加上很多舊學員一直希望我能出畫冊，讓他們上完課之後，有其他題材可以繼續練習。所以我有了一個貪心的願望，想同時讓初學者了解如何入門這三種技法，又可以有比較進階的題材給舊學員當課後練習。

但在寫書的過程中，我經歷了很大的瓶頸，了解到要在有限的頁數裡，既要介紹三種技法，又要從初學者到進階者都可以閱讀，是多麼難的事。因為有太多想講的，所以這本書的企劃內容，這一年多來刪減修改了無數版本，我給了自己一個非常困難的功課，無數次的心理煎熬，無數次在心裡模擬初學的你們會想在這本書裡學到什麼，而舊生的你們該如何利用這本書複習學到的技巧，在經歷了一年七個月，終於完成了。

這是市面上第一本一次介紹三種技法的速寫教學書，裡面還包含了一些我的旅行生活小故事。跟上課的風格一樣，我總是很貪心地想給你們很多東西，所以努力擺進了滿滿的四百多張圖，雖然仍有很多技巧、心法無法包含進來，但我希望藉由這本書，能讓大家大略了解三種技法的基本概念。書中介紹的都是我平常喜歡的畫畫方式，希望能在畫畫的路上給你們一些幫助。

繪畫並沒有一定的模式，每個人都有自己喜歡的方式，我的畫一直是嚴謹中帶點隨興的風格，與其把它定義為速寫技法書，我更想把它定義為旅繪教學書，我想教你們學會用美美的圖，記錄旅行、生活中的小故事。

好多人跟我說：「我不會畫畫，怎麼可能畫出跟妳一樣的畫？」Sammi 想跟你們說，你都還沒開始，沒有給自己一次機會，怎知道你不會呢？夢想在你前面，有時只是需要去抓取，而不是推開。給自己再一次圓夢的機會吧！

從小我也好愛畫畫，跟大家一樣，都有一個畫畫的夢，但因為沒法念美術本科，一直很遺憾。

所以，我也想跟你們說，不會錯過的，只要你還想要，任何事都還可以追回來。錯過了，繞了一大圈，只要你心中的熱情依舊在，生命會讓你走回這條路的，每個人都有實現夢想的能力，哪時候開始都不嫌晚。

去喜歡自己的畫作，去接受自己的不同，不是和別人畫一樣才是「好畫」。這世界上因為有了「不同」才有趣，而那個不同的人，有一天將成為別人欽羨的對象。

如果我可以實現夢想，那你們也可以。一起動筆開始畫畫吧～

每個人心裡都有一個畫畫夢，
總是好羨慕那些可以隨手在本子上畫畫的人，
畫畫並不是一件困難的事，
拿起筆你已經跨出成功的第一步。
一開始不熟練是很正常的事，
但是只要不斷地練習，
一定會越來越接近你心中想要的樣子，
慢慢進步，不疾不徐，享受其中，
每一段，都是未來回顧時的美好回憶。
跟我一起拿起筆，開始畫畫吧～

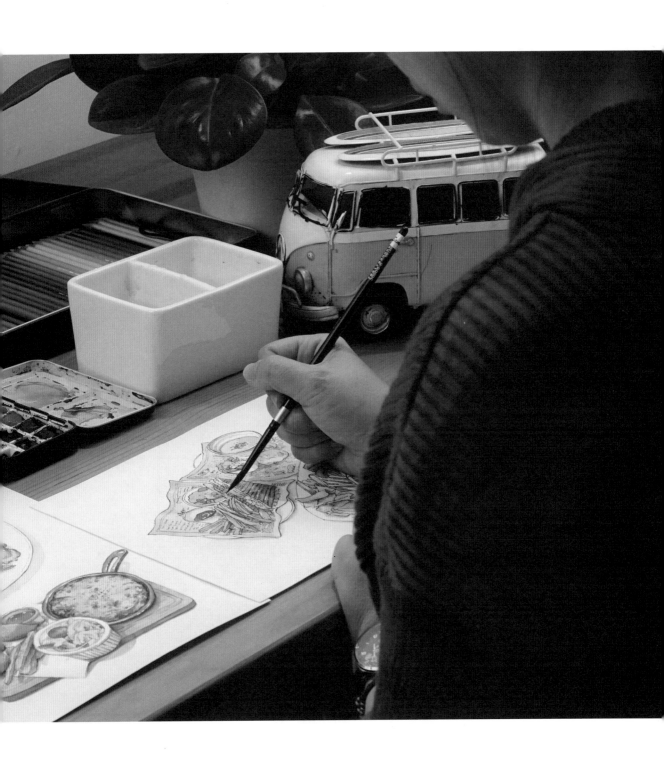

前言

【觀念篇】

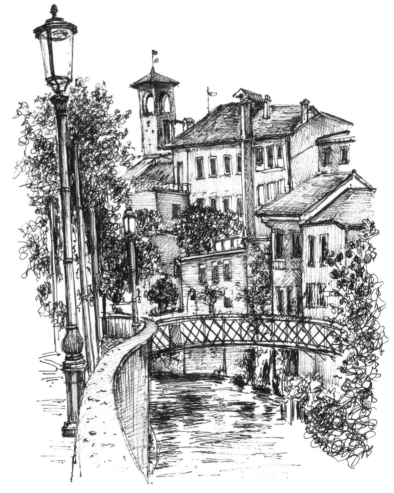

先來認識
速寫是什麼

我自己常用的旅行手繪記錄方式有兩種，一個是在現場直接速寫作畫，另一個是回家後再慢慢畫下旅行回憶。我覺得不管哪一種都很棒，因為只要是認真的紀錄，都是心底最美的回憶。

好了，那我們準備要出遊了，開始旅行速寫前要準備什麼呢？來了解一下。

我喜歡畫的速寫方式有三種：單色速寫、水彩速寫、色鉛筆速寫。

單色速寫

單色速寫，任何筆都可使用。利用鉛筆、代針筆、鋼筆、圓珠筆等直接打稿，再加上簡單的深淺陰影，便可成為很有特色的畫作，是最方便的速寫方式，只要一枝筆就可以開始畫。

水彩速寫

一般用防水（耐水性）的筆打稿，之後再用水彩上色，現在外出速寫的工具都很簡便好攜帶，所以這種有加上色彩的畫畫方式很受歡迎。只要一本繪圖本、外出用的小型水彩盒、水筆、衛生紙，即可隨時隨地開始畫畫。

色鉛筆速寫

我很喜歡色鉛筆的上色效果，所以有時會用它幫單色的速寫上色，色鉛筆比水彩好控制，所以也很受速寫愛好者喜歡。挑選色鉛筆用的繪圖本時，盡量選表面顆粒小一點的。色鉛筆組的話，在室內畫畫可選三十六色的，若要外出，挑選常用的十二枝顏色即可。

很多學員常問我，什麼時候用什麼媒材？要畫簡單隨興好，還是畫精緻好？其實畫畫並沒有規則，端看你想畫出怎樣的效果，以及時間有多寡。以我來說，出門旅行時喜歡帶水彩跟代針筆，因為比較方便，也可以畫得比較快速。而色鉛筆我喜歡留待時間比較多，或是在家慢慢記錄旅行回憶時使用。

但之前出門長途旅行兩年，我三種都有帶，畢竟是長期旅居國外，所以三種媒材都帶著以防外萬一，想用時就不必煩惱囉！

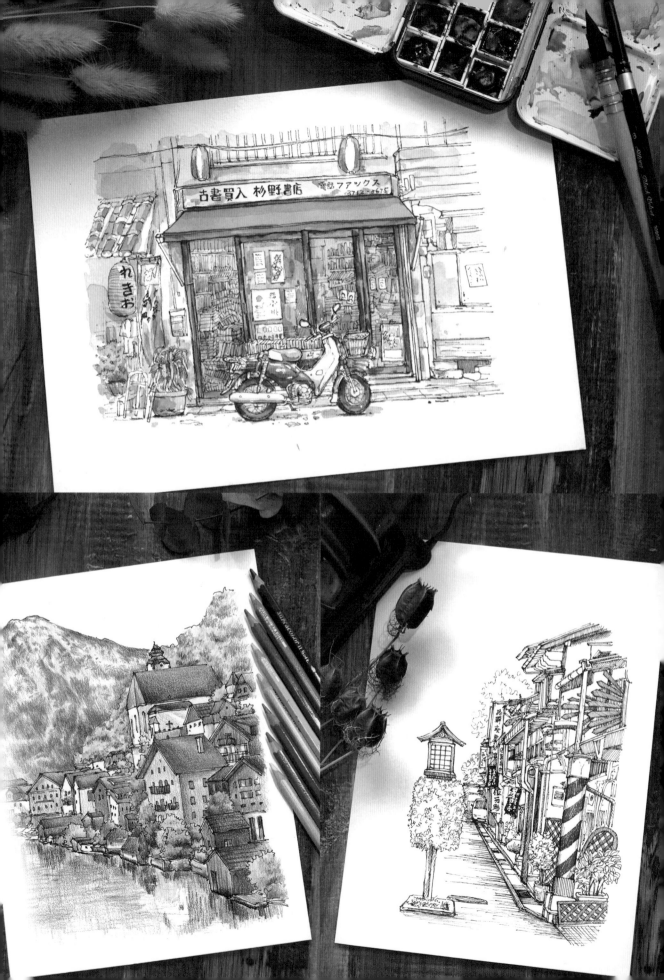

練習速寫時
最常見的問題

使用代針筆直接下筆畫速寫,是無法擦拭修改的,所以反而能夠訓練自己好好觀察每一個要畫的景物。「觀察」勝過下筆,是訓練打稿很好的方式,大家可以藉由每一次的先觀察再下筆,練習如何抓準物體的大小和細節。

我整理了一些大家常問的問題,在這裡一起解答:

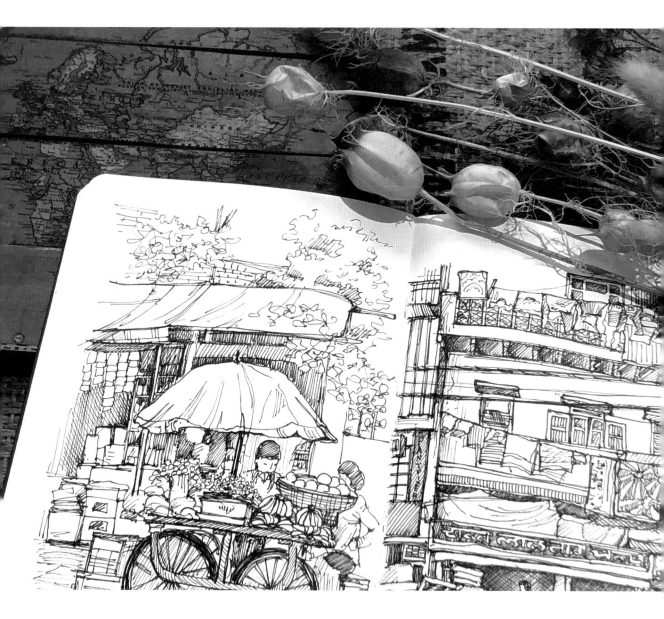

什麼樣的線條才是對的？

你筆下的線條表現，完全是由你來決定。

旅行速寫本是自己對自己的紀錄，無關他人，所以沒有固定的畫法，只要是你喜歡的線條方式即可。重點在於自己畫得開心，不管是奔放的線條、規矩的畫風、可愛的風格，都是很好的記錄方式。沒有「遵守某某繪畫方式才是正確答案」這回事。保有自己的畫畫方式，未來就會成為你獨一無二的旅行繪畫日誌！

一定要去外面寫生才可以嗎？

對我來說，速寫是為了把自己喜歡的旅行風景和故事記錄下來，所以不管是拍照回家慢慢畫，或是現場進行，我認為都很好。因為畫畫是為自己而畫，旅行速寫日誌應該是很自由的，遵從自己喜歡的方式，才能從中得到快樂。

而且很多人出國旅行時間不算長，行程也都很趕，玩都沒時間了，很難每天坐下來好好記錄。所以當你時間不多，當然是先玩為主啦，畢竟難得出國度假，當然是好好享受最重要！如果有時間才現場畫個小物，也可以回家之後再好好完成一本手繪旅行日記。

畫錯了怎麼辦？

剛開始接觸代針筆速寫的學員，總是擔心畫錯，所以戰戰兢兢，但本來就有可能畫錯。所以下筆就是下筆了，不小心有錯就讓線條留在那邊，直接在旁邊補一條新的即可。不小心畫歪也沒關係，這樣會呈現速寫手繪應有的感覺。

大家要學習接受這個「不完美」。如果想要完美，就不該選擇不事先用鉛筆打稿的速寫。所以我常說，速寫會讓人越畫越豁達的。

怎樣思考下筆

每一個景物，下筆處都不太相同，關鍵是先找到想表現的特色處，因為這是我們最想強調的部分，所以要先確定它在畫面上的位置。比方說，你想畫桌面的小物，就要從最主要、最顯眼的那個小物開始，再用相對位置找出其他小物在畫面上的定位。

如果是畫景物的正面角度，一般建議「從上到下」畫起。至於畫有角度的房子，會先決定好透視的角度才下筆，這就像蓋房子，地基打好很重要。

我的經驗是多多練習，畫久了就會知道每一個景色該從哪個部分開始比較順手。

日本・東京

先觀察～
再下筆～
多練習～

紹興・嵊州

初學者怎樣挑選場景

如果是第一次畫速寫的初學者，不要馬上就挑戰比較難的角度，從簡單的小物開始，像桌上的鉛筆、本子，再逐步挑戰比較複雜的小景物。

畫建築風景，一開始建議先從正面的角度開始，再慢慢進階到有角度的街景、房子。等到熟悉畫畫的感覺後，就能畫更大的場景，這樣可以減少一開始還不太熟悉時的挫折感。

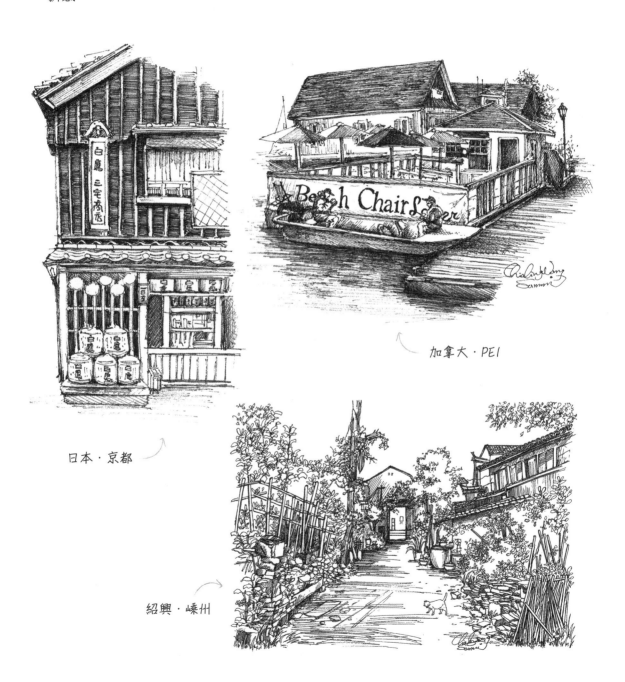

加拿大·PEI

日本·京都

紹興·嵊州

了解透視，
創造空間感

透視是畫街景、房子的初學者一開始怯步的原因，它涵蓋的理論相當高深複雜，對一般把繪畫當興趣的愛好者來說，只要把房子基本的立體感抓對，讓畫面看起來合理，基本上成果就不會太奇怪。

要提醒一下，這邊講的不全是最正確的透視理論。我自己在畫圖和教學時，著重於基本概念對就好，有幾條線沒抓得很精準也沒關係，只要主要的線條在合理範圍內，整體看起來舒服、好看即可，因為這樣在速寫時才能更開心。

所以速寫時只要掌握幾個要點，即使不完全懂透視，一樣可以畫出好看的圖，但如果能把透視練得更熟，就可以在畫面怪怪時，找出修正的方法。

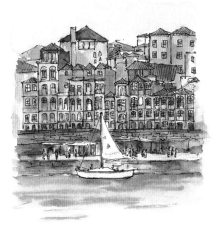

• 透視最基本的概念——近大遠小
同樣的物體，近看就很巨大，離的越遠就越小。

• 透視的基本思考
同一平面上的兩條平行線，會在「消失點」交會。
消失點，就位在自己視線高度的延長線上，這條
延長線，我們稱「視平線」。

在繪製景物時，「透視」可以歸納成以下幾種類型：

1. 正面
這是最好掌握的角度，較不需要在意透視問題，建議初學者多以正面角度開始練習。

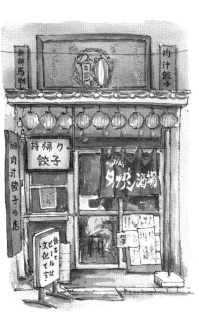

懂了理論再活用它，
就不怕透視囉～

？！透視

2. 一點透視

消失點只有一處，例如像一條馬路往前延伸的景，或是路邊一整排的房子。

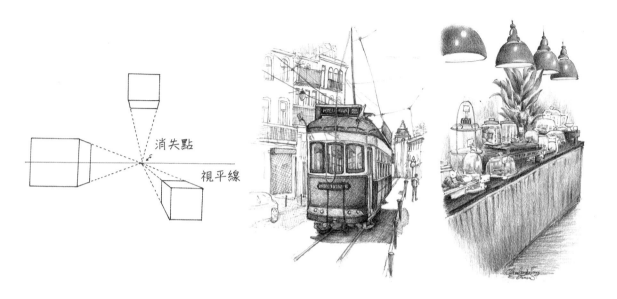

3. 兩點透視

畫面中主要有左右兩個方向的消失點，這兩個消失點都會位在同一條視平線上。位於街角的房子，或是有角度的車子，通常都會用到兩點透視。

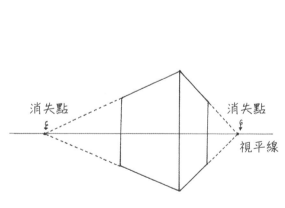

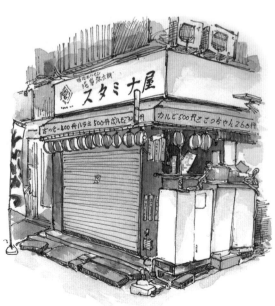

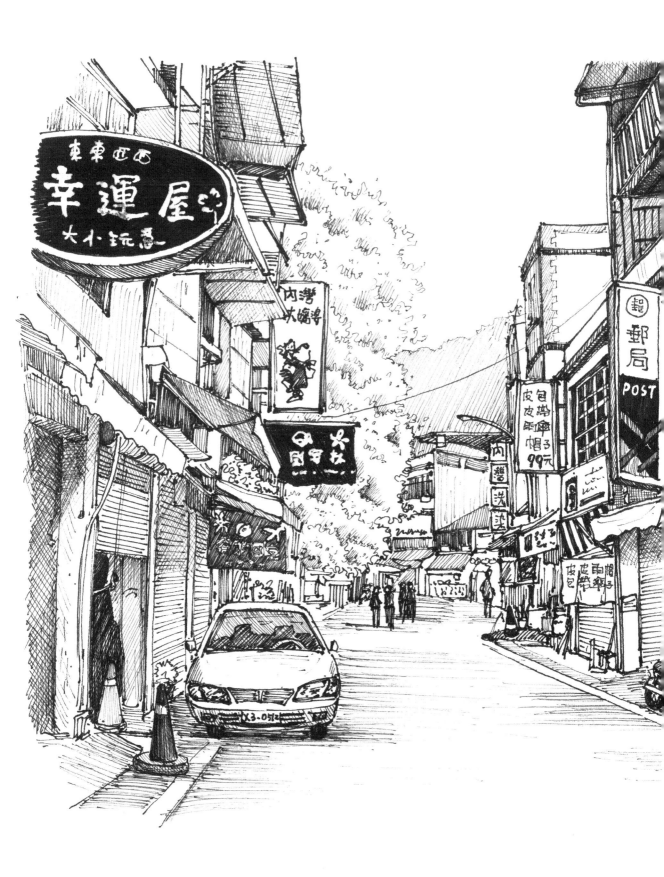

新竹內灣老街

一點透視，用最簡單的方式解釋，就是只有一個消失點的圖，常見的例子就是像這樣的街道圖。畫的時候，要先找出視平線（在觀看者眼睛的位置，或是相機位置的一條水平線）。

接著，在兩側的房子上下左右各抓一條線，找出它們在視平線上交會的點，就是消失點。

之後遵照這個原則，在這個街道上同一側的房子，每一條線都要回到消失點，但現實中場景有時候會有例外，所以只要知道大概的消失方向，畫出透視即可。

一般畫速寫的時候，只需要知道大概原理，並不需要完全精準，只要合理就可以。大家還是要以畫得隨興開心比較重要！

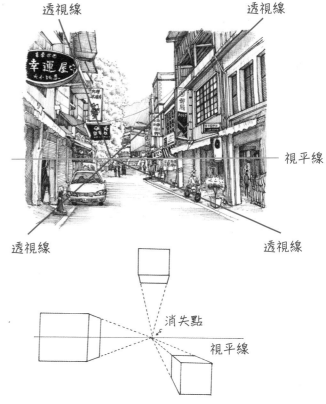

透視線　　　　　　　　透視線

視平線

透視線　　　　　　　　透視線

消失點

視平線

單色速寫

帶一枝筆去旅行，
一枝筆、一張紙，
隨時隨地就能提筆畫畫。

單色速寫,
隨手就可畫

單色速寫的工具非常簡單,只要速寫本和一枝
筆就夠了!

只要一枝筆
都可以畫

速寫本

什麼紙都可以使用,去旅行時也可以攜帶空白
明信片,這樣就能簡單速寫風景寄給朋友。
速寫本尺寸,以攜帶方便為主要考量的話,可
以選三十二開的大小,比較大的十六開也很常
見,大家可以自行斟酌。

代針筆、鋼筆、原子筆皆可

我慣用的速寫筆是代針筆,耐水性代針筆很適
合隨身攜帶,是許多人常用的工具。筆尖有
不同的尺寸,畫出來的線條效果也因此有點不
同,如果你喜歡比較細緻的線條,可以選擇
0.05 或 0.1 的尺寸,如果喜歡線條明顯一點,
0.2 ～ 0.5 之間的尺寸都不錯。

這次書上的示範我是以代針筆為主,如果你喜
歡鋼筆的筆觸,當然可以用鋼筆來畫。一般原
子筆、水性筆也都可以,雖然線條比較沒有粗
細變化,但是唾手可得,也是很方便的工具。

我自己喜歡的品牌是施德樓(STAEDTLER)
代針筆和櫻花(Sakura)代針筆,供大家參考。

不同尺寸畫出
來效果也不同

牛奶筆

可以用來繪製白色線條,例如白欄杆、招牌
內白色的字等等,我自己愛用的是三菱 uniball
Signo 的太字牛奶筆,特色是有著胖胖的筆桿。
這款比較顯色,我很推薦。

一枝筆、一張紙
即可開始

這個速寫方式容易上手，工具也單純，繪製方式既可以簡單地幾筆完成，也可以畫得很細緻。

這是我在旅行和日常生活中最喜歡的記錄方式。如果時間充裕，我會做非常細膩地刻畫，如果時間不多，可能只會畫完景物大致的輪廓而已。

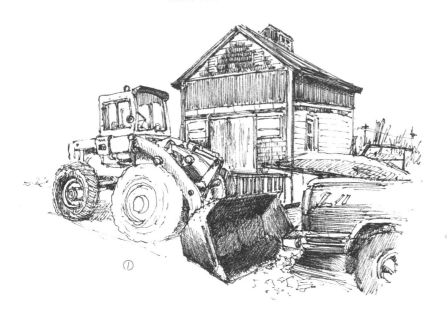

①

圖①就是拜訪加拿大友人家的時候，我利用他吃早餐的三十分鐘，速寫他家外面的卡車。由於他吃完早餐我們就要一起出門，留了一個輪胎沒畫完，不過也有不一樣的美感。

圖②這是在紹興寫生速寫，只攜帶最簡單的工具，代針筆跟本子，隨時隨地就可以簡單紀錄看到的景物。

②

單色速寫，
線條就是一切

利用線條的筆觸變化來呈現物體質感～

單色速寫因為沒有顏色輔助，所以線條代表了一切，需要利用線條的筆觸變化來呈現物體質感，以及利用線條的濃淡輕重來強調整張畫的主角、配角和表現陰影。

描繪出
物體的特色

在我的課堂上，不會強調物體要一模一樣，但是特色一定要呈現出來。特色是一幅畫的重點，一幅好的畫，要能讓人一眼瞧出想強調的重點是哪個，只要特色抓對了，其他地方並不需要描繪得精準寫實，還是能讓人感覺和實際景物非常相似。

這是我在匈牙利布達佩斯時，看見的一棟非常有特色的建築物，原照片中四周有許多其他建築環繞，於是我把畫面簡化，只畫出這棟建築，所以能非常清楚地呈現出它的特色。如果當時我把四周的建築也都畫進來，就有可能搶走這棟主角的風采。提醒大家，速寫時不需要全部的東西都畫出來，而是要先想清楚，自己這張圖想凸顯的重點在哪裡，並拿掉不重要的配角。

下筆的力道與速度，也會給人不同感覺

單色速寫的筆觸決定了觀看的感覺。雜亂的筆觸，會讓人覺得急促緊張；奔放的筆觸，會有一種豪邁感；太規矩的筆觸，會給人僵硬感。而我的筆觸通常給人一種平靜感，因為我運用了半規矩、半奔放的筆觸，所以不會顯得太呆板，反而讓人覺得很沉靜安詳。

至於該畫怎樣的筆觸才是對的，並沒有對錯，要問自己喜歡什麼樣的畫風。如果你不喜歡快速、雜亂的線條，就不需要勉強自己。速寫，是畫下自己想記錄的東西，無論表現出什麼樣的感覺都沒有問題，重點只在於你是不是用開心順手的方式下筆。

我剛開始教速寫時，對於什麼才是速寫該有的筆觸風格也感到困惑。有次我問了一位非常知名的美國建築速寫教授：「什麼才是速寫？」他很驚訝我為什麼這樣問，大笑對我說：「你喜歡怎麼畫就怎麼畫，這是你記錄在自己本子上的東西，你對自己的紀錄，哪有標準？」並拿出他的本子給我看，裡面有規矩精緻的建築，也有草草幾筆的速寫，因為時間不同，心情不同，他做的紀錄就不同，各種畫法都有。所以，後來我常跟學生說，速寫沒有標準答案，只要找出自己喜歡的方式記錄即可。

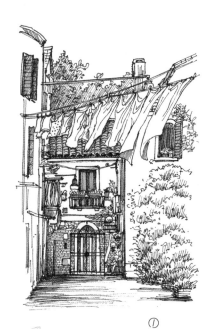

① 圖①這是我比較常用的畫法，有些地方規矩，有些地方放鬆，但特色要強調出來。

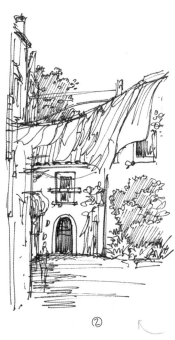

②

圖②是我用比較快速隨興的筆法畫的，偶爾在旅行中時間比較匆促，就會用這樣的畫法表現，雖然比較簡單，但是該強調的重點還是有呈現出來，也是很好的表達方式。

原圖是我在威尼斯拍的照片，當時風正吹著布料，所以想強調布被風吹動的感覺。前景的布料跟後面的房子，在畫明暗時也要讓它們能有前後之分，不可以黏在一起。一張畫好不好，主要是特色有沒有強調出來，所以不管是圖①平靜的筆觸，還是圖②奔放的筆觸，都要讓人第一眼看到主題。

從零開始練習
速寫的第一步：從練習線條開始

第一次直接用代針筆畫畫，心理建設很重要，得拋開恐懼和想要完美的心理，回到小時候開心塗鴉的心情。別管怎麼畫到很像，先放開心裡的恐懼放膽去畫就對了。

大家一定要了解，畫畫都是越畫越好，只要多練習就會越畫越好，請給自己時間去進步。

讓手熱身一下的線條練習

先讓手習慣一下運筆，練習一下打稿的基本線條。熟悉了基本練習，下筆就會比較輕鬆，所以這個步驟不能省。請大家拿張紙，一起動手。

● 直線練習

試試由左到右畫一條條長直線，手部輕鬆握筆，輕鬆在紙上移動，一開始畫歪也沒關係，慢慢練習，把線條畫穩畫長。長線畫完後，再練習一次都是短線條的。

● 曲線練習

弧線、曲線也常運用到，讓手握筆畫出波浪狀的曲線，過程中要一筆到底不能停，也盡量練習讓每一段曲線的大小都差不多。曲線常用在畫磚瓦的時候。

● 畫圓練習

圓是比較難的形狀，剛開始先放輕鬆，在同個地方畫很多圈圓，讓手部習慣後，再練習畫出一個一個獨立、乾淨的圓。

接著練習幾個不同大小的橢圓形，橢圓形也是常用到的形狀。比方說杯子，從不同角度看過去就是不同的大小橢圓，所以要多多練習，讓自己有辦法畫出比較正確的橢圓。

側面

不同角度

正上方往下看

下方也是個一樣的菱形

側面看的時候記得菱形要扁一點

● 菱形練習

現實當中有超多菱形，例如椅子、箱子、桌子等，因為觀看角度不同，就會畫出不同尺寸的菱形。我在帶學生畫畫時，發現初學者遇到菱形時常感到困惑，所以我們先來練練看。

這是人距離椅子比較近，從偏正上方往下看的時候。

單色畫的基本陰影表現

上一單元我們學會線條打稿，接下來再練習陰影的線條表現技巧。除了線條，有時可以加上一些陰影表現畫作的立體感，或是要強調的質感。

線條的不同勾勒方式

利用「線條間距」、「線條濃淡輕重」來呈現顏色的明暗變化。

線和線盡量表現平行

● 同方向直線表現

疏密會影響畫面呈現的灰階濃淡。

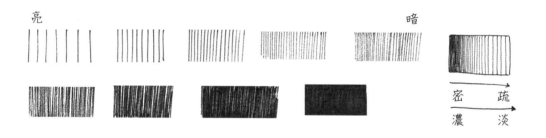

亮　　　　　　　　　　　　　　　　　暗

密　　疏
濃　　淡

● 利用不同方向的線條，交疊層次表現出濃淡變化

單色速寫，需要用不同的線條交疊組合來呈現各種層次，然後用它們表現物體的遠近跟立體關係。

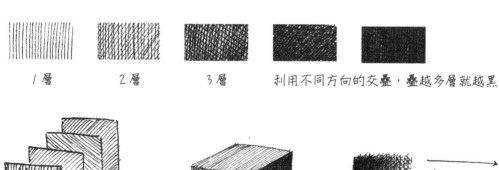

1層　　　2層　　　3層　　　利用不同方向的交疊，疊越多層就越黑

① + ② + ③ + ④

利用每一面不同的深淺線條層次，表現出立體感。

密　　疏
濃　　淡

同一塊也可以做不同變化，這邊是左上到右下的漸層變化。

筆觸變化

不同的筆觸，也會給人不同的感受。單色畫因為沒有顏色，所以筆觸的表現就非常重要，下筆前可以先觀察，要繪製的物體本身是否有比較特殊的紋路？一般平滑的物體，只要表現出立體感和陰影即可。但如果是有特殊紋路的物體，例如樹木、石頭、斑駁的牆壁、毛髮、樹葉、藤製品……等，就必須根據物體的質感，找出適合的線條。

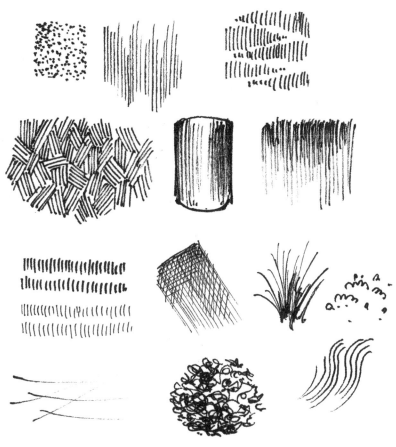

如果想要畫出比較安穩感覺的畫面，就不要使用很混亂的雜線。繪畫者的心情會表現在畫面上，當你沒耐心時，畫面就會呈現比較亂的感覺。

小提醒

單色速寫，是用線條代表質感，所以這部分要好好揣摩練習喔！

畫下喜歡的食物：
簡筆版

這類小圖只要花五分鐘就能畫出來，超簡單又超方便。初學者可以從這種小圖開始每天練習，畫畫再也不是難事。

下筆前多觀察一下物體真正的形狀，不需要完全正確，但是要抓出特色，簡化不重要的東西，畫出特色即可。

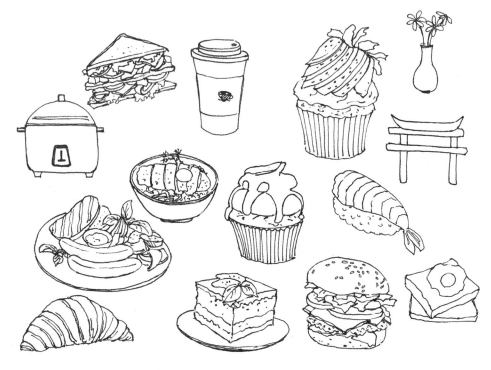

在咖啡廳裡喝杯咖啡時，
非常適合動筆畫這種簡單
的圖。

薯條

從最上方的薯條開始畫，像蓋積木一樣，一根根往下畫。至於底部的薯條，請由靠近自己的往後畫。

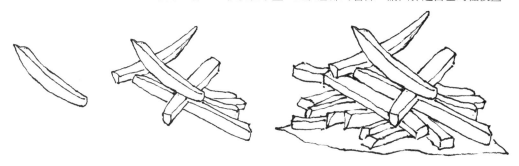

炸豬排飯

1. 這種碗裝食物，我習慣從食物開始畫，由左而右，把每一塊畫出來。先畫蛋黃，再畫下方的豬排塊。

2. 畫出代表碗口的橢圓形，因為有厚度，記得要畫兩圈。之後把其他飯跟菜補上。

3. 往下畫出碗的形狀，完成。

 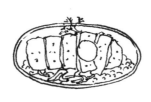 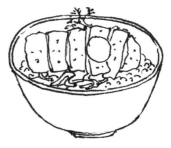

草莓杯子蛋糕

1. 切塊的草莓疊在一起，所以要從最上方開始畫。

2. 畫的過程中，要注意整體組合在一起的形狀，以及整顆草莓的形狀。

3. 往下畫出奶油跟杯子蛋糕的紙杯。紙杯的邊緣可以上大下小，有點弧度會更好看，杯底不可以畫成平的，要畫出帶有弧度的底。

漢堡

1. 畫漢堡時，要由上往下一層層地畫。

2. 因為沒有上色只有線條，所以要盡量觀察物體的形狀特色，像是生菜沙拉的邊緣呈波浪狀，而番茄跟起司就是較平整的線條。

3. 補上漢堡肉，用波浪狀線條強調肉邊緣的不平整，但是要跟生菜的不太一樣。之後畫下方的麵包。麵包寬度要跟上方的差不多，因為是來自同一條麵包。

畫下喜歡的食物：
細緻版

和前面簡筆版不同，這裡我們會增加一些線條表現陰影立體感，讓食物更有質感。注意事項跟上個練習一樣，只需要觀察並畫出食物的主要特色，不需要把所有細節都畫出來。另一個要注意的點是，只用單色畫食物時，要避免畫得太黑。

蛋餅：切成塊狀的餅皮，每一塊都要有點不同。

燒餅：上方的芝麻不必全畫，點幾個點作為代表即可。生菜和火腿的線條要有所不同，因為無法上色，要盡可能用線條表現物體特色。

珍珠奶茶：要畫出杯子的厚度。

滷肉飯：畫飯粒的時候，邊緣可以用短波浪描繪，中間用一些圓圈表示飯粒即可。

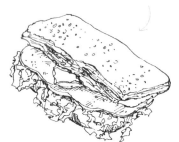

阿宗麵線：有名的台灣小吃。用短線條表現麵線，但不必整碗畫滿，左邊留白可以表現光源照射方向。

日式飯糰便當：飯糰上的飯粒用幾個圓代表即可，盒子記得畫出內部厚度。

三明治輕食：用不同線條表現食材的特色，例如以平緩線條表現吐司、抖線條畫生菜，薯條要畫出至少兩個面表現立體感。底下的報紙上只需要隨意用抖線條表現文字感即可。

烤肉串

1. 從左邊的肉塊開始畫起，注意肉塊的不規則呈現。

2. 在暗處用斜線表現陰影。

3. 把剩餘肉塊接連畫上，注意肉串的斜度方向，再畫竹籤。

4. 用同樣的方式畫另一肉串。

5. 畫上盤子，也要注意斜度。

6. 最後畫肉串下的陰影，以及盤子下的陰影。陰影的線條用交叉的線條呈現，靠近盤子的部分會比較黑。

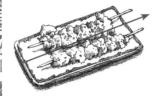

炸蝦

1. 從尾巴下筆，往下畫出炸蝦輪廓。

2. 畫出第二條炸蝦。用一些小圓圈或短線條畫出麵衣上的不規則凹凸。

3. 用同樣方法補上其他炸蝦，交接處用斜線條表現陰影。

4. 補上盤子，畫出炸蝦在盤子上的陰影，以及盤子在桌面上的陰影，一樣用交叉的線條呈現。

 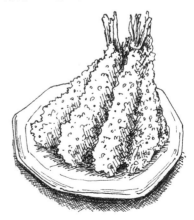

台北・竹村居酒屋

這家因為偶像劇爆紅的燒烤店，我也去朝聖了。在下班的晚上，點幾道招牌菜，配上幾杯好酒，如此話家常的夜晚，讓人很享受。

店面非常有特色，從巷口可以直接看到 101 大樓，所以也是很多觀光客必訪的熱門店。

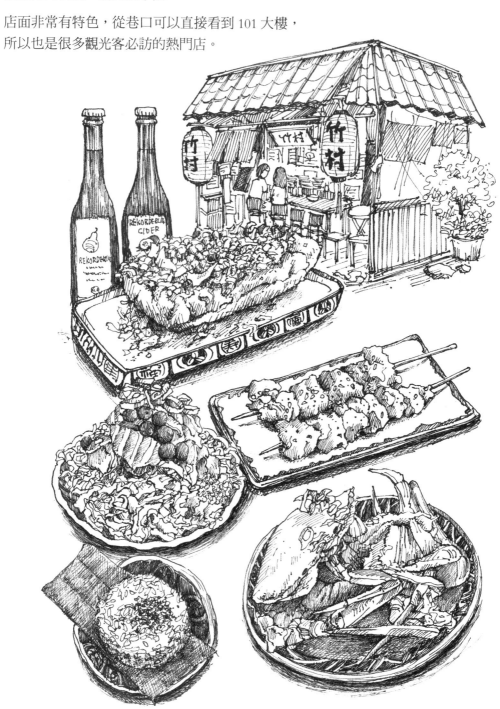

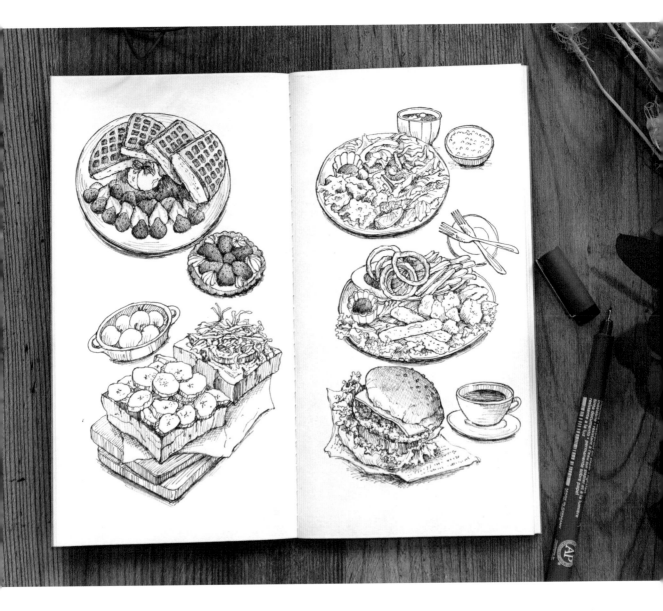

台北‧金獅取水

我很喜歡拜訪的一家店，因為日本師傅煮的飯非常好吃。香煎雞腿排套餐是我的最愛，每次去幾乎都點它。後來每次老闆一看到我，就會直接喊出我要點的餐，覺得很不好意思。

雖然我很喜歡到處探險旅行，但是對於喜歡的食物，總是忍不住一吃再吃，有時也覺得自己很有趣，只要是喜歡的食物，一直重複吃也沒關係！

這裡還有好多沒品嚐過的餐點，把它們記錄在本子裡，提醒自己下次換點別的。

一開始畫速寫，就是因為喜歡畫食物。把食物畫進本子裡，在翻閱時，似乎又想起那天和朋友們一起度過的美好時光。

桃園・甘日洋食行

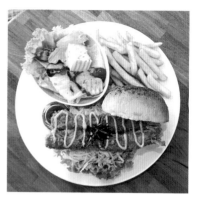

明太子炸蝦天婦羅堡，新鮮蝦子裹上麵衣的香脆口感非常好吃。

繪製重點：要畫出炸蝦麵衣的香脆感，和不同食材的特色。如果食物凸出盤外，我會先從食物開始畫，最後才畫上圓盤。畫的時候，要記得盤子是圓的，用這個概念畫上每一部分的餐點。

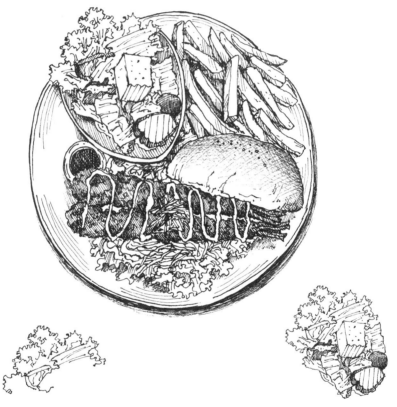

1. 從生菜沙拉開始畫起，畫生菜時，別忘了用抖線條去描繪生菜邊緣。

2. 畫上豆腐，然後根據相對位置，畫出其他的食材。

3. 最後補上小碗的橢圓，在碗內畫上平行線呈現碗內的陰影。

4. 畫上漢堡的麵包，因為麵包是軟的東西，所以記得不要畫得太硬，用有點不規則的曲線去呈現軟的質感。用交叉線幫麵包增添烤過的感覺。

5. 畫薯條時，要從最靠近碗和麵包的那一根開始畫，一層層往右邊畫過去，建議先想好薯條的長度再下筆。薯條跟薯條之間盡量填滿一點，不要留太多空白，會感覺比較豐富。畫好形狀之後，加上一些陰影表現立體感。

6. 先想好炸蝦的長度，接著從最靠近漢堡的那一根開始畫，上面要畫 S 形淋醬。

7. 補上旁邊的配菜，因為有兩種配菜，記得用不同表現法繪製。

8. 炸蝦的表面凹凸不平，先畫上一些不規則分布的抖線，之後用交叉線把整條炸蝦的質感呈現出來，遇到暗面有陰影處，就多畫幾層交叉線。

9. 用同樣方法畫出另一根炸蝦的質感陰影，補上圓盤子，記得讓有些菜凸出盤外，構圖上會更好看。盤子的邊緣可以加上長短不同的弧線，強調圓弧感。最後在盤子外圍畫上比較黑的陰影線，強調立體感。

畫下喜歡的景物：
植物篇

速寫裡常出現樹木，因此畫得好不好，會很直接影響整個畫面的成敗，所以樹木的畫法要常常練習。

樹的畫法有很多種，甚至同一種樹可以表現的畫法也很多，但不管哪種畫法，只要把植物的特色抓出來，並且表現出枝葉的蓬鬆度即可。

這是我在走朝聖之路（Camino de Santiago）時，於路邊看見的一間廢棄小屋，前面有很多沒修剪的雜草樹木。我非常喜歡，覺得很適合當繪畫題材。

這是在日本高木市看到的木造房屋一角，樹木成為這張畫的重點。畫的時候，筆觸要流暢地勾勒出樹葉的蓬鬆度，握筆要鬆並且仔細觀察，整理出每一團樹葉的形狀，重點表現即可。

畫植物有很多種方式，關鍵在於如何表現出概括的
植物型態，大家盡量去嘗試練習。

這是路邊常見的行道樹，同一棵樹可以有不同的表
現方式，這邊示範兩種給大家看。左邊是描繪出每
一團樹葉的外型，並觀察它們之間是如何堆疊的；
右邊則是隨意地畫出很多樹葉。

植物並不難畫，很多人覺得自己不會畫，其實是因
為觀察得不夠。

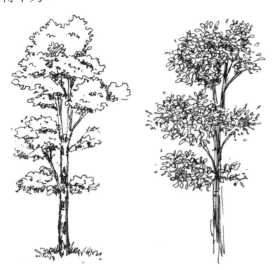

如果有很多盆植物擺放在一
起，可以用不同的畫法、線
條去區分不同的植物，讓畫
面更有趣。

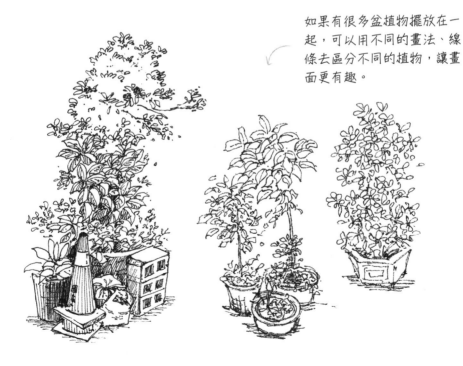

樹木的基本畫法

在教學時很多學員遇到樹木時都感到害怕，我常說「心中要有樹」，樹葉的大小、形狀，樹幹的粗細等等，好好分析完特色後再下筆，會發現沒想像中困難。平常在路上，多多觀察身邊的樹木吧～

這邊用比較常見的樹種來分析。一開始先用幾何圖形整體分析樹木的形狀，簡化比較繁雜的部分後再下筆。

• 樹葉分團比較明顯的樹種

① 先將樹葉分團，再分析陰影位置。

② 用隨興的筆觸勾勒每一團樹葉的形狀。

• 樹葉分團不明顯的樹種

示範的這兩棵屬於分團不明顯的類型，在繪製時不一定要把每一團樹葉都表現出來，可以化繁為簡，整體一起表現。

① 先觀察樹葉分團的大致樣子，再分析陰影位置。

② 用隨興的筆觸勾勒樹葉團的形狀，畫到這個階段其實就可以了。

③ 也可以跳過步驟②，勾勒更多樹葉的形狀細節，讓光影表現呈現更多變化。

樹的表現有很多種方式，只要
能表現出樹木整體形狀即可，
沒有固定畫法。

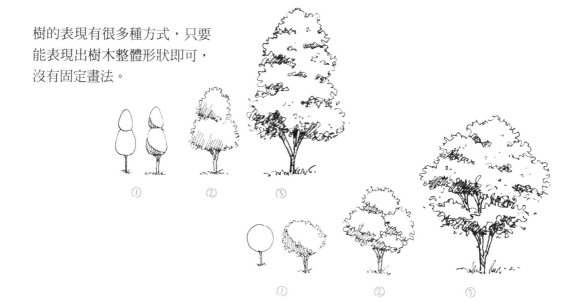

花卉與盆栽的畫法

只要畫出花朵和盆栽的特色，不需要所有細節都畫出來。繪製花朵時，重點在於花朵邊緣的弧度，筆觸力道要放軟一點，握筆時把手放鬆，握太緊容易畫出僵硬感。花瓣不要太硬，要呈現曲線的效果，能不能畫出花朵的柔軟度是關鍵。

畫盆栽植物時，大原則是一樣的，掌握外型和特色，不需要每一葉都畫出來。

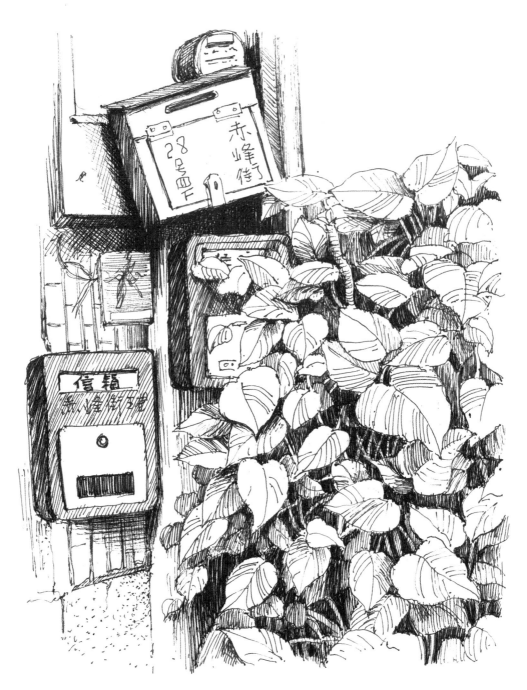

那天在台北最有名的赤峰街上閒晃，無意間看到這個角落，隨意錯落掛置的信箱，配上一大叢的綠葉，看似原本不起眼的角落，其實很美。

走在街上，不妨多注意那些看似平凡，但其實很有味道的小角落，會有意想不到的驚喜喔！

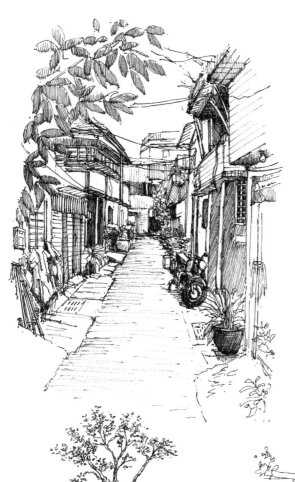

隔壁阿嬤家的花草因為細心照顧，沒有什麼枯葉。阿嬤每天出來澆花時，都會順便和對面鄰居話家常，在這個平凡的小巷裡，成了不一樣的例行日常。

一開始，對都市的冷漠安靜習以為常的我，有點不習慣，但久了也對這早上的問候聲感到親切。

阿嬤因為聽力不好，電視開很大聲，電視聲既陪伴著她，也陪伴著隔壁的我，只要聽見電視聲就知道阿嬤在家，這是代表日常的聲音。

後來阿嬤走了，花草依舊在，電視聲卻不再於午後和夜間響起。

我深刻了解到，所謂的死亡，就是一個人忽然永遠不再出現了。景物依舊，故人已不在。

於是，我用畫筆為如今還存在的花草做些圖像紀錄，也許多年後再次翻閱，我仍舊會想起那個總是瞇著眼睛對我笑、點頭打招呼的隔壁阿嬤。

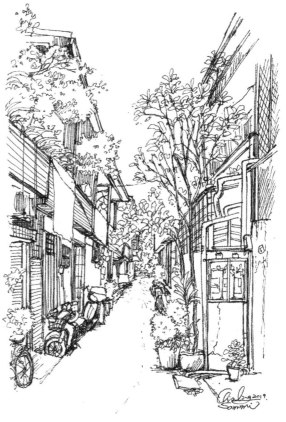

單色旅繪日本

京都即景

每次來日本一定要買御守，一看到小書包造型的
御守，更讓我欣喜，立馬帶走幾個。

每個地方的御守
都不一樣，
很想全收集。

我很喜歡追電車，因為每一台都有不同的樣貌。每次遇到電車經過，一定會停下來觀
賞，很想集齊不同的電車造型。

很多國家都有路上電車，我在匈牙利、葡萄牙、日本都見過。每個國家的電車都有自
己的特色。以日本來說，北中南部的電車都不一樣，如果有機會，真的很想來一次日
本電車收集之旅！

在日本嵐山的竹林小徑上，巧遇正在拍婚紗照的日本新人，純白的傳統新娘服，配上鮮紅的雨傘，背景又是兩排美麗的翠綠竹林，讓我停下腳步看了好久。

好美的新娘！

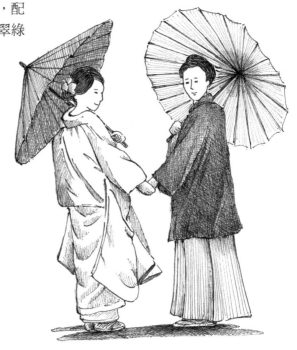

京都的知名景點都有人力車，每次遠遠看到人力車夫迎面跑來，我都會站好定點準備拍照。日本特有的木造屋配上人力車，就是我心中最美的日本美景。

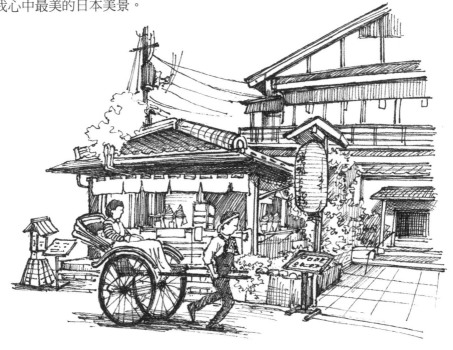

開始愛上畫小房子，是因為在日本看到一間間木造房子，總是吸引我的目光。後來每一次去日本，我會步行好幾個小時，在不同的街巷中穿梭，瘋狂尋覓喜歡的房子，拍攝回來當畫畫素材。

一棟棟的小房子，排在一起是不是特別可愛呢！

很多人問我，初學者一開始適合畫什麼，我的第一個答案一定是：「正面角度的東西。」因為畫面比較單純，不涉及太多透視問題，最適合初學者練習。正面的房子，非常適合剛開始接觸的新手喔～

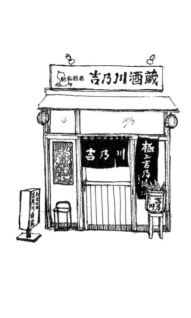
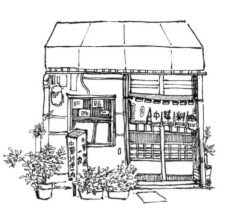

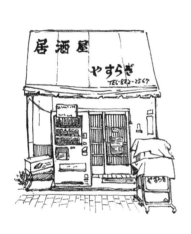
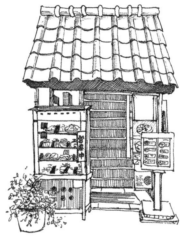
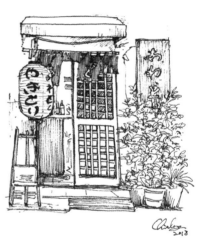
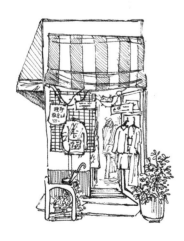

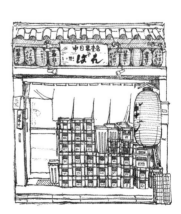

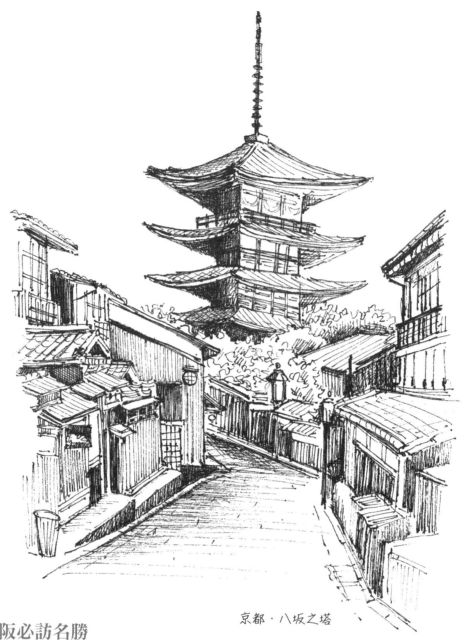

京都・八坂之塔

京阪必訪名勝

來到京都，清水寺跟地主神社是必訪景點。地主神社裡有兩顆很有趣的石頭，叫做戀愛占卜石，聽說如果閉著眼睛，能順利從一顆石頭直直走到另一顆石頭，愛情就能實現。條件乍看很簡單，但實際體驗，就會發現滿有難度的，大家下次來的時候可以試試，是很有趣的經驗。

另一個常出現在明信片裡的景色，就是八坂之塔。走在這條街道上，會看到很多穿著和服或做藝妓打扮的女性，看著她們優雅地行走，會有一股錯覺，彷彿自己置身在千年前的日本古都裡。

如果你想尋找真正的藝妓，那就不能錯過祇園的花見小路。之前聽說偶爾會有藝妓在街道上快步通過，所以我刻意在那邊守候好久，就為了能一睹她們美麗的風采。

那一天在花見小路，很幸運看到了幾個美麗的身影，不過她們走路速度非常快，正想好好欣賞時，藝妓們一下子就消失在某個轉角。她們的衣服真的很美，每一款都像藝術品一樣。

把去過的景點畫下來，不管過了多久，只要看到這些畫作，回憶馬上就會浮現。用畫畫寫日記，更加深了旅行的回憶。

京都・祇園藝妓

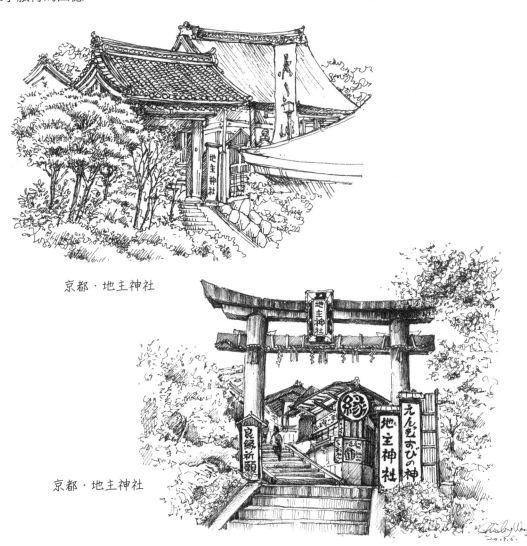

京都・地主神社

京都・地主神社

• 伏見稻荷神社

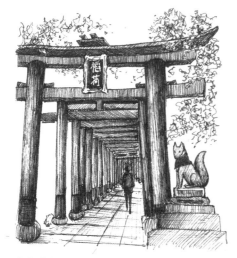

一出車站，就會看到各種以狐狸為主題的設計，讓人感到非常期待！

千本鳥居，是到稻荷神社一定要參觀的景點，據說有一萬多個鳥居，超驚人！每一個都是以前的人為答謝神明而建造的，完整走過所有鳥居，感覺自己的願望也跟著實現了。

附近店家都在賣狐狸造型餅乾，一定要買，無敵好吃呀～這麼可愛的狐狸餅乾，絕對要跟朋友分享，所以我買了好幾個回來送朋友。

許願牌也是狐狸臉，超可愛！我也寫了一個，狐狸的表情可以自己畫喔，非常有趣，可以畫上自己專屬的狐狸表情。

我很喜歡狐狸，所以一聽說這間神社放滿狐狸的雕刻，馬上放進旅遊清單裡。神社本身並非供奉狐狸，狐狸是神明的使者，但是這邊非常值得來，從車站開始，一路上全都和狐狸相關，如果你跟我一樣熱愛狐狸，一定會瘋狂愛上這裡的。

● 京都清水寺

走往京都清水寺的街道，有很多商店可以逛，也都非常有特色，很多人
會特地換上和服來這邊拍照。我每次去清水寺都可以逛一整天。

● 大阪的「黑門市場」

是自由行必逛的景點，裡面商店百
餘家，從雜貨、小吃、和菓子等都
有，整個市場有防雨頂棚，下雨也
不擔心，所以我每次來都必逛。我
是海鮮超級愛好者，市場裡的海鮮
真的新鮮好吃，可說是海鮮愛好者
的天堂，我總是忍不住一家接著一
家地覓食呀～

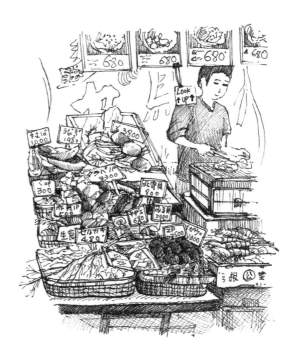

畫畫看

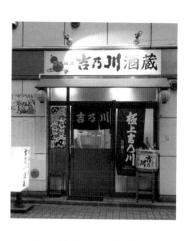

吉乃川居酒屋

這是在東京遇見的小店。大家剛開始練習畫小房子時，可以從這種外觀簡單的小店開始。店面布條是它的重點，這裡運用到牛奶筆的畫法，不需要寫鏤空字，就可以在深色布條上寫上店名，來練習看看。

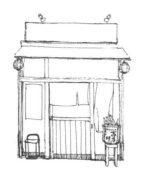

1. 正面的房子，我習慣由上往下畫，先畫店招牌，再畫上面的燈。

2. 畫出左右的燈籠，再往下畫出門框，之後補上布簾和前面的擺設。

3. 在畫右邊的椅子時，特別注意一下，因為椅子是擺在門前，所以要先畫上椅子，才畫後面的門框跟布簾。椅腳一定要超過門框底部，才不會像椅子飛起來喔！

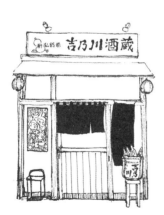

4. 用黑筆寫上上面招牌的字，下面的布簾全部塗黑，左邊的海報可以自行設計一下圖案。

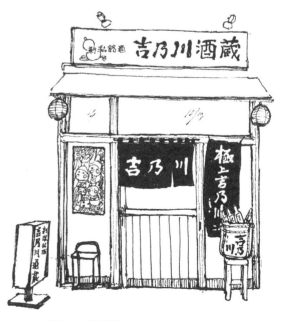

5. 補上左邊落地的廣告燈箱，最後在黑布簾上用牛奶筆寫字。

中華料理店

這也是一家東京小店，有著遮雨棚，不管是畫單色或是上彩色都很好看。在繪製時，先考慮好哪邊是重點，那個部分的紋路、線條就可以多強調一下。以這張照片來看，我會把重點放在門的部分，並且讓左邊的背景留白較多，因為我也想強調店門口的花草。

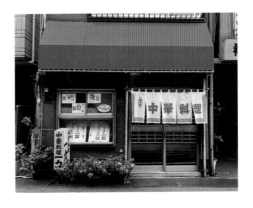

先觀察再下筆，有時候乍看複雜的圖，其實並沒有那麼難。

不要在還沒畫之前就認為自己一定不會畫，試著動筆看看，畫錯也沒關係。從錯誤中學習，進步更快。

1. 從上面的遮雨棚開始畫。因為遮雨棚有兩個面，要畫出立體感，注意上方的面是一點透視，所以要畫成梯形而不是長方形。接著，往下畫到第一個花盆，讓房子的高度先確立。

2. 畫出窗戶，因為我想強調窗戶上的廣告紙，所以在窗戶上畫上線條，凸顯出白色廣告紙。接著畫出廣告燈箱和旁邊的盆栽。

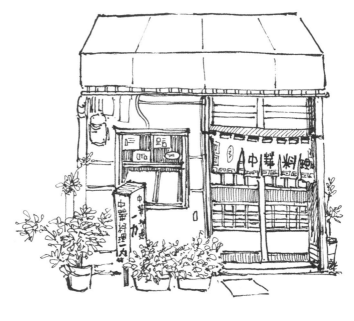

3. 畫上布簾跟木門，並把門上的木條造型畫出來，因為這是它的特色。最後補上一些垂直線條，讓門框比較有設計感，完成！

日本藥膳小店

條紋狀的遮雨棚非常吸引人,所以這張我想
強調遮雨棚的特色,至於下方房子的主體,
都是以單純的線條為主。

1. 先畫遮雨棚,但因為左
邊的前方有個旗子,記
得位置先留下來。

2. 往下畫出窗戶跟前面的
小盆栽和木頭,並用橫
線模仿木頭的紋理。

3. 左邊的布旗要畫出飄逸
感,線條不要太僵硬。
接著畫出房子右半邊的
構造,注意直立式小招
牌在前面,所以要先
畫,再畫後面的冷氣機。

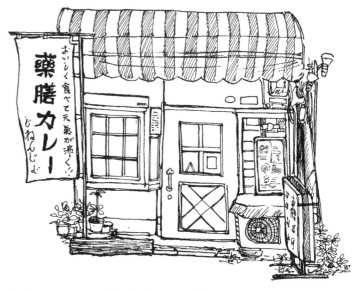

4. 補上左側冷氣機的細節,以及冷氣上方的
板子,接著把板子後面的門窗框補上。

5. 畫出門的框條。最後畫上面的遮雨棚有顏
色的部分,加上斜線條,這樣就完成啦!

合掌村雜貨小店

合掌村的房子非常有獨特性，一看就知道是該地的茅草屋，下方的門框線條特別有美感，很適合畫下來。這張圖看似複雜，其實很簡單，只要仔細畫上門框的木條就會非常好看。

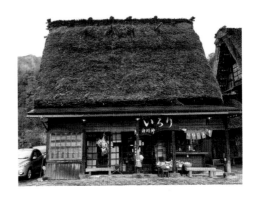

1. 畫上方的茅草屋頂時，筆觸不要太硬和太直，可以微微地讓線條抖動。往下畫出屋簷，屋簷不要太大，扁扁的就好。然後畫出左邊的木窗，先確立房子的高度。

2. 接著畫出中間的門，遇到椅子或是掛飾時記得要先畫，才能畫後面的窗框。

3. 先畫出右邊的柱子，以及前方的椅子和布簾。

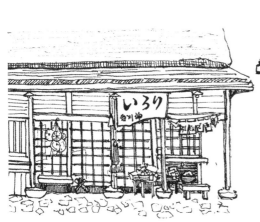

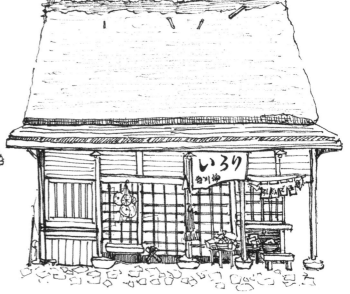

4. 一樣確定好門和前方那些擺設的相對位置，再畫出門框的線。在地上畫不規則的石頭當地板，注意不要畫太大，才不會搶走房子的焦點。

5. 用輕柔的細線，在茅草屋頂上畫些線條代表茅草質感，記得不要畫太重喔。

大阪太然屋

這間小店位在黑門市場商店街，我還買了好吃的串烤！這樣看似複雜的小店，畫起來特別有味道，我們一起來試畫看看。

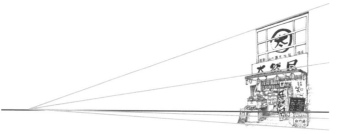

1. 找出大概的透視線位置，畫出上方的大招牌，店徽和店名等到最後繪製。

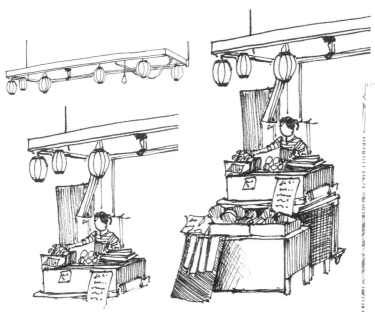

2. 畫出燈籠，接著確立一樓的高度，由左邊開始畫起，從上往下一層層畫出物品：先畫出旗子、人物，再來是烤台和烤台下方。

用不同的線條表現陰影，烤台只需要在側面畫陰影即可，其他面留白。

小提醒

因為透視的關係，烤台上方的面記得畫成扁扁的四方形，不要太大。

側邊的線條要往下垂直。

觀看者是由右往左看過去，所以會看到烤台的右側跟正面。

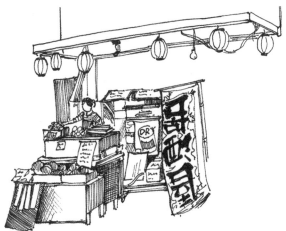

3. 畫出後方的擺設和右邊的大旗子，記
得預留店門最右邊的酒桶跟布旗的位
置。

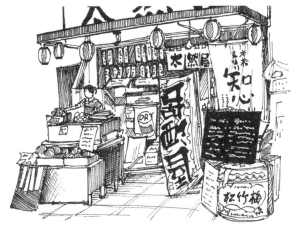

5. 由上往下畫出店門最右邊的布旗跟酒
桶，中間的黑板直接塗黑，之後用牛
奶筆畫些線條示意粉筆字即可。接著
畫出地磚線，注意不必畫太多。

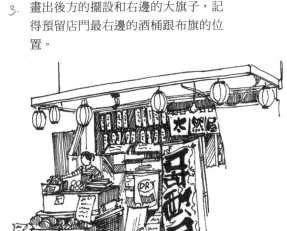

4. 畫出店內後面的菜單吊牌，在吊牌之
間跟店名布旗後面畫上陰影線，凸顯
出白色吊牌。

小提醒

面對複雜的店面時，不要馬上認
定很難，建議一次看一小部分，
大架構先畫，再把小物件一件件
畫進來，就可以很快完成。

複雜的物件有時反而比規矩簡單
的畫面好畫，因為物件的位置不
必和實景一模一樣，只要營造出
感覺就好了。

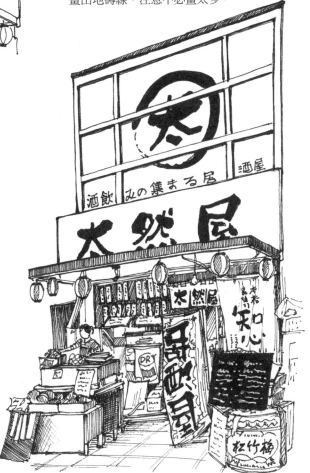

6. 在大招牌上畫店徽，並寫上店名，靠
近物體的地板上可以加些陰影。

木造房小店「七福朗」

這是我在東京街上看見的一間小店。木造房屋非常適合用單色畫來呈現，在畫的時候，先想好主要木頭的方向，而相鄰的其他木頭，可以用不同的陰影線條表現。

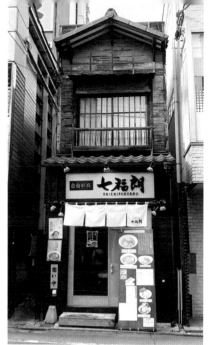

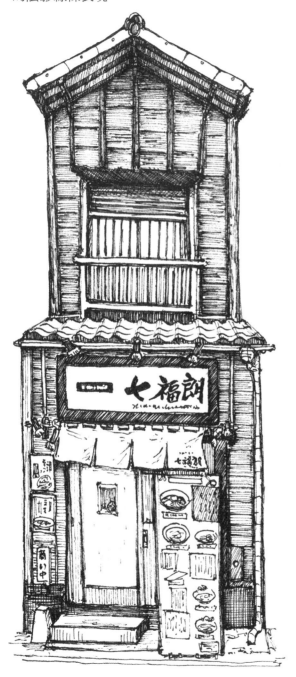

1. 從屋頂開始畫起，屋頂向內凹的部分要畫出斜度。

2. 仔細觀察屋簷磚瓦的波浪狀，再下筆。

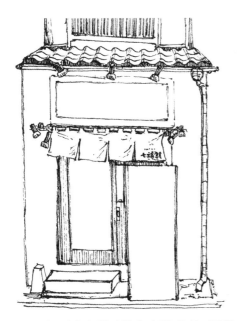

3. 往下畫出房子的寬度跟高度，再畫出招牌、店旗跟門的位置。

4. 畫店旗時，記得畫出飄逸感，同時用一些線條表現旗子的皺褶。

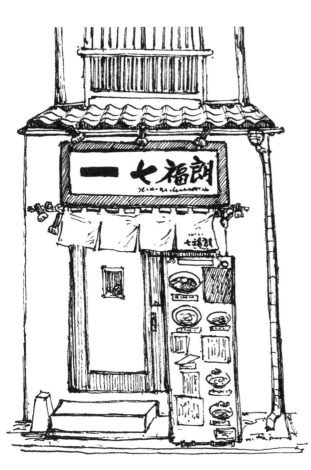

5. 補上右邊木板上的菜單樣式，並用直線條表現木門的質感，再寫上店名。

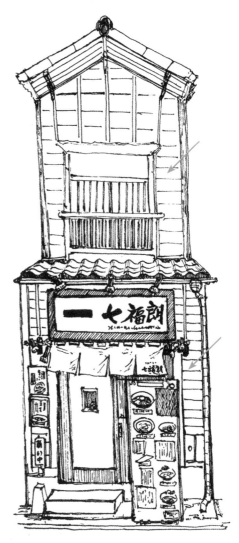

6. 畫出一和二樓牆壁上的木板拼接線。

7. 用細橫線畫出每一塊木頭的紋路，一二樓
 皆是同樣方法，這邊要稍微有點耐心。

8. 再次加強主要的木頭結構線。

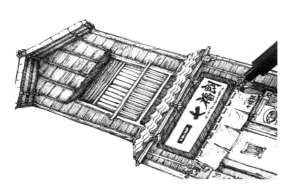

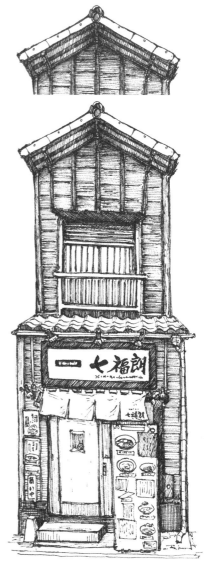

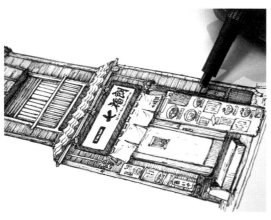

9. 加強每一個物件的邊緣，讓形體更明顯。

10. 屋頂的內簷，畫上斜線當陰影，讓這塊
 面積呈現內凹的效果。

木造房子用代針筆畫成單色畫
非常有味道，大家可以多找幾
間進行練習。觀察時，先留意
木材本身的質感紋路，有些是
橫紋，有些是直紋，決定好主
要的木頭紋路後，旁邊其他材
質的物體，就得選用跟主要木
頭不一樣方向的線條表現。除
了表現質感差異之外，也讓畫
面不至於太枯燥。

高山市小屋

我在日本高山市遇見這間很有味道的房子。這張僅使用線條呈現，只要掌握物體的特色，即使線條簡單，一樣是張好看的畫。

雖然以顏色的明暗度來說，樹葉是比較深的顏色，但是這時可以反向操作，把樹葉留白以襯托出房子的存在，同時強調樹葉的蓬鬆感，並表現出房子的木頭質感。看似複雜的畫面，很輕鬆就可以完成。

1. 一樣從屋頂開始畫起，右邊屋頂的內凹部分要畫出正確的斜度（往右下傾斜）。

2. 畫出閣樓的窗戶。接著，預留樹葉和房子相接的部分，再畫出另一層屋頂，屋頂不需要像實物一樣塗黑，只要畫出主要的木頭紋路即可。

3. 開始畫樹的部分，觀察過樹的型態之後，由上往下畫出一叢叢的樹葉和中間的枝幹。

　靠近樹木後面的內側屋簷，加上一些直線條表現陰影，襯托出樹葉的白色區域。

4. 最後畫出房子下層牆壁上的木紋，完成！

合掌村木造房

前面畫過合掌村的雜貨小店，這次來試試最經典的木造房。這個場景中，樹木非常多，種類也相似，很適合拿來練習畫有樹木的景色。

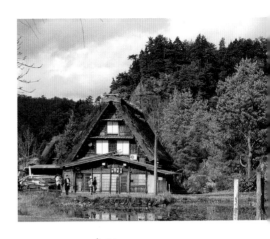

我把重點放在房子，因此會塗上最暗的顏色，樹木的部分會運用留白或灰階表現。

雖然畫面上有非常多樹，但只要挑幾棵有代表性的繪製即可，這樣畫面會比較乾淨，讓房子成為主角。

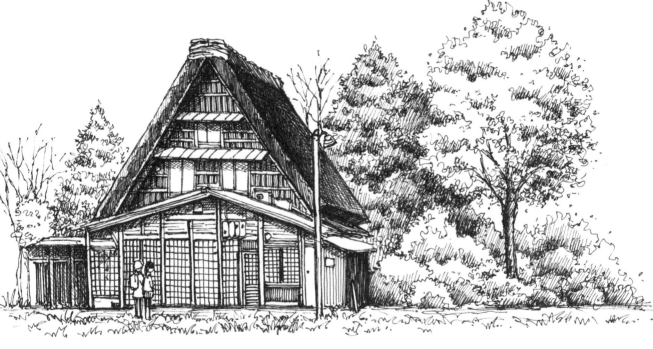

1. 先觀察屋頂的角度，畫出前面屋簷形狀，再往後畫出屋頂的厚度。

2. 畫出橫向的小屋簷，再畫窗戶，接著往下畫出一樓的屋簷，注意屋簷角度要比上一層寬。

3. 大架構先畫，所以一樓的要從柱子開始下筆，側面的牆壁加上直線陰影，表現立體感。

4. 中間的格子門，利用直線、橫線交錯畫出特色。最左和最右的牆面，則用垂直線條表現木頭質感。

由於門面有兩個人，記得先畫人物，再畫後面的門。

5. 接著回來畫屋簷的細節，先畫出大根木頭的位置。

6. 用垂直線條表現大架構之間的短木頭紋路。

7. 這些短線條中間每隔一小段就塗黑，用線條仿照木頭質感。

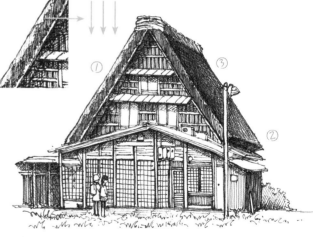

8. 屋頂的三個面，用不同的線條或不同深淺的陰影塑造立體感。

①正面的部分，使用垂直線條。
②使用交叉線條，做出漸層，顏色要比相鄰的①更深。
③使用交叉線條，做出比相鄰的②更深的面。

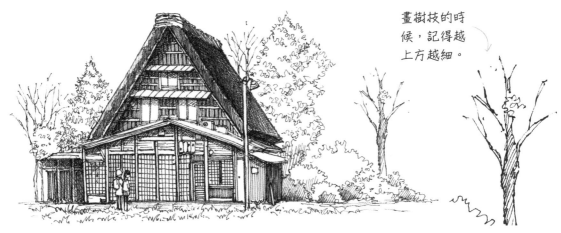

畫樹技的時
候，記得越
上方越細。

9. 畫出樹木和下方草叢的輪廓，樹葉的暗面可以用捲曲線或是斜線表現。

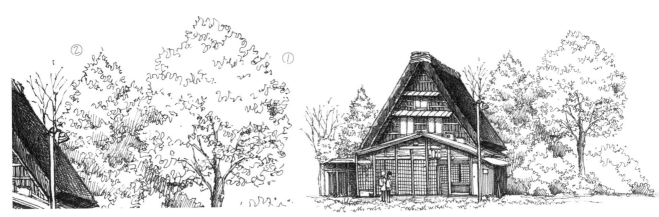

② ①

10. 畫出最右方樹木 ① 的輪廓，樹葉暗面的手法跟上一個步驟相同。
右方靠後面的那棵樹 ② 用斜線加深，才能襯出前面那棵留白較多的樹，並營造出兩棵樹的前
後空間感。

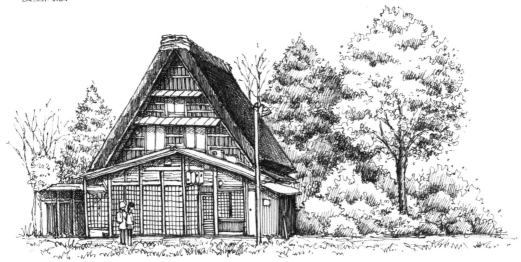

11. 進行最後的調整，將下方草叢、後方的樹再次加上斜線陰影，讓畫面更完整。記得斜線陰影不要
搶過屋頂的黑，還是要以第一眼看到房子為主。

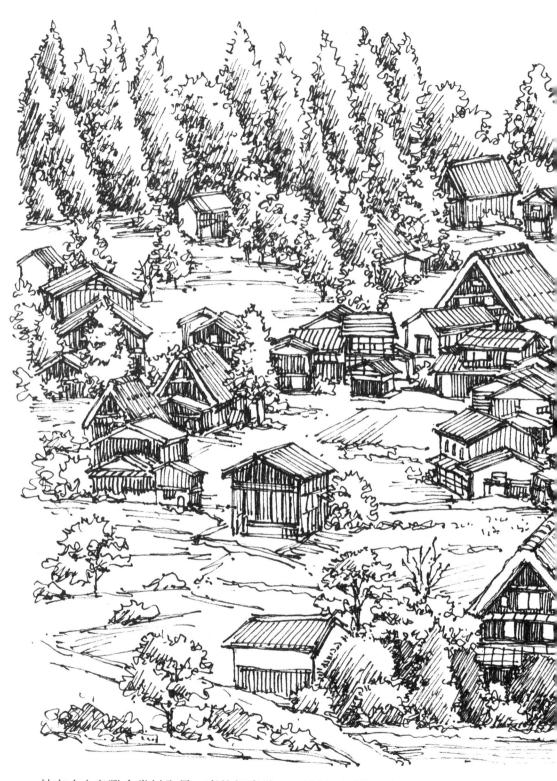

站在山上鳥瞰合掌村全景，真的好喜歡！一棟棟可愛的三角房子，錯落在
田地樹木間，好像童話故事裡的小屋，忍不住開始幻想是什麼樣的可愛生
物住在這樣的小村落呢？到日本絕對不能錯過這個可愛的小村落，絕對是
此生必去景點之一！

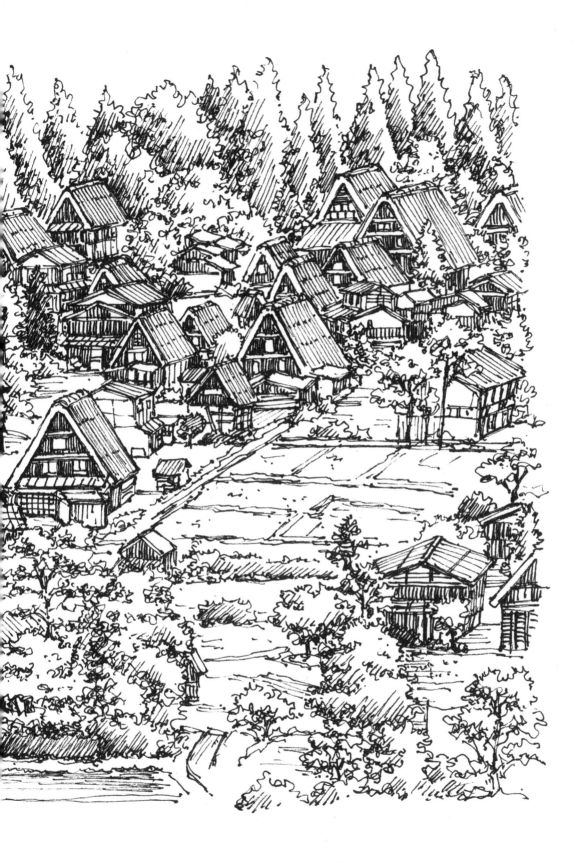

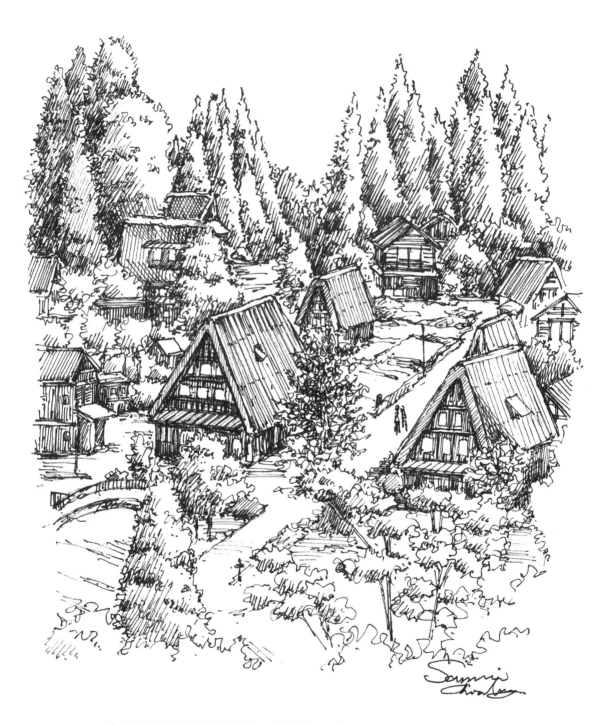

合掌村是我最愛畫的景色，這張也是其中一
區的景緻，如果覺得全景比較複雜不好畫，
可以試著先從其中一小區開始畫。

這是其他地區的雪景，
使用單色速寫呈現一樣
很迷人。

二〇一八年我在東京都和這間房子偶遇，特別喜歡門前各種不同的植栽。

若以這張圖為畫畫的參考，可以先把樹木分成「團狀」和「一片一片」兩種類型，相連之處的植物，再選用其他手法繪製，就能呈現出多彩多姿的植物樣式，而不是整張圖只有單一表現手法。

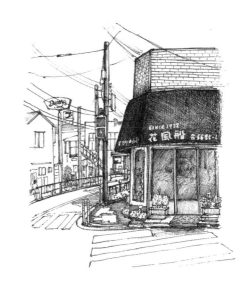

像這樣有植物點綴其中，畫出來的景色不會顯得呆板無趣。

街角風情

街角有著很迷人的風情，但畫的時候要注意透視問題，所以初學者會比較擔心該從何畫起。

下面左上這張以正前方餐廳為主的景色，會比右邊那張需要畫出兩側街道的好畫，因為右邊需要處理到更多透視問題。

如果你很想畫街角速寫，可以先從左上這樣的場景開始練習。畫完最主要的商店或房舍之後，加上一點街景元素即是一張很好看的成品，這樣即使你不懂透視，一樣可以畫喔！

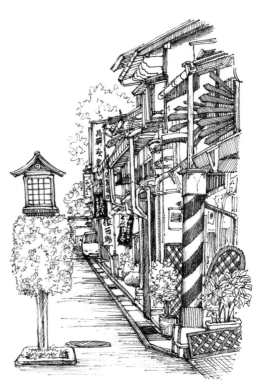

日本高山市街角

東京街頭的某個轉角處

這種轉角處的景色非常適合入畫,對初學者來說,透視問題也比較簡單,容易掌握,以這個範例來說,右邊這棟房是一點透視。

像這樣的畫面,大約知道透視線的方向、消失點的位置,就可以開始畫速寫,如果畫的過程中有一點不標準也沒關係,只要畫面大致合理即可。

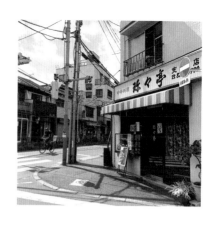

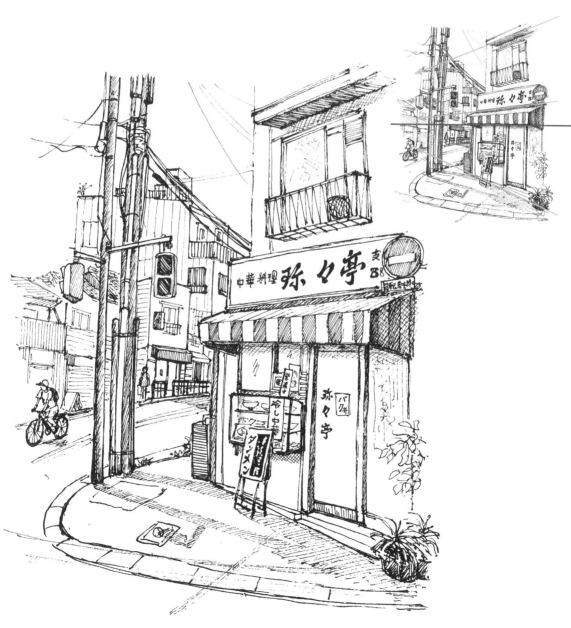

1. 確立大致的透視線方向後，就可以從招牌開始畫。

2. 往下畫出遮雨棚。

3. 畫出一樓的架構，地面的線一樣要往消失點的方向收攏。

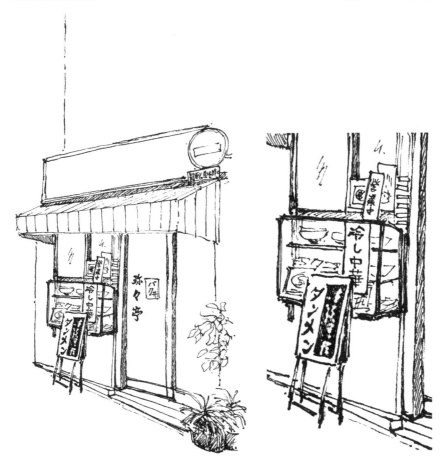

4. 加上右邊的小植栽，接著幫左邊櫥窗內加一些碗盤擺設。如果現場或照片上看不清楚小物件的話，可以運用想像力自行添加即可。

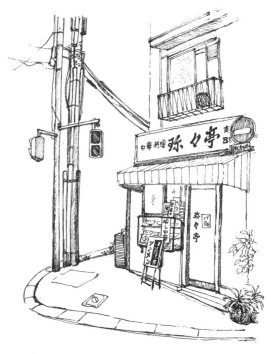

5. 開始畫二樓，同樣依照透視原則，窗戶跟
 屋頂的線都要朝消失點的方向收攏。

6. 加上電線杆和前面的人行道。

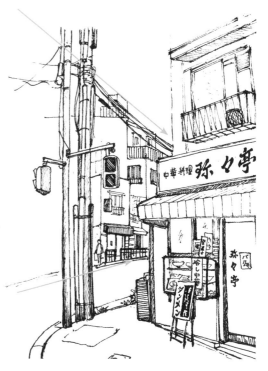

7. 畫出房子旁邊街道，留意馬路的高度不要
 超過視平線。

8. 加上後排房子的細節，注意房子收攏的方
 向，先觀察好大致的位置再下筆。

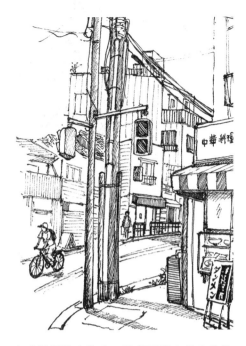

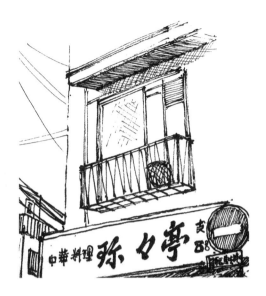

9. 先畫騎腳踏車的人，接著再畫出他身後的
房子細節。

10. 開始加上陰影，讓畫面更有立體感。在窗
戶上面的小屋簷下方，加上比較深的斜線
陰影。

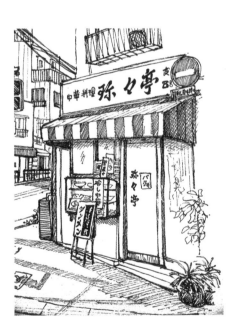

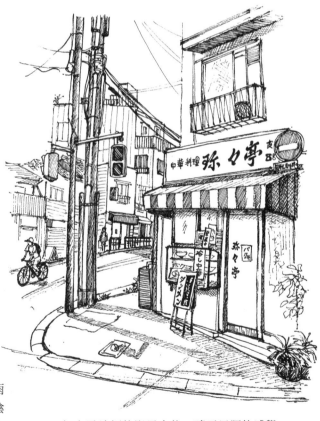

11. 利用斜線畫出遮雨棚有顏色的部分。遮雨
棚有三個面，要加強立體感，最右邊的面陰
影要最深。為區別三個面，可以用不同方向
的斜線來畫。

棚子下方和店門交接處，可以再加上一層
陰影呈現空間感。

12. 加上電線杆的影子之後，晴天日照的感覺
就會出現。

單色旅繪西班牙

朝聖之路

二〇一八年，挑戰了長達八百公里的朝聖之路，沿途可見非常多老舊或是廢棄的房屋。這段橫跨西班牙北部的路程，拜訪了很多不同的村落，由於是徒步旅行，走得很慢，所以幾乎每間房子都能細細觀察。我特別喜歡這些有點老舊的房子，斑駁的牆壁，未經修剪的樹叢，常讓我邊走邊想，這裡曾住過什麼樣的人，又有著什麼樣的故事呢？如今人去樓空，只剩下回憶留存在帶有歷史的斑駁軌跡裡。

多少年來，數以萬計的朝聖者走在這條路上，不管是朝聖者或是當地居民，這條路擁有無數故事。有些人是帶著好奇的心情來朝聖這條路上的歷史建築與自然景緻；有些人則是帶著傷痛來走這條路，然後在大自然和其他朝聖者的陪伴下，療癒了內心纏繞許久的結。

在這條路上我結交到許多世界各國的好友，也和一個義大利家族相伴走了十幾天，這段期間我儼然成為他們的家人，留下美好的回憶。

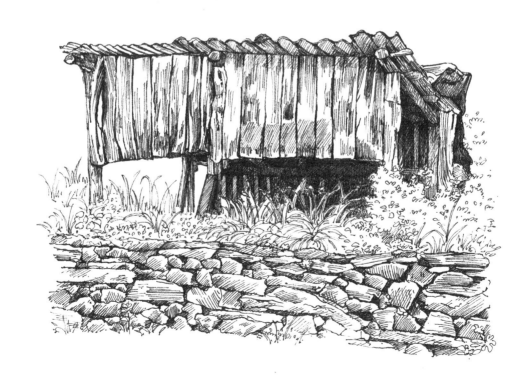

CAMINO
DE SANTIAGO

如果你能挺過磨難，
迎接你的將是美麗的彩虹

走上朝聖之路那天，我一點準備都沒有，臨行前還為工作忙得團團轉，匆匆趕在出發前的最後幾小時打包好行李，帶著對這條路的一知半解，就這麼出發了。

我只知道內心有股聲音召喚著，走上這條數千年來大家嚮往的路，但對於這趟步行會遇到什麼，一點概念都沒有。當時的我，一心想遠離工作和生活，只知道自己想跟著那黃箭頭標誌，直直往它所指的目的地而去。

這是一場試驗，一條教會你認識自己的路

每個人上路的原因不同，但這條路會應許你的期待。如果只想健行，那一路上看見的會是美麗快樂的風景和人；如果是為了宗教信仰前來，這條路會讓你更為虔誠。如果帶著人生的困惑來，這條路會讓你經歷一些人生的課題，重新檢視自己的內心；如果帶著傷痛而來，這條路將會治癒你的心。

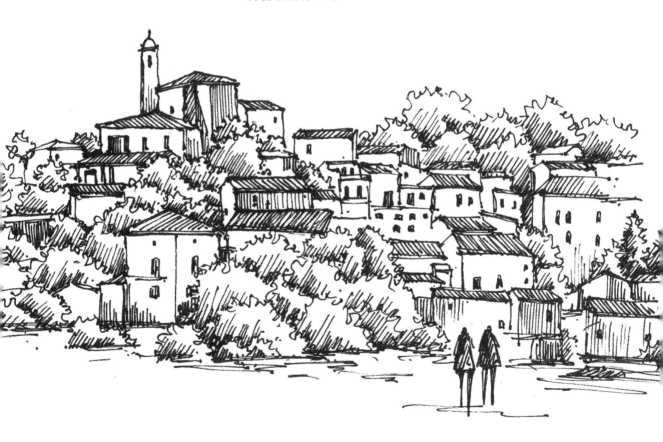

路上有很多廢棄小屋，被
雜草樹木環繞，我一見就
很喜歡，覺得是非常適合
當繪畫題材的景緻。

沿途在樹林裡，常有這樣
的木造小橋，走累了，也
可以泡泡腳，休息一下。

當時也帶了小小的水彩盒，
邊走邊畫。帶著速寫本是交
朋友的好方式，除了記錄自
己的旅程之外，不時有外國
朋友翻閱我的速寫本，興奮
地分享哪個景點他們也有經
過。接著大家很自然地聊起
來，結交為朋友。

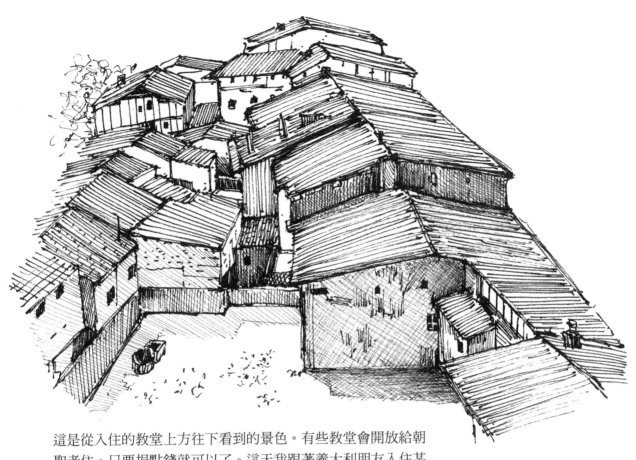

這是從入住的教堂上方往下看到的景色。有些教堂會開放給朝聖者住，只要捐點錢就可以了。這天我跟著義大利朋友入住某個小鎮的教堂，晚上大家一起煮飯、洗碗，在飯桌上談著一整天的感想，那真的是我覺得最快樂的一晚。

有些屋頂上會有很可愛的風向標。

我住的庇護所前方的景色，那天洗完衣服後趕緊畫了一張圖。

畫畫看

朝聖路上的廢棄舊門

朝聖之路上很多房子是用木頭和石頭搭建，年久失修，很多老舊崩壞的木門，很適合拿來畫單色畫，練習石頭與木頭的畫法。

在繪製時，要注意木頭紋路，以及石頭立體感的表現。畫好畫面中的主題之後，要用網狀線條表現前後關係，分清楚那些東西是在前景、中景和後景，用深淺不同的灰階來呈現空間的前後。

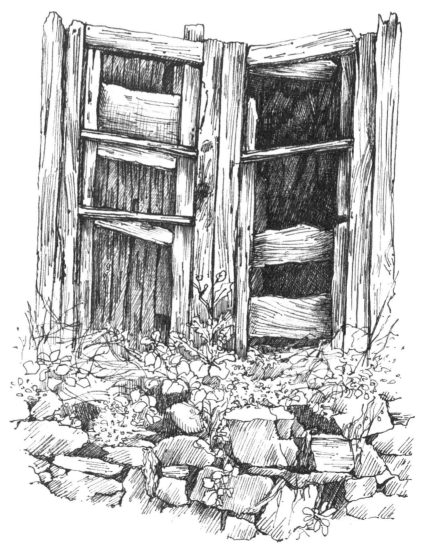

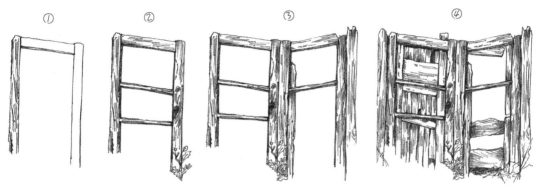

1. 由上而下開始，先畫出左邊的木頭框架和木紋。

2. 將所有木紋畫上，只需要呈現比較明顯的幾條即可，不必畫滿。在木頭側面的厚度部分，加上一些比較深的線加強厚實感。

3. 右邊的木頭框架用同樣的方法畫出來。

4. 外框完成後，開始畫內部的木頭，一樣同時把紋路描畫上去。

6. 用同樣方法繼續畫左邊的石頭。

5. 遇到植物時，先畫出位在前方的，雜草狀的植物建議用捲曲的線條畫。接著開始畫石頭，注意暗面要用斜線表現。

7. 右邊後方鏤空的部分用交叉斜線塗滿，有些地方可以加深一點，創造空間感。

8. 最後回來加強左邊的木門以及石頭的暗面，讓整體明暗更完整。

朝聖之路一隅

雖然路途上無法隨時停下來畫畫，但看到喜歡的景緻我會馬上拍照，方便回國後以速寫的方式記錄。這樣的木頭房子，配上老舊石頭砌的街道，畫起來特別有味道。

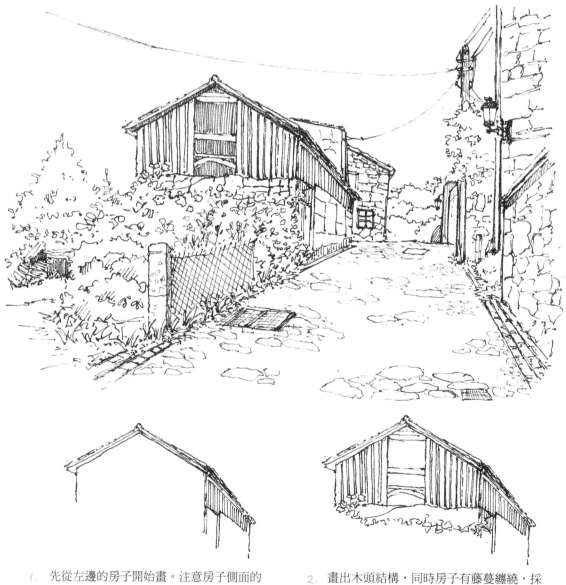

1. 先從左邊的房子開始畫。注意房子側面的斜度，觀察好之後再下筆。

2. 畫出木頭結構，同時房子有藤蔓纏繞，採用比較輕鬆的筆觸畫出藤蔓。

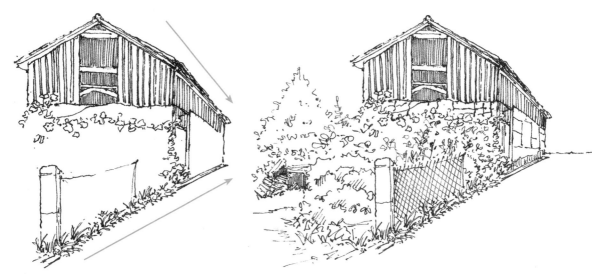

3. 畫出房子的底部，注意線條要往消失點的方向收攏。地上的草要和藤蔓的畫法有區別。

4. 畫面左邊有很多小樹叢，可用兩到三種線條來畫。

5. 接著畫出街道右邊的房子，一樣先觀察好斜度再下筆。

6. 畫石板路的時候不必全畫出來，找一些代表即可。畫石板分布時，要有聚有散、有大有小才會好看。

單色旅繪印度

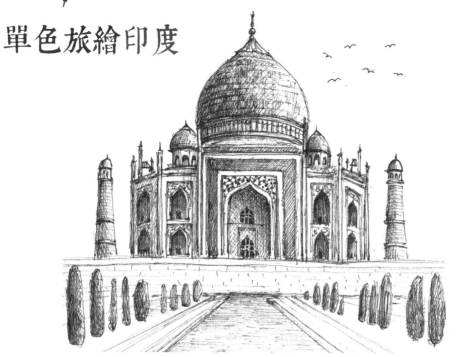

印度印象

去過印度的人，應該都留下非常深刻的印象，例如二十四小時不曾停過的喇叭聲、很愛擺 pose 請你拍照的路人，走在路上更會遇到過度熱情的推銷員或騙子。雖然有其擾人之處，但是這個國家的古文明和文化會讓人想不停地探索。

我曾到泰姬瑪哈陵參觀，這是印度最知名的古蹟之一，是位於印度北方、用白色大理石建造的陵墓。由於是國王出於對亡妻的愛，所建造的「人間最美陵墓」，裡面充滿無與倫比的藝術雕刻，更利用巧妙的對稱感顯現出它的莊嚴宏偉，潔白的大理石配上繁複細緻的雕刻，真的可以感受國王對妻子濃濃的愛。

印度婦女的傳統服飾紗麗也是一種藝術，看她們在河邊洗晒這些鮮豔的布料，上面滿是花卉、幾何圖形等圖樣，加上美麗的花邊點綴，穿在身上完全襯出女性美麗的身形。不管是平民穿的粗布料，或是貴婦穿的絲綢或薄紗紗麗，「華麗」絕對是印度服飾給人的最深印象。

大家有機會到印度一定要試試 Henna。Henna 是傳統的手腳彩繪藝術，會畫上有如禪繞畫般的美麗圖案。繪製 Henna 需要純熟的技術，看著當地師傅不需參考圖片就能直接在我手上畫出圖案，真的很佩服！

另一個印象深刻的點是，印度人各個都是開車高手，只能用「快、狠、準」來形容。每次覺得快撞到前面的車輛時，他們又可以很精準地停下來，紅綠燈對他們來說只是參考用，我每次過馬路都心驚膽跳，必須跟著印度人一起走才能順利通過。不過，在這樣混亂的交通裡，他們卻能找出一套亂中有序的哲學，實在令人嘆為觀止。

印度是一個既精緻又雜亂的國度，這種矛盾的特色，讓它成為非常值得拜訪的國家。

在印度畫畫是很有趣的經驗，一開始旁觀的人離很遠，然後一步步靠近，等你回過神來，他們幾乎快貼在臉頰旁看你畫圖。害我不敢轉頭，深怕頭一轉就不小心親到對方了（大笑）。

如果有機會可以來印度畫速寫，你會感覺自己好像變得大受歡迎，到哪都有一堆人聚集在旁觀看，儼然是個明星。

看似髒亂的環境跟古舊的建築，卻是很棒的繪畫跟拍照題材。最讓我驚訝的，是到處都堆得滿滿的，但是大家都井然有序地生活在其間，「滿」是我對印度最深刻的印象。

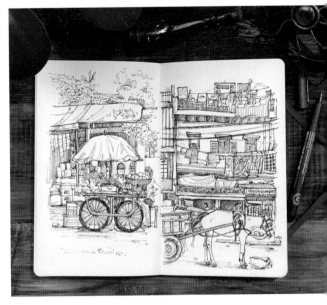

瓦拉那西：恆河故事

恆河是很多背包旅人想朝聖的地方，對於印度人來說，也是一輩子至少要來沐浴一次的地方。印度人相信，恆河的河水可以洗淨累世業障，所以不管清晨或傍晚，這裡都充滿了沐浴祈禱的人。

生老病死在此同時上演著，一旁的火葬場不停焚燒屍體、灑骨灰，而每日依舊有無數的人們來到河中沐浴祈禱，還有在旁邊等待上天召喚、瀕臨死亡的人。在這裡待過一陣子，你會了解，生老病死都是很自然的事，無須避諱，我們需要更泰然地面對生死。

畫畫看

印度街角

小男孩在掛滿未乾的衣服吊繩下玩耍，身旁滿滿的雜物，配上機車跟電線杆，我當時一看到就很想畫下來。

遇到雜亂的畫面，大家不要馬上逃開。對我來說越亂的畫面，畫完就會越美，而且只要好好分析，一步步完成，會發現其實並不難。雜亂無章的場景，反而比簡單、對稱的畫面好畫，因為你不需要擔心透視問題，只要把每件物品都擺上去就行，即使有些地方畫錯了，成果還是很好看，所以我很喜歡畫複雜的畫面。

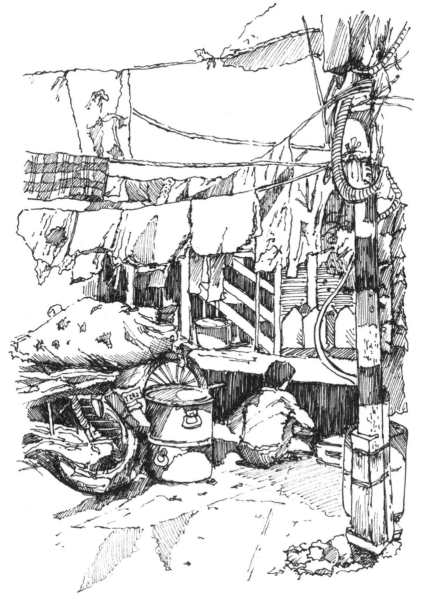

1. 先分析一下整體畫面的前後關係，我會從吊衣繩開始畫，因為它是畫面中的重點。畫出微微往右上斜的吊衣繩，並在繩索上標出每件衣服的寬度，再依序從左到右畫出衣服，注意要畫出布料的飄逸感跟皺褶。

2. 接著以同樣的方法畫出後方的衣服。

3. 繼續往上畫出最上方的繩子跟衣服。之後開始畫衣服下方的機車上的布包裹。先觀察包裹的寬度大概到第幾件衣服，再以衣服為參考點畫出來。要留意，包裹的大小會影響機車大小，所以先想好長、寬、高再下筆。

4. 從最接近布包裹的地方，往下畫出機車後座和輪胎。

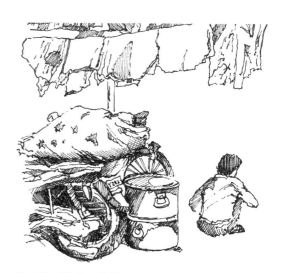

5. 加上陰影，增添立體感。同個區域可以用一樣的線條畫陰影，相鄰的部分則改用不同方向的線條，增加畫面豐富性。

6. 畫出機車旁的鐵桶跟鐵桶後方的輪胎，接著畫上小男孩。先定出小男孩的位置，以及頭和身體的比例再畫。

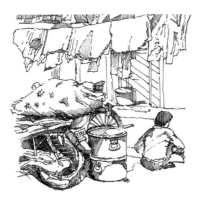

7. 補上吊衣繩下方跟機車之間的區域。

8. 最右側的電線杆一樣由上往下畫，再來畫小男孩頭部前方的一排塑膠桶。

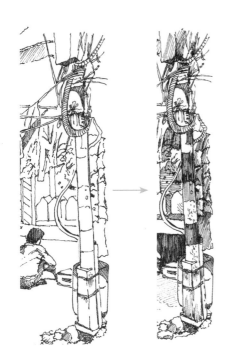

10. 加上後方鐵架的陰影。這裡可以把鐵架留白，只畫鐵架內側的暗面即可。接著，那排塑膠桶後面畫出鐵門的橫線條。

9. 為電線杆補上陰影。

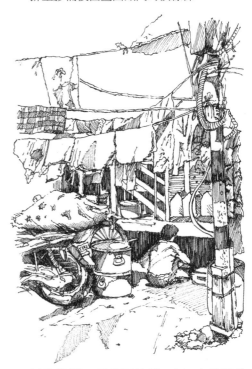

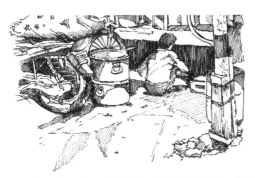

11. 畫出小男孩面前台階下的黑色陰影，再用同方向的斜線畫地上陰影。這裡可以先輕輕畫出衣物投影在地上的三角形區域，再畫上斜線。

12. 最後檢視一下畫面的黑、灰、白色階分布，看整體是否平衡。最白的部分在衣服布料上，讓它被周遭的黑和灰襯托為主角。

單色旅繪匈牙利

布達佩斯巡禮

在歐洲國家旅行一般消費都很貴，但來到匈牙利，發現這裡物價相對便宜，非常省荷包。

匈牙利的布達佩斯一直有「多瑙河上的明珠」之稱，歷史景點很多。在當地可以搭乘電車到許多景點觀光，不過在布達佩斯閒晃散步也很不錯，當時認識了一個當地人，帶我用步行方式逛了兩個小時的布達佩斯，更能體會這座城市的美。

擁有一百七十多年歷史的塞切尼鎖鍊橋，是橫跨多瑙河的橋梁中，最古老的一座，也是布達佩斯的重要地標。

布達佩斯有很多座橋梁，白天晚上各有不同的景色，晚上從山上看下來，可以看到橋與國會大廈相互輝映的美麗夜景。

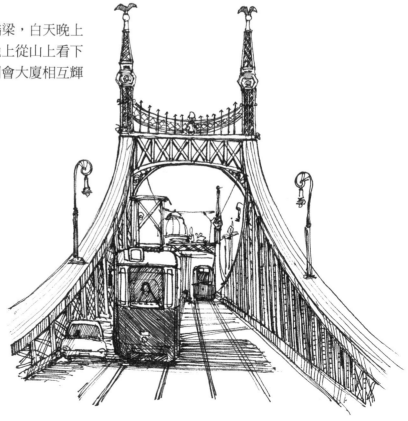

每一座城堡和教堂
的屋頂磚瓦，組合
而成的紋路都不盡
相同，所以在繪製
時特別考驗大家的
觀察力喔！

這是我住的旅館附近的街景。這樣的街景，一般會先從中間的圓頂建築開始畫，再畫兩側的建築物，由於我希望把重點放在中間圓頂，所以特別加強它的陰影表現，讓它成為畫面的焦點。

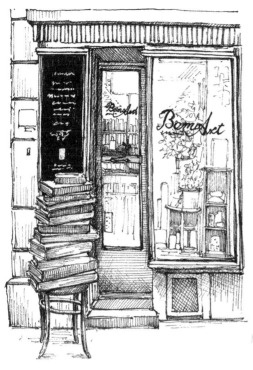

很喜歡這家店前面的擺
設，椅子上堆滿書的雕
刻品，襯托出這間店的
藝文氣息。

有些學員會煩惱要畫些什麼才好？

當然是畫下讓你感動的
場景。我喜歡畫當時令
我印象深刻的景物，像
是逛過的巷弄、吃過的
東西、去過的餐廳都可
以，只要能增加你旅行
回憶的都可以畫下來。

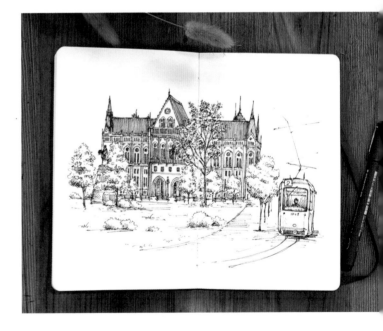

坐在咖啡廳裡畫畫
休息一下～

喝杯咖啡休息時，剛好可以慢慢畫出窗外
的電車與建築物，電車經過得很快，所以
不妨先拍下來，等建築物畫完時，再參考
照片補到畫面上。

單色旅繪捷克

因為捷克跟匈牙利很近，所以當時順道拜訪了捷克的首都布拉格——那個像童話般的城市。布拉格擁有很多巴洛克式和哥德式建築，建築有著極為絢麗的色彩，而樣式多變也讓這個城市成為藝術家最愛駐足的地方。每天都有好多藝術家在城裡畫畫，我當時也跟著在查理大橋上速寫了些畫作，還被路人誤認成街頭藝人，詢問了一張畫多少錢（笑）。

查理大橋

舊城廣場，提恩教堂

Czech Republic
Prague . Sammy 2017.

畫畫看

捷克 布拉格城堡區

紅磚屋頂一直都是我在歐洲旅行時最喜歡的景色。爬上兩百八十七階樓梯的聖維塔大教堂塔頂，可以眺望整個布拉格的景緻，包括宮殿、教堂、查理大橋等宏偉的建築，這裡我們來畫其中一小區紅磚屋頂房。

找出照片中最有特色的地方開始描繪，尖塔是最吸引人注意之處，所以我們就從它開始畫起。這邊我使用的是棕色代針筆，尺寸為 0.3 及 0.05。

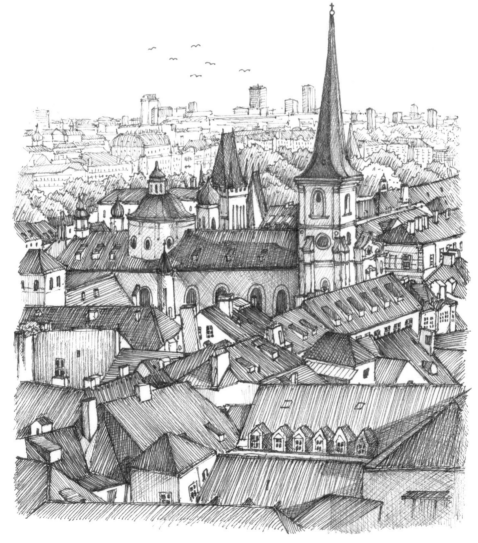

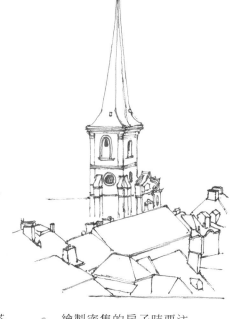

1. 觀察塔尖的特色,很像一頂巫師帽,所以要記得畫出這個特色。由屋頂開始往下畫,先畫好建築物的外輪廓,再加上窗戶細節。

2. 接下來,找出最接近塔身的建築物,觀察屋頂的長度位置斜度之後再下筆。從這棟建築物延伸到其他相鄰的房子,一間一間地依序畫出來。

3. 繪製密集的房子時要注意,從畫好的房子去找下一棟要畫的,一次一小塊去相接,很快就可以把整區畫完。切記不要跳著畫,會很難接起來。

4. 每一個屋頂大小也需要觀察,下筆前都看好前後左右的相對位置。現在尖塔右側的房子都畫完了,開始畫左側的區塊。

5. 繼續同樣方法把左側的房子填滿。

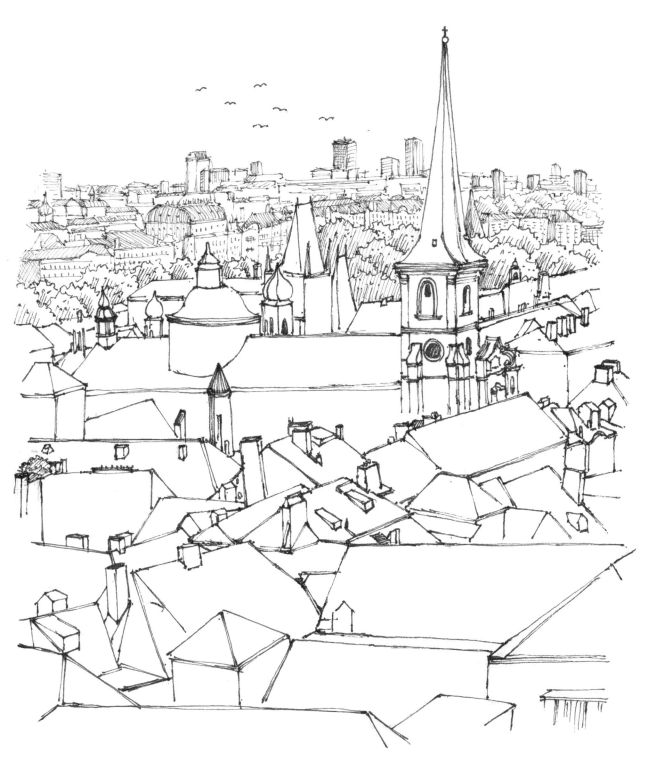

6. 位於遠景的房子，要越畫越小。基本的透視概念是「近大遠小」，靠近你的房子會比較大，越遠就越小，越不需要畫得很仔細。通常遠景的線條我也會畫得比較輕，以免搶走前面主角的風采。

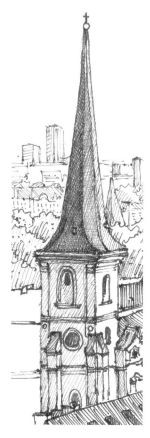

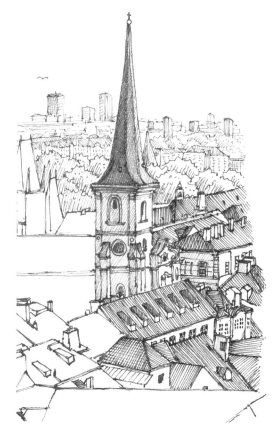

7. 主塔的屋頂，用不同深淺的交叉線，表現不同面的立體感。建築物的白牆壁，我設定其中一面是背光面，畫上淺淺的斜線作為陰影。

8. 其他屋頂要順著斜度方向畫上斜線。如果遇到相鄰的屋頂，記得要讓人可以區分出是不同的屋頂，所以要使用不同方向的線條繪製。

9. 大面積的屋頂會有較明顯的陰影層次，要先把表現屋頂質感的斜線畫好，再補上交叉線當作陰影，利用不同的深淺做出層次。

10. 繼續把其他屋頂的線條補完，牆壁的顏色一定要比屋頂淺。

11. 屋頂上如果有不同造型的窗戶，一樣利用不同的線條或深淺去區分不同，最後才補上整棟建築的陰影。

12. 整張完成後再檢查一次。如果有房子的立體感出不來，可能就得再調整，讓它跟周遭房子的深淺有所差異。

圓頂也很常見，在速寫時要注意圓的弧度，拍這張照片時，人的位置比圓頂高，所以圓弧線都要微微往下，這是大家比較容易畫錯的地方。在畫這類建築時，要先確定觀看者跟主題建築的相對位置再下筆。

單色旅繪 紹興古鎮

二〇一九年的杭州紹興之行，讓我第一次愛上畫這樣的中式古建築。以前總愛畫歐洲的城堡、教堂，以及日本的可愛小屋，但是二〇一九年和一群邊走邊畫的朋友，一起在紹興古鎮裡畫了八天，我就徹底愛上畫這樣的民居古鎮。

這類民居古建築尤其適合單色速寫，雖然只有黑白線條，但是利用線條陰影，就可以表現古樸感。

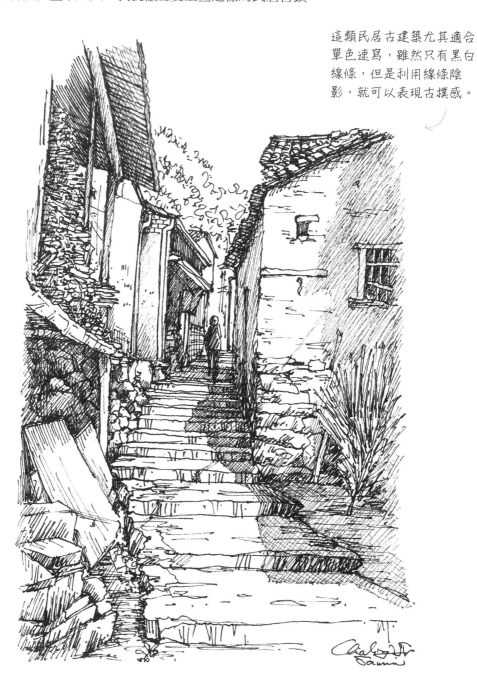

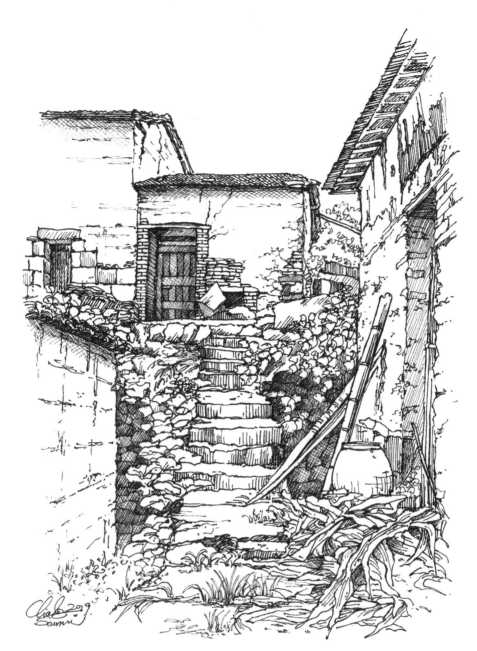

這也是我一直很
喜歡單色速寫的
原因，只要帶技
筆就可以邊走邊
畫，真的是很方
便呢！

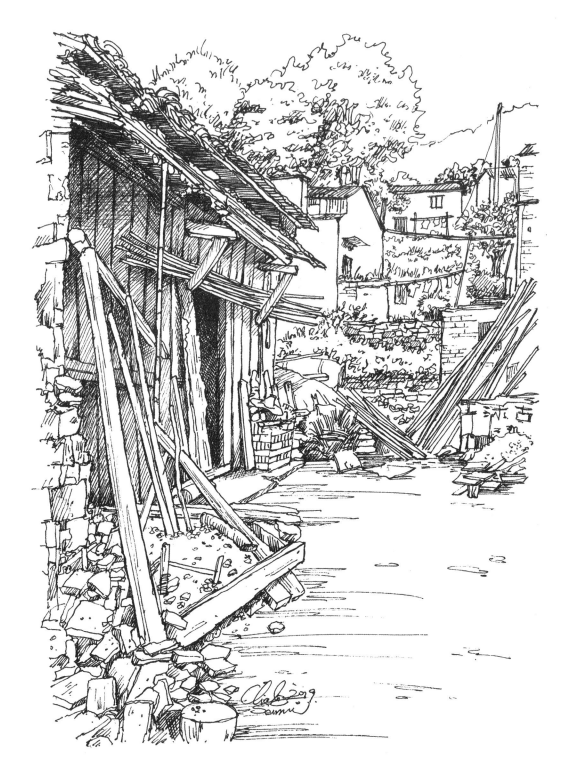

古建築看起來很複雜，但是畫起來就是特別的美。提醒大家，要先掌握景物之間的疏密關係，有聚有散，這樣的圖就會好看。每個地區的磚瓦都有所不同，所以在畫磚瓦時，一定要先好好觀察，務必畫出特色。

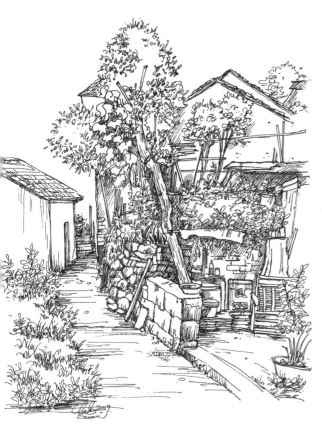

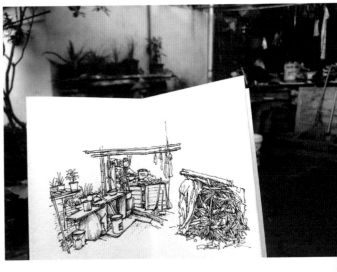

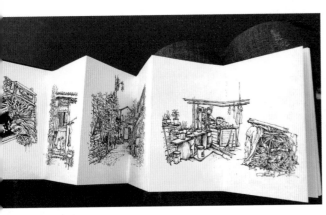

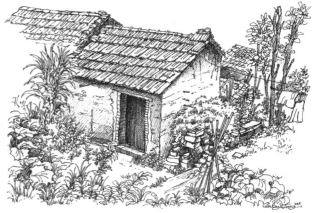

這次旅行除了畫單張的大圖，我也帶了風琴拉頁速寫本，每一頁都畫上一個小景色，
完成時一字拉開，真的很有成就感！以後翻開，可以慢慢說當時的故事給朋友聽。

這本拉頁本，我有一半是在從廈門到杭州的高鐵上完成的。總共畫了五張圖，還覺得
時間過得好快，畫畫真的是打發時間最好的工具。

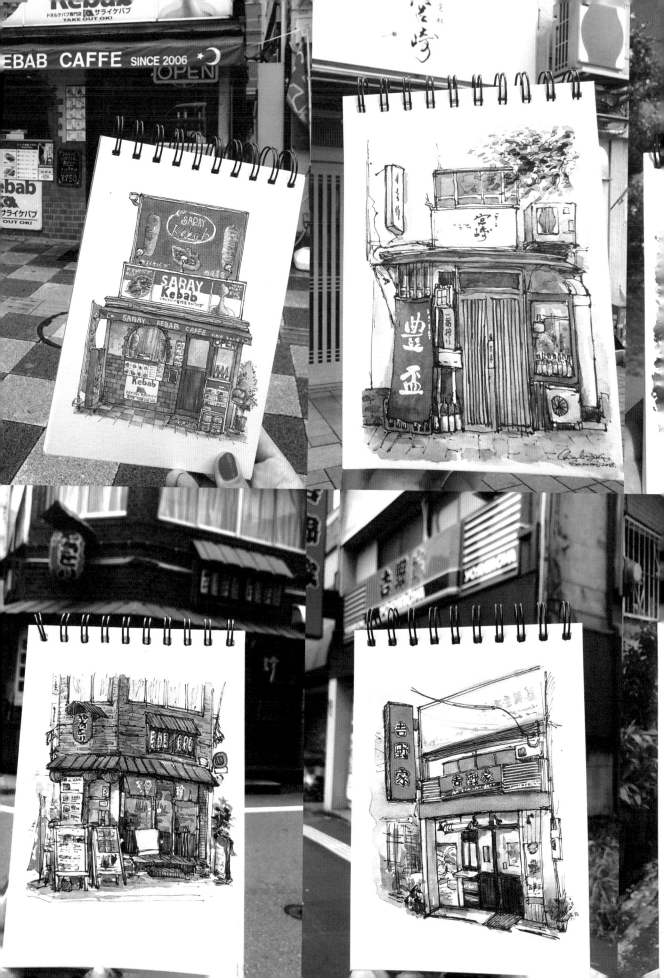

水彩速寫

帶著水彩去旅行，
用繽紛的顏料豐富你的旅程，
在畫本裡，
留存難忘的旅行回憶。

水彩速寫，
要準備哪些工具？

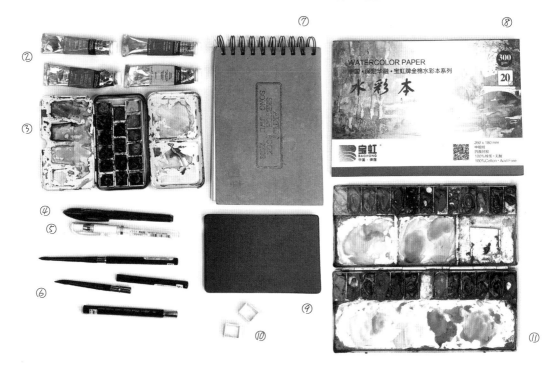

很多人對畫水彩的印象是「要準備好多東西，好麻煩」，但現在許多廠商都推出了便於攜帶的用具，這些簡單的工具用在旅繪速寫上，綽綽有餘。工具越簡單，越有動力想隨時動筆，這邊我就介紹最方便的工具組合給初學者參考。

你需要準備大小適中的速寫本、手掌大的調色盤、代針筆或鋼筆、旅行用水彩筆或水筆（如果使用水彩筆，就加帶一個加蓋的裝水小容器）、衛生紙、牛奶筆。工具越輕巧越容易攜帶，你才可能想要隨身帶著。

在家裡畫大型的旅繪作品時，可以另外準備大一點的調色盤。

① 廠商配好的塊狀水彩組
② 條狀水彩
③ 塊狀水彩鐵盒（放自己挑的塊狀水彩）
④ 三菱 uniball air 0.5 鋼珠筆
⑤ 牛奶筆
⑥ 旅行用水彩筆（建議挑可拆解的款式）
⑦ 松竹繪圖本
⑧ 寶虹中粗紋 300 磅水彩紙
⑨ Moleskine 手帳本
⑩ 空的水彩分裝格
⑪ 室內用的大調色盤

顏料

每種顏料的顯色效果會有些微差異，我喜歡使用的品牌是牛頓。

市面上還有分塊狀水彩跟管狀水彩，因為我喜歡同時準備一大一小的調色盤，所以主要購買管狀水彩。管狀水彩的好處是，既可以挑選喜歡的顏色組合，也可以隨時補充顏料，所以我會使用相同的顏料來特製自己的兩個水彩盒，大的在室內使用，小的則外出攜帶使用。

大家如果不想買現成的塊狀水彩組，也可以在美術社選購空的水彩鐵盒和水彩分裝格，自行組裝成水彩調色盤，再把喜歡的顏料擠進去。

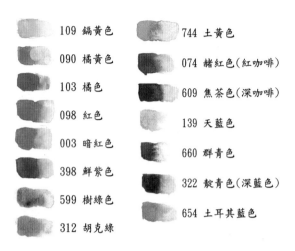

109 鎘黃色	744 土黃色
090 橘黃色	074 赭紅色（紅咖啡）
103 橘色	609 焦茶色（深咖啡）
098 紅色	139 天藍色
003 暗紅色	660 群青色
398 鮮紫色	322 靛青色（深藍色）
599 樹綠色	654 土耳其藍色
312 胡克綠	

我常用的
牛頓水彩色號

紙張／速寫本

外出時可以選小一點的本子，Moleskine 手帳本和松竹繪圖本都是我比較常用的。

另一個選擇是自己裁切水彩紙，像這本書裡的示範大多使用寶虹水彩紙，大家可以裁成喜歡的大小帶出去畫畫。

水彩筆或水筆

我建議外出可以攜帶水筆，在一些不好找水的地方，也能方便使用。它本身就能裝水，筆尖邊畫會邊流出水，所以換顏色時，可以先用衛生紙把目前的顏料擦掉，再蘸下一個顏色。

旅行用水彩筆，是我自己很喜歡用的款式。它拆解之後可以把筆身當成蓋子，保護筆毛，所以攜帶外出也不必擔心傷到。如果是選擇水彩筆，最好準備一個加蓋的小容器備水。

牛奶筆

一樣拿來繪製白色線條，推薦品牌是三菱 uniball Signo 的太字牛奶筆。

三菱 uniball air 0.5 鋼珠筆

因為我愛用的寶虹中粗紋水彩紙有紋路，所以會搭配使用 uniball air 鋼珠筆打稿。這個章節的示範大部分都是使用這枝。

小技巧

裝水容器推薦大家可以在便利商店買小瓶裝優格，拆掉上面的包裝就是很好用的容器，可以完全密封，隨身攜帶也不用擔心漏水。

零基礎
也能上手的小技巧

水彩技法有很多種，但一開始只要掌握其中幾種就可以把畫畫好。

關於水量

剛開始畫水彩，最重要的是了解水量控制。水量會影響濃淡，加多少水量，產生的濃淡變化是怎樣，一定要親自測試過，才能更好掌握水彩這個媒材。

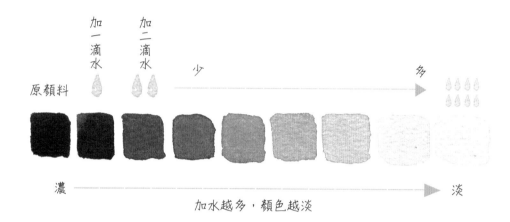

加水越多，顏色越淡

單色畫法

剛開始練習水彩時，可以用同色系的深淺變化，來分析你想要畫的景物。因為換到多顏色時，初學者很容易慌了手腳，所以建議先多進行單色練習，培養掌握深淺基本變化的能力。這樣在用運多種顏色時，自然能更順手。

平塗

用同一種顏料，調出足夠的量，一次均勻、完整地畫出整個色塊。

剛練習時，記得在調色盤裡多調一點的顏料，避免畫到一半顏料不足。

濕畫法

先在紙上鋪一層水，再把顏料渲染開來。畫大面積可以採用這個方法（例如天空），因為紙張乾得比較慢，初學者在畫的時候壓力會比較小。

混色暈染

混色技法，可以讓顏色很自然地混在一起。

重點在於相混的兩種顏料含水量都要夠，所以在調色時，要讓顏料裡有水分，不可以太乾。水分太少，就無法自然暈染。

在畫第一個顏色時，確保有足夠的水分，才有辦法跟第二層顏色暈染。

趁第一個顏色未乾前，將第二個顏色接著畫下去，它們會自然混在一起。

如果第一個顏色已經乾了，才畫第二個顏色，就無法正常暈染。

● 在第一個顏色裡暈染第二個顏色

畫第一個顏色時，確保有足夠的水分，才有辦法跟第二層顏色暈染。

趁第一個顏色未乾前，將第二個顏色染到中間，讓它們自然混在一起。

如果第一個顏色已經乾了，才畫第二個顏色，那就無法正常暈染。

重疊

簡單來說，就是在顏色乾了後才塗下一個顏色。重疊法在速寫時很常使用，因為在外面畫畫，暈染法會乾得比較慢，所以不適合。為了速度要快，就會大量使用重疊法。

重疊技法也比較容易表現出物體的立體感跟質感。

畫完第一層顏色，等乾了後，再上第二層顏色。

關於調色

顏色不夠時，可以用手上有的顏料調出自己想要的顏色。我很鼓勵大家多嘗試各種可能性，水彩有趣的地方就是，用不同分量的顏料調和，產生的成果會不一樣，用好玩的心情去嘗試各種可能吧！

為什麼會有水漬？

在顏色未乾時，很多學員會下意識地拿筆蘸水後，繼續在畫紙上色，這樣就會產生水漬。如果要避免，請記得如果不小心蘸水了，要先在抹布上把水吸掉，才能回到畫紙上。

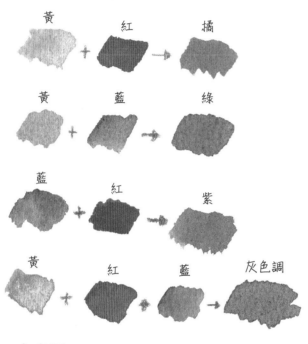

黃　＋　紅　→　橘

黃　＋　藍　→　綠

藍　＋　紅　→　紫

黃　＋　紅　藍　→　灰色調

小技巧

因為是淡彩上色，所以第一層不要畫得太深，會比較有清透感。

（左）有點太濃
（右）第一層淡一點，比較容易繼續加上第二層，利用不同深淺，做出立體感。

● 灰色調

灰色調可以用在畫影子，而不同的藍色所調出來的灰色調也會不同。

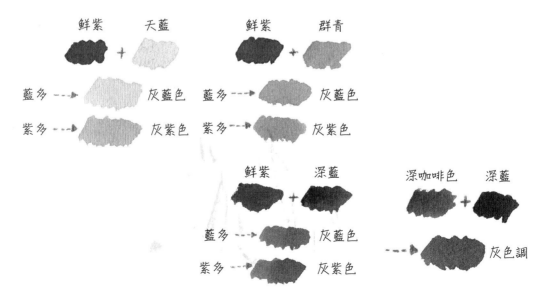

鮮紫　＋　天藍
藍多 ---▶　灰藍色
紫多 ---▶　灰紫色

鮮紫　＋　群青
藍多 ---▶　灰藍色
紫多 ---▶　灰紫色

鮮紫　＋　深藍
藍多 ---▶　灰藍色
紫多 ---▶　灰紫色

深咖啡色　＋　深藍
---▶　灰色調

● 綠色調

在畫綠色植物時，不要只用現成的綠色，可以自己創造一些顏色，讓畫面更有變化。
即使手邊只有一種綠色，也可以藉由調色，產生各式各樣的綠色。

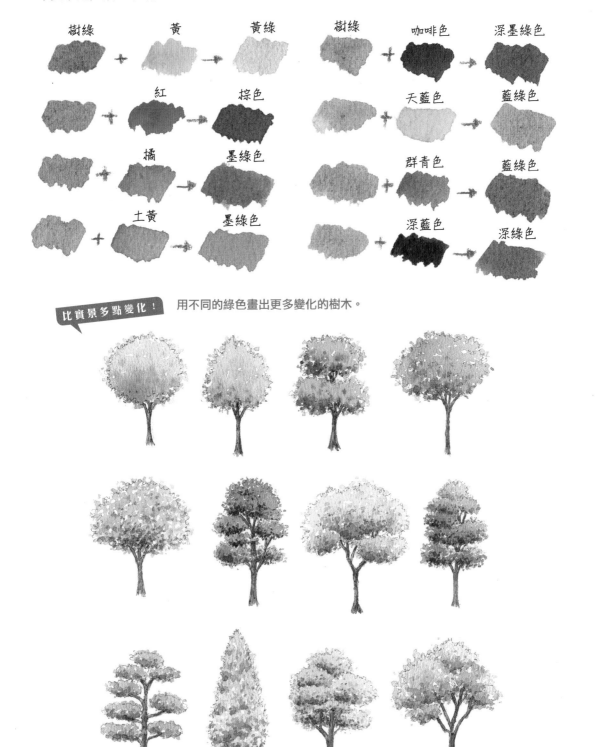

樹綠	+	黃	→	黃綠
樹綠	+	咖啡色	→	深墨綠色
	+	紅	→	棕色
	+	天藍色	→	藍綠色
	+	橘	→	墨綠色
	+	群青色	→	藍綠色
	+	土黃	→	墨綠色
	+	深藍色	→	深綠色

比實景多點變化！　用不同的綠色畫出更多變化的樹木。

簡單的
水彩植物畫法

小技巧

用不同的綠色做出不同色調的綠，四款綠就可以做出樹木的立體感。

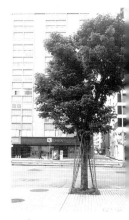

這是在路上常看到的行道樹，我們來畫畫看。行道樹每一棵都不同，剛好可以做練習，大家平常在路上多觀察，試著分析樹木的構成輪廓。

黃綠　樹綠　胡克綠　藍綠

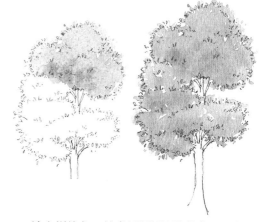

1. 先觀察樹葉聚成的形狀和分布狀態再下筆。畫樹葉輪廓時，握筆要鬆，線條不要太僵硬。

2. 塗上樹綠色，趁畫紙還是濕的狀態下，在暗部點進一些胡克綠加強。

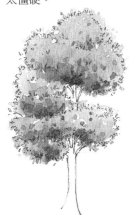

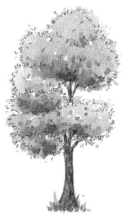

3. 等畫面乾了之後，用胡克綠加樹綠調出中間綠，加強暗面。接著再加入深藍色，調出深綠，點綴幾處最暗的地方，做出樹葉的層次感。

4. 用焦茶色畫樹幹，等顏料乾。然後用更深的焦茶色加深藍色，調出深焦茶色，點綴暗面。

5. 同一棵樹換個顏色打底，會發現感覺就不太一樣。所以在畫樹木時，可以多點自己的主觀表現，根據當時的環境背景去配色喔！

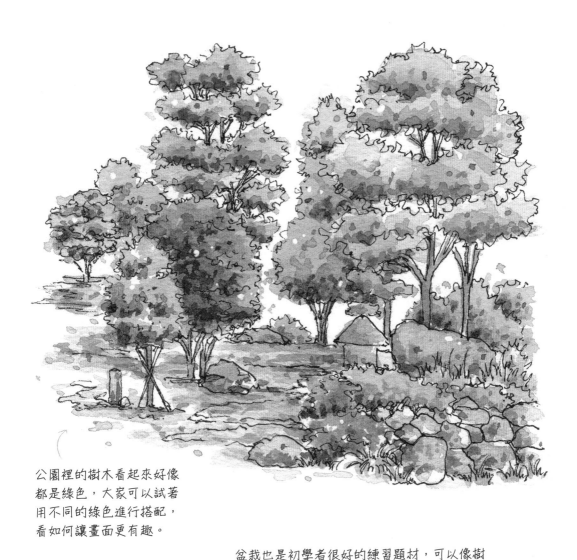

公園裡的樹木看起來好像
都是綠色，大家可以試著
用不同的綠色進行搭配，
看如何讓畫面更有趣。

盆栽也是初學者很好的練習題材，可以像樹
木那樣用整體輪廓做表現，也可以根據葉片
的不同，採用一葉一葉呈現的方式。

我在單色速寫單元有說過，同一棵樹可以有
很多表現方式，不要拘泥一種畫法。根據眼
前的場景跟心情，你可以自由地表現想要入
畫的植物。

畫畫看

圓葉小盆栽

這是我工作室裡的盆栽，金錢樹偏圓形的葉子很可愛，葉片分布也滿清楚的，很適合當練習題材。畫這樣的盆栽時，可以大略畫個葉片就上色，也可以仔細地描繪。

這邊我想示範比較寫實的方法，初學者可以趁機練習怎麼抓葉片相對位置。未來在畫比較複雜的物體時，也能更正確地掌握每個物體間的相對位置。

小提醒

畫葉子時，可以多點彎度，才不會太僵硬。

1. 從最上方的葉片開始打稿，往下一片接著一片畫，每畫一片都要找出它和上一片的相對位置。一路往下畫到接近花盆位置。

2. 接著從右下往右上畫，因為下方的葉子比較明顯，所以先確立它們的位置再往上畫比較好掌握。如果位置有點畫偏或是漏畫都沒關係，不小心有空缺的地方，自己補葉子即可。

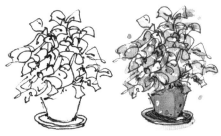

若用隨興的筆觸畫大概會是這樣。就看畫畫當下的心情決定吧～

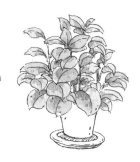

3. 補上花盆就完成底稿了。

4. 第一層顏色用淡彩上色，為了增加變化，比較亮的葉子用樹綠色上色，其他則用胡克綠。

5. 調出中間色調的胡克綠，用來加強一些暗面。每片葉子點綴一些即可，不需要塗滿。

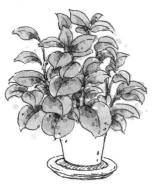

6. 調出較深的胡克綠，繼續加強暗面，增加植物的立體感。

7. 用橘色加紅咖啡色調和，平塗花盆。

8. 用鮮紫色加天藍色調和，畫花盆的影子。之後，用牛奶筆畫出一些花盆跟葉子上的亮面，當作點綴。

初學者可以從生活周遭的植物小景開始練習。

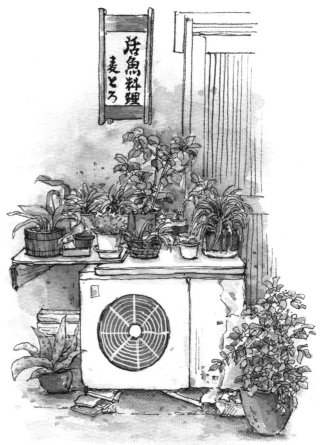

路邊小景

這是某間服飾店門口的植栽。有些店家的盆栽擺設很不錯，這是最方便取得的生活小景，走在路上就可以收集。

1. 從比較明顯的植物開始畫起，由上而下，由前而後，一片接一片畫。

2. 往下畫出其他葉子和花盆，注意盆栽整體的平衡。

3. 畫出椅子，注意前面的椅腳會比後面長。

4. 接著畫出左下方的盆栽，它是聚在一起的小圓葉，所以不需要跟實景完全一樣，只要在大致的輪廓裡填滿小圓葉即可。然後畫出後方的盆栽。

5. 繼續畫出左方的木頭花器和植物，底稿就完成了。

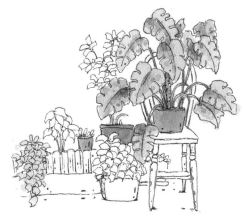

6. 開始上色，第一層顏色一樣用淡彩上色。我們同樣用樹綠色畫比較亮的葉子，其他則用胡克綠上色。

7. 調出中間色調的胡克綠，加強葉子的暗面，不需要畫滿。

8. 調出較深的胡克綠，繼續加強暗面。接著，調和橘色加紅咖啡色，平塗花盆和枝幹。

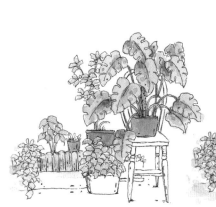

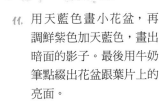

9. 其他的小盆栽用色可以有點區別。例如，前面兩盆用樹綠色打底，中間的用胡克綠打底，後方的可以用胡克綠加一些天藍色來畫。用土黃色幫木頭花器上色。

10. 用較深的胡克綠加強小盆栽葉片的暗面，再用土黃色幫地板上色。

11. 用天藍色畫小花盆，再調鮮紫色加天藍色，畫出暗面的影子。最後用牛奶筆點綴出花盆跟葉片上的亮面。

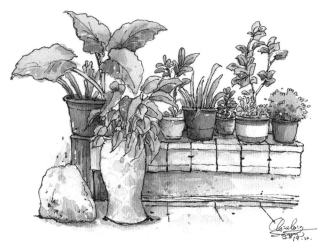

這是同一條街上另一家店的擺設，試著畫畫看。

速寫時，常會看到一大片植物
聚集在一起，只要用一點顏色
變化區分，就能讓畫面更有
趣，也不會所有東西都糊在一
起，所以要多多練習。

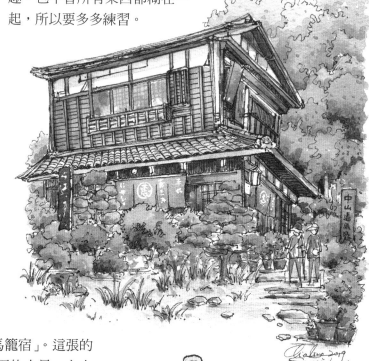

這是日本的知名景點「馬籠宿」。這張的
植物特別多，且又有後面的山景，在上
色時，一定要掌握一個原則，就是相臨
的植物盡量挑選不一樣的顏色打底。
雖然我只用四種不同顏色打底，
但是會比單用一種顏色畫到
底來得更有層次。

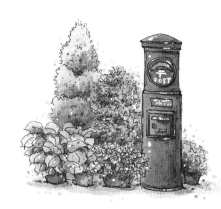

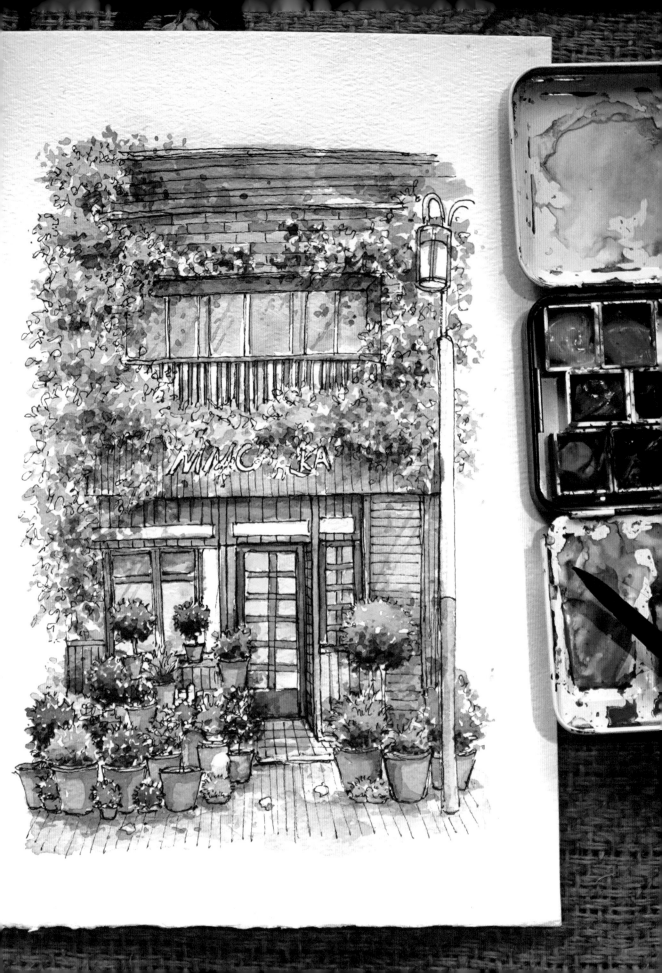

紅磚窗景

窗台前的植物是比較隨
興的畫法，上色時中間
可以稍微留白，不要把
綠色全畫滿，讓畫面多
點空間感。

1. 用土黃色淡淡地為整體
鋪色，接著用橘色加水調
和，幫磚塊上一層淺淺的
顏色。

2. 用紅色幫花朵上色，點綴
一些橘黃色在樹叢中間。
欄杆部分用鮮紫色加群青
調成藍紫色上色，接著用
藍紫色加水調和，淡淡地
塗在窗戶上。窗戶的木頭
用天藍色上色。

3. 用樹綠色幫樹叢上色，中
間記得留白，不要畫滿，
不然會少了空間感。

4. 等畫紙乾了之後，
用樹綠色加胡克綠
調和，用點的方式
加在暗面裡。

5. 用鮮紫色加群
青調成藍紫色
畫影子，畫在
內凹進去的窗
邊磚塊上，以
及樹叢下方。

花朵

簡化花卉的線條，加上淡淡的顏色，就是很好看的小插圖。

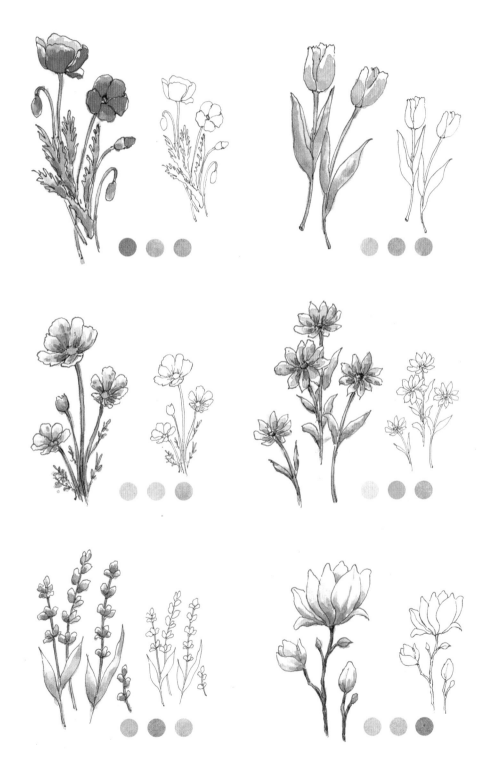

逛便利商店取材

我很喜歡逛便利超商，因為方便，每天至少有一餐在超商解決。有時候瞄到新的便當廣告，總會特別興奮想瞧瞧今天又有什麼新產品。

各式各樣的便當組合，總能滿足我這個外食者的胃。真的不知道要吃啥時，就會來碗香噴噴的泡麵，而簡單的飯糰，也常是我忙碌時填飽肚子的首選。琳瑯滿目的熱食，讓我半夜不怕餓肚子；平價咖啡，一天一杯，開啟一整天的精神；下午嘴饞時，也有小零嘴提供小確幸。

不管在國內或在其他國家旅行，我最愛逛的都是超商。我常跟朋友說，要我住在哪都可以，但附近一定要有超商（笑）。

我覺得畫包裝是會上癮的，不僅有趣，只畫迷你版就很有成就感。對初學者來說，不妨從這些有趣的包裝著手，隨手可得的題材，都能當成小練習。在畫包裝時，試著挑重點畫即可，不需要雕琢所有細節。這真的是保證上癮的題材，大家一起來畫包裝吧！

彩繪食物：
甜食篇

愛畫畫怎能錯過精緻漂亮的甜點呢！我剛開始畫畫時，最愛在本子裡畫滿讓人幸福的甜點。畫甜點最重要的，就是顏色不能髒，盡量少用會讓畫面髒掉的顏色，只要顏色乾淨，就會讓人覺得美味好吃。

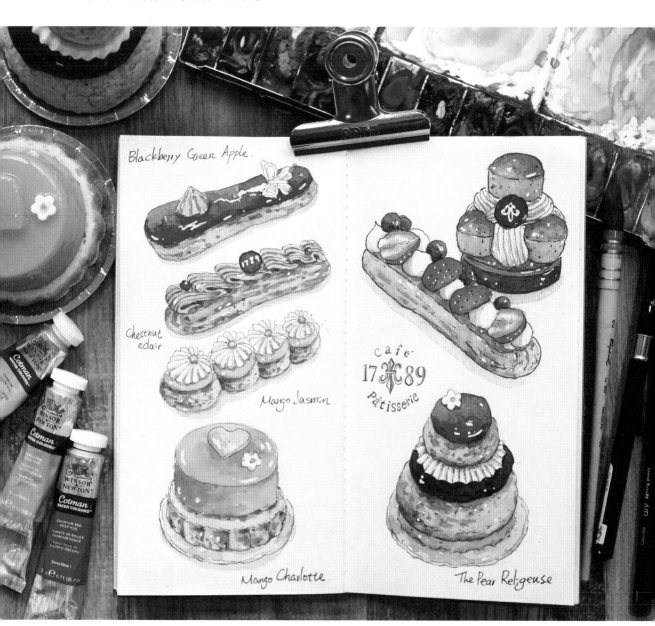

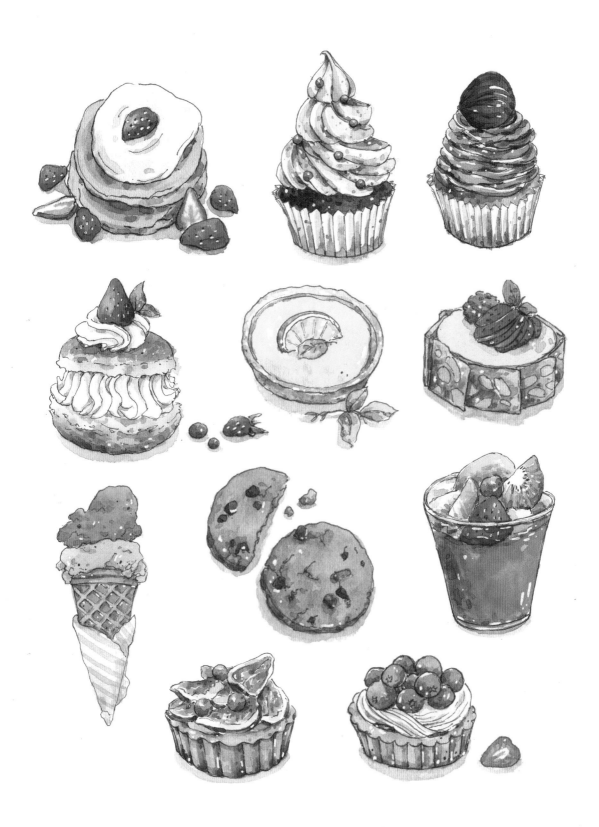

彩繪食物：鹹食篇

鹹食當然也不能少！一般來說，鹹食會比甜食複雜難畫，大家可以從簡單的小東西開始練習，例如飯糰、烤香腸、握壽司等等。

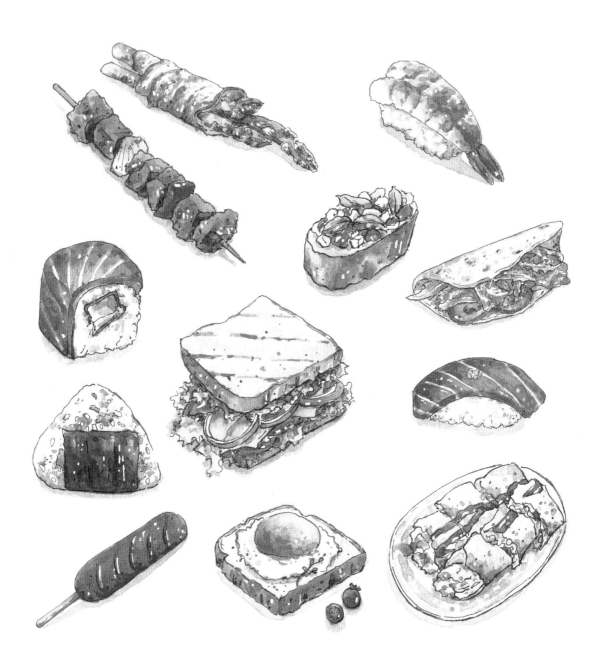

像這樣的炸物，基本上都是同色系，所以在上色時要自己加點變化，才能讓不同的小炸物在畫面中呈現特色。

黑白切——豆干和滷蛋，是很常見的台灣小吃。這盤是在老家和爸爸一起吃的，很平常的一道菜，卻是在外打拼很少回家的我和爸爸的回憶。

這是台北法式餐館 Café Pichot 的西班牙海鮮燉飯，很美味，我很推薦。

畫畫看

水果塔

水果塔上面的水果顏色多彩繽紛，畫起來特別漂亮。

由上而下簡單打底稿，水果塔底部記得要畫出圓弧狀。

用土黃色幫塔皮部分上色。

用樹綠色、黃色、藍紫色、紅色分別幫水果上色。

奇異果的暗面用深一點的樹綠色加強，黃色水果則用橘色加強。再用鮮紫色加天藍色調出影子的顏色，整體加深塔皮跟水果的暗面。最後用牛奶筆點綴幾處亮點。

杯子蛋糕

愛畫甜點的人，都很喜歡畫杯子蛋糕。奶油在上色時，要注意第一層顏色不要太深。

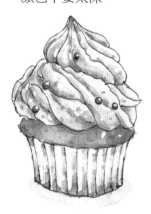

1. 先分出奶油的層次，這邊可以分成三層，然後以同個方向畫出奶油的線條。底下杯子的摺痕，線條不要太筆直，帶點彎曲比較好看。

2. 為奶油淺淺地上一層粉紅色，上面的裝飾巧克力則用紫色，記得留反光的白點。用土黃色平塗蛋糕的部分，趁還沒乾的時候，點些橘色進去。

3. 繼續用中間色調的粉紅色畫奶油的暗面，再用更深的粉紅色加強。蛋糕的暗面則用橘色加紅咖啡色加深。

4. 鮮紫色加天藍色調成藍紫色，先淡淡地上在紙杯摺痕處，之後再用深一點的顏色加強。杯子蛋糕底部的影子用淡藍紫色畫。

炸蝦

炸物是很常遇到的食物，不需要完全照著畫，只要運用顏色的深淺不同畫出特色即可。

1. 打稿時，用波浪線條模仿炸物凹凸表面。

2. 用土黃色將麵衣部分上色。

3. 暗面用淺橘色，以筆尖點上，注意不要整片平塗。蝦子部分則用紅色加一點橘色。

4. 橘色加紅咖啡調和之後，以筆尖點上去加深暗面，顏色更深的部分可以再加一些深咖啡色畫。最後用牛奶筆在麵衣和蝦子上點一點，讓畫面更豐富。

薄餅

畫法跟三明治差不多，記得做出內餡的層次，讓每層食材都能清楚表現。

1. 先畫出餅皮，再畫夾餡，一層層往下畫。

2. 用土黃色將餅皮上色，趁未乾時點一些淺橘色進去。

3. 生菜用樹綠色，番茄用黃色平塗，趁未乾時，在邊緣加入一點橘色。

4. 用深紅色加水調和，照著肉的紋理上色。接著用橘色加紅咖啡色，加強餅皮的暗面，最後用鮮紫色畫上陰影。別忘了用牛奶筆點綴，加強亮部。

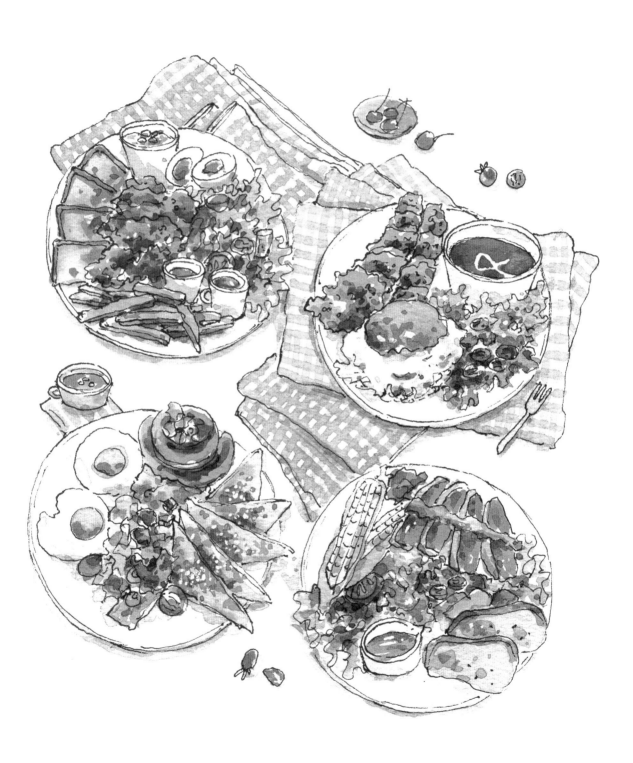

輕食簡餐類，是畫鹹食最好入門的題材。觀察久會發現，大部分的簡餐配色都差不多，顏色的層次大約兩到三層，非常簡單。特別注意第一層顏色不要畫太深，清爽的顏色會讓食物更顯可口。

IKEA 餐點

每回到 IKEA 逛家具，一定會到附設的餐廳吃頓晚餐，我們就用這兩個餐點組合出美味可口的食物畫吧！

1. 先畫炸蝦餐，由左而右畫出三條炸蝦，麵衣的部分要用不規則的線條呈現。

2. 找出漢堡肉跟炸蝦的相對位置，肉排邊緣一樣用不規則的線條畫。

3. 往後畫薯泥和配菜，再來畫出盤子。記得讓一些食材超出盤子，這樣畫面上比較好看。

4. 接著畫豬肋排餐，要先想好盤子的位置，再從豬肋排開始畫，注意要畫出骨頭的感覺。

5. 畫出左下方的薯條跟花椰菜。

6. 再來畫出右方的紅蘿蔔、花椰菜跟薯條，由左而右，一個接一個地畫。

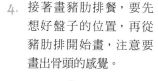

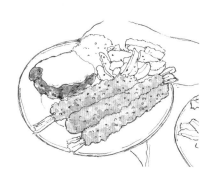

7. 畫上盤子、杯子跟叉子，之後自己加個美麗的襯布，打稿完成。

8. 先替炸蝦餐上色。用土黃色畫炸蝦的麵衣，接著用深咖啡色，淺淺地幫漢堡肉上一層底色，不需要畫得太均勻。

9. 用紅咖啡色濃濃地塗一層當醬汁，趁未乾時，用深咖啡加深藍色調成的重咖啡色加入其中。接著，用筆尖蘸淺橘色點畫麵衣深色部分，要記得留下一些土黃的底色。

10. 幫薯泥塗上黃色，其餘配菜分別使用樹綠色、紅色和淺黃綠色。

11. 加強麵衣的暗面，用橘色加紅咖啡上色，顏色更深的地方可以加入一些深咖啡，用筆尖稍微在麵衣跟蝦子點一點。薯泥的暗面則使用橘色加紅咖啡。最後用牛奶筆，加強局部亮面。

12. 接著，替豬肋排餐上色。先用紅咖啡色濃濃地上一層當醬汁，趁未乾時，用深咖啡加深藍色調成的重咖啡色加入其中。用紅咖啡淺淺地平塗豬肋骨，等乾了之後，用紅咖啡色加深咖啡色，點綴暗面的部分。

13. 薯條塗上土黃色，暗面則用淺橘色。接著用樹綠色畫花椰菜，淺橘色畫紅蘿蔔。

14. 把橘色和紅咖啡調和，加強薯條暗面。再用樹綠色加胡克綠，用筆尖點畫的方式，加深花椰菜的暗面，而紅蘿蔔則用橘色加強局部。

15. 用牛奶筆，加強局部亮面。然後選個喜歡的顏色設計一下布的花紋吧！最後用藍紫色，加強食物跟盤子的陰影，還有盤子底下的影子。

畫食物對我來說總有一種幸福感，很喜歡用暖暖的色調，把喜愛的美食畫在畫紙上留存。大家可以用很率性的筆觸記錄，也可以慢慢刻畫細節，不管選擇哪一種，重點都是別把食物畫髒了，暗面部分適度加強即可，不需要畫過頭。

拿起畫筆，畫出今天的午餐吧！

台北市中山區逗子義式餐廳的簡餐

章魚小丸子

正宗鰻魚飯

非常好吃的家鴻燒鵝飯

台灣必吃美食臭豆腐

每一回去日本，尋找美食都是我非常重要的行程。我很喜歡吃海鮮，在日本多半吃炸物跟生魚片，經常這樣一邊把美食畫下來，一邊回憶日本之旅。

讓世界回歸單純簡單就好。

人生不需要活得像一場競賽，跑得快、跑得慢、跑得好、跑得差，終點都是同一個。不需要非得當個優等生，只需要每一步踏踏實實地為自己而跑。

在這充滿壓力的生活裡，偶爾讓自己遠離世界的煩囂，躲進畫畫的世界裡，安靜地沉浸其中，給自己一個放鬆的時刻，回歸簡單生活。

在包包裡放個小本子，以圖畫取代文字記錄身邊的景物，不必要求畫得完美無缺，只要是用心記錄屬於你的生活回憶，都是最好的畫作。

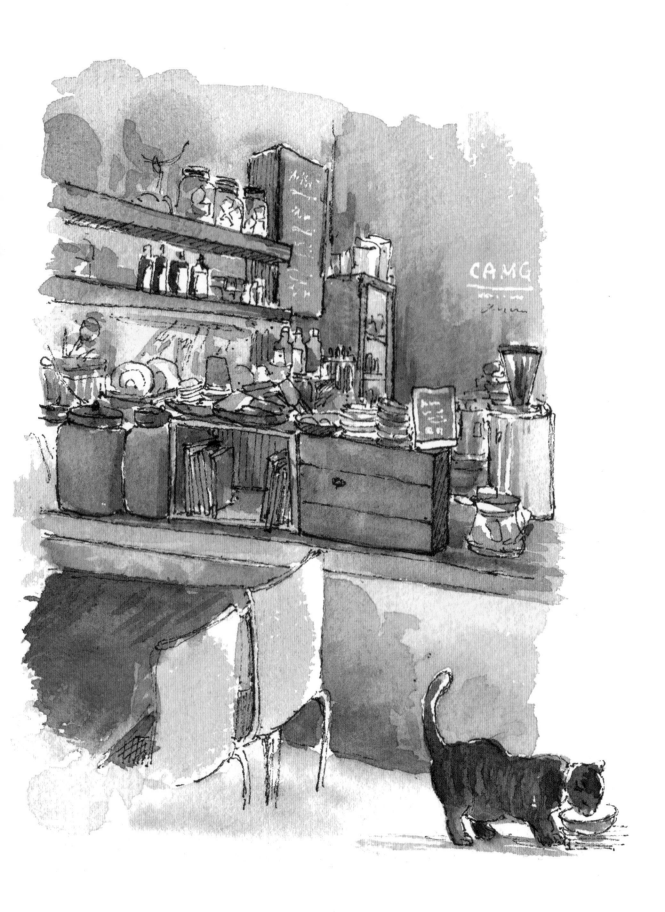

水彩旅繪日本

一枝筆，
一盒顏料，
一本好攜帶的速寫本，
邊旅行邊畫畫，
記錄屬於你的美好回憶。

畫畫看

東京鳥菊居酒屋

居酒屋是我最愛入畫的題材之一，在東京街頭散步時遇見這間小巧可愛的兩層樓小屋。第一眼吸引我注意的，是那有著小屋頂的大紅燈籠的招牌，非常有特色，忍不住想畫下來！

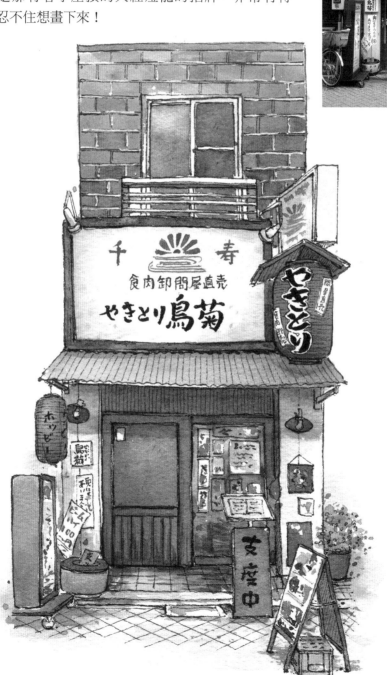

1. 打稿時要從上往下畫，先畫二樓大輪廓，接著畫窗戶。

2. 畫出右側的招牌，接著畫二樓牆面的磚塊紋路。

3. 往下畫出大招牌和旁邊的燈籠，最後畫出一樓屋簷的部分。由於是從正前方看過去，所以屋簷的紋路屬於一點透視，不能畫成垂直線，而是帶點放射狀。

4. 從屋簷左下方一路往下畫，畫出燈籠跟招牌。

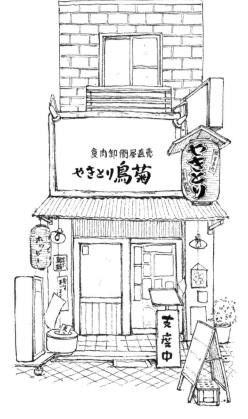

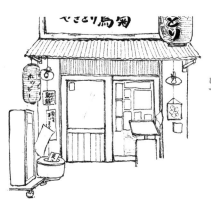

5. 接著往右延伸，畫出門和廣告傳單牆面。牆面前方有一個菜單架，記得先畫菜單架才畫後面的牆。

6. 補上地板跟右方的廣告立牌，打稿完成。

7. 用淡淡的土黃色畫大招牌，角落處點綴一些紅咖啡色。燈籠用紅色平塗，燈籠上方的招牌則用灰紫色。

8. 用鮮紫色加天藍色調成藍紫色，淡淡地在屋簷下畫出影子。

9. 用胡克綠替屋簷上色，接著用胡克綠加深藍色調出藍綠色備用。二樓的左側窗戶，先上一些胡克綠，趁未乾時點一些調出來的藍綠色在角落。右側窗戶則是先上藍綠色，趁未乾時，分別點一些紅咖啡、藍色進去。

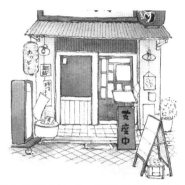
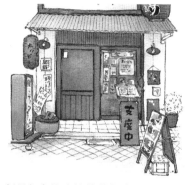

10. 下方的門上窗戶，雖然拍照時是白天，但可以改成點燈的樣子。先在窗戶刷水，然後分別點上黃色、橘色、綠色、深藍色等顏色，創造朦朧感。再用深藍色（靛青色）畫上招牌牆跟左側招牌。

11. 店門左方的小燈籠若想表現點燈的感覺，可以先上橘黃色，周圍再混入橘紅色。門口的廣告傳單可以自行設計顏色。

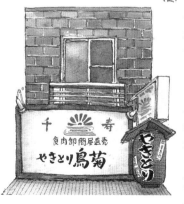

12. 用淺橘黃色和橘色幫二樓的磚牆上色，注意深淺不要太一致，要有濃淡變化。再用紅色幫大招牌和燈籠上方的招牌，加上店名和店徽。畫燈籠上面的招牌時，顏色要比較淡，才不會搶走大招牌的特色。

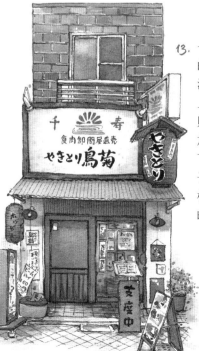

13. 一樓靠內側的地板，用淺紅咖啡色上色，暗面則用藍紫色加強。屋簷下兩側的柱子跟外面地板補上紫色的影子。

這樣的正面小店面，很適合初學者練習。下次去東京，不妨也尋找有哪些可愛的居酒屋可以入畫吧！

東京老舊小屋

全世界販賣機最普及的國家，大概就是日本了。我在收集販賣機素材時，發現這間小屋，二樓斑駁的樣子特別吸引了我注意。讓我們用它當主題，一起看老舊的牆面該怎麼畫。

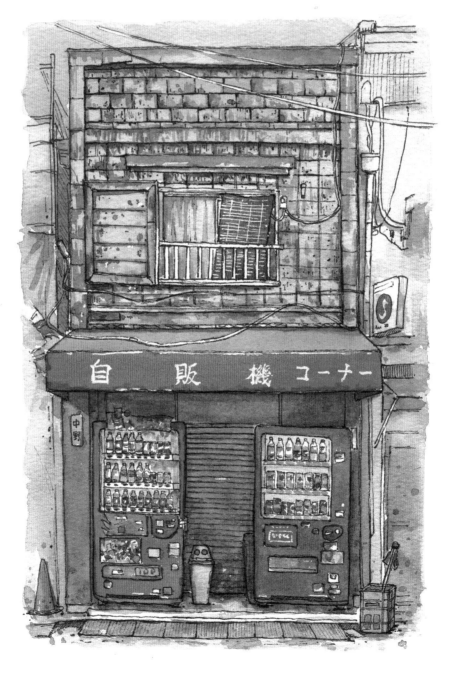

1. 這棟兩層樓房子，方方正正的很好畫，由上而下畫出一、二樓。其餘比較需要仔細畫的部分，是牆面的磚塊紋路，以及販賣機裡面一瓶瓶的飲料。

 想在二樓的磚塊上面營造老舊感，可以同時加上一些短線條跟點點來呈現。

2. 房子的底色是樹綠色，可以同時加一些群青色、天藍色去點綴，建議使用兩枝筆，一枝畫綠色、一枝畫藍色。上綠色的部分時有些地方要留白，空白處點上天藍色跟群青色，讓三種顏色混和。

 底色乾了之後，用紅色畫棚子，等第一層乾了，棚子正前方的部分再上一次紅色，創造出空間感。

3. 二樓左側的窗戶用樹綠色平塗，趁未乾時，再局部點上紅咖啡色。接著，用紅咖啡色幫右側的竹簾上色，因為之後要用牛奶筆上白線條，所以這邊底色我會上深一點。最後用深藍色，淺淺地局部塗在中間窗戶上。

4. 用深藍色淺淺地為一樓內側的柱子跟鐵門上色，未乾前可加入一些天藍色、淺紅咖啡點綴。

 靠內的地板，用淡藍紫色上色，外部的地板則用靛青色。兩台販賣機分別用紅色跟群青色上色，飲料瓶後方淺淺地上一層天藍色，門口的一些小東西也可以一起畫。

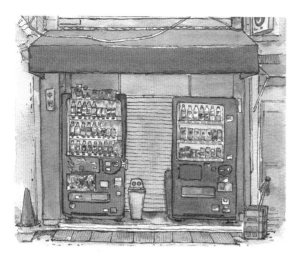
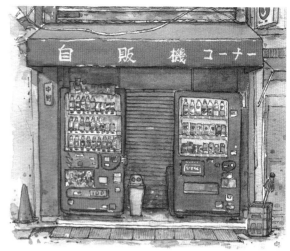

5. 隨興地幫販賣機裡面的飲料上色吧！再用深藍色、墨綠色、天藍色畫左右兩側房子露出的牆面。

6. 用鮮紫色加群青色調成藍紫色，畫棚子底下的陰影。接著用牛奶筆寫棚子和小招牌上的字，並簡單幫鐵門和販賣機加上亮點。

鮮紫色 + 群青色

= 藍紫色

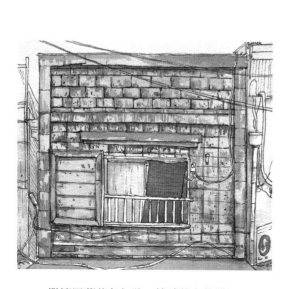

7. 繼續用藍紫色加強二樓磚牆上的髒汙，畫出老舊感。

8. 再用牛奶筆畫出竹簾的編織線條，整體看一下，還有哪裡需要調整的，可以繼續用藍紫色和牛奶筆加強。

我的特色小店收藏

我非常喜歡畫色彩繽紛的小房子，如果來不及在現場畫，就會先用相機收集起來，等有空再慢慢畫到本子裡。親手畫過的總是比單純拍照更讓人印象深刻，這也是畫畫的魅力。

不管是現場速寫，或是事後畫下回憶，都是很棒的旅繪紀錄。即便是事後記錄，畫畫的當下就像再整理一次旅行的記憶，讓人更加深了當時的感動。

畫畫真的不用急，持續練習，一定會越來越接近你心中的樣子。慢慢進步，不疾不徐，享受其中。每一段，都是未來回顧時的美好回憶。

一起到日本旅行吧，看看你收集了幾
間多彩的房子。

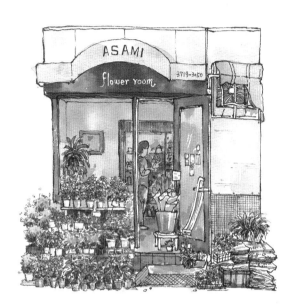

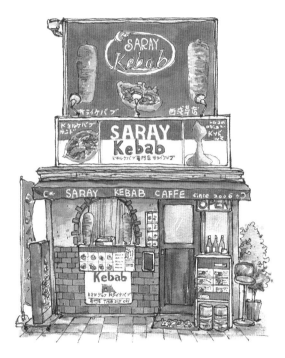

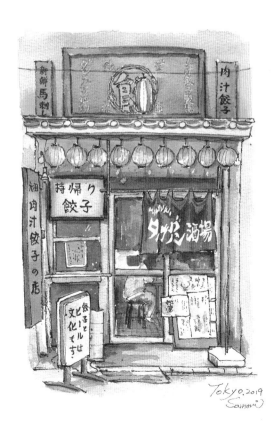

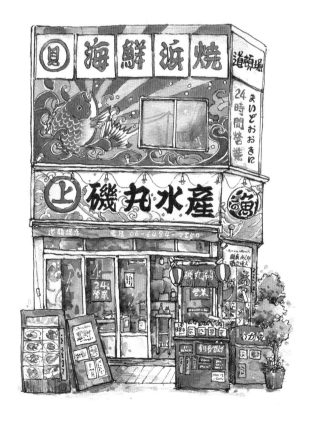

傍晚天黑前，一間間居酒屋開始準備開幕，這時候是居酒屋最美的時候，在這一兩小時的短暫時光，拍攝居酒屋，會讓我想起宮崎駿的神隱少女裡的一幕，天即將黑，我追著一間間剛點燈的居酒屋，跟黑夜賽跑。

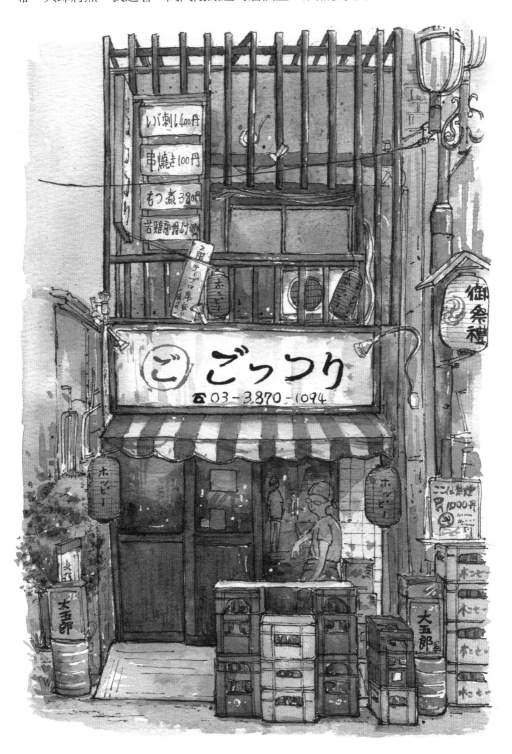

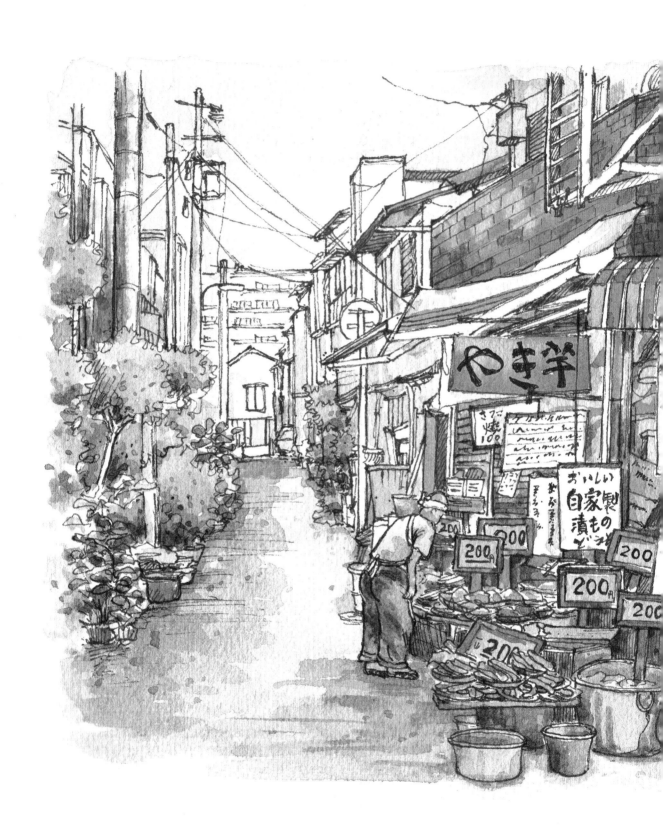

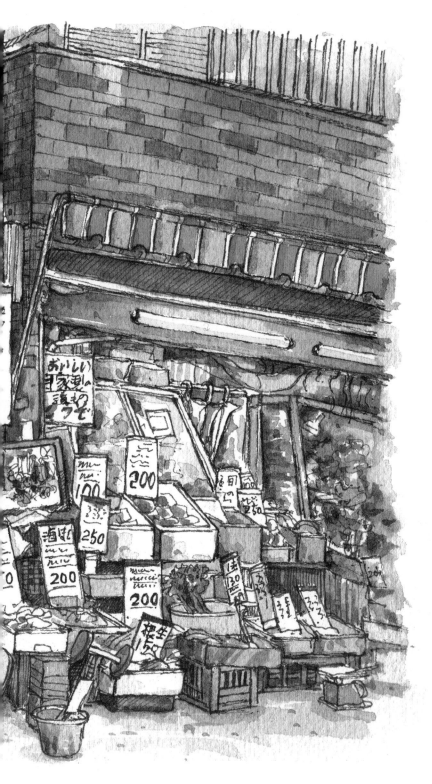

在東京找到一間老爺爺經營的雜貨店。門口滿滿的雜貨，吸引我停留，老爺爺忙進忙出地整理雜貨，我偷偷在旁邊畫下他的身影。

乍看是很平凡的生活景色，但是那股生活感卻如此迷人。我們周遭也有很多散發著溫暖日常感的小店，我常覺得，最美的風景就是人們的生活景色。下次走進小巷裡，尋找這些美麗的景色吧！

這棟房子在東京很有名，因為外觀深具特色，身邊很多愛畫畫的朋友都畫過，讓我一路過就馬上認出來。這是一間頗有歷史的咖啡廳，藍紫色的磚瓦配上木造結構，又座落在轉角相當顯眼的位置，所以成為很知名的地標。

當時在那邊停留了一陣子，把握機會從不同的角度仔細觀察。不得不說，這間房子特色十足，每個角度都很適合入畫。

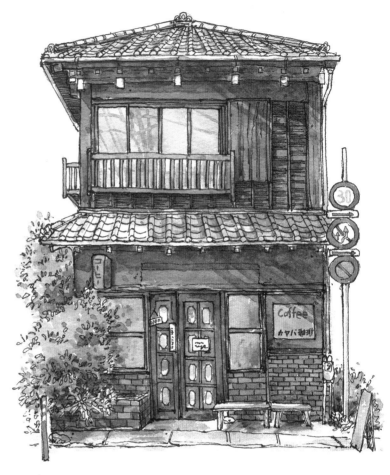

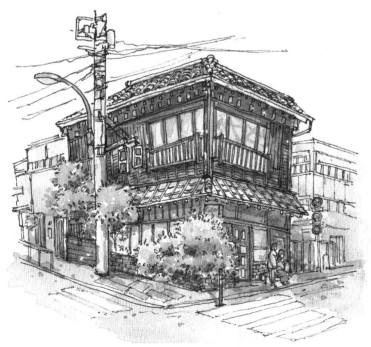

很多初學者對於房子要用哪個角度入畫比較沒有概念。我一直建議大家，正面是最好上手的，等畫熟之後再挑戰有角度的。

爲畫面
加上光影魔法

這個單元將透過幾張街景
示範,帶大家嘗試怎麼表
現不同的光影。

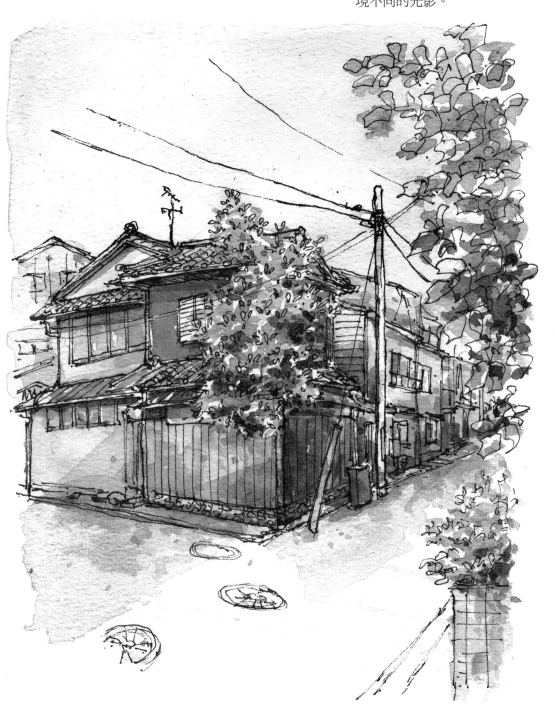

畫畫看

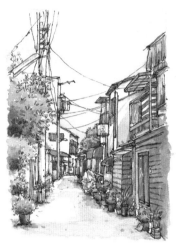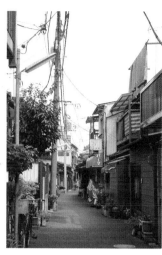

東京小巷

這樣的巷子，不管在台灣或日本都有。拍照時剛好陽光普照，所以就用這張平凡的街景，練習怎麼加入更多的光影表現。

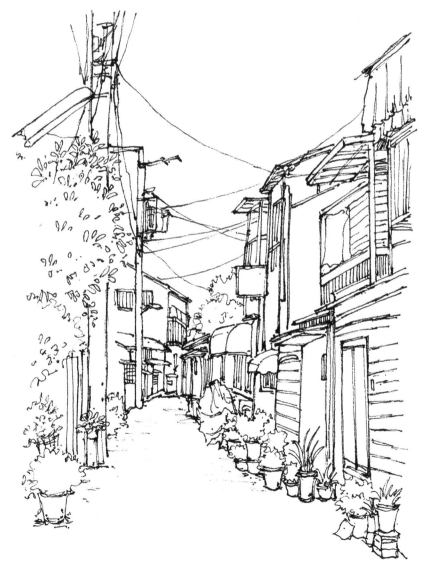

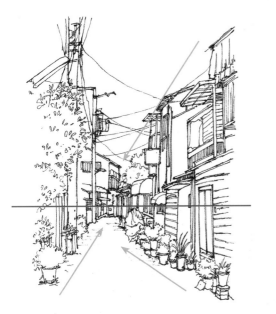

1. 我們把這張街景視為一點透視，大致了解透視走向就可以打稿，不需要完全標準。

2. 從右側有紅棚子的房子開始畫起。

3. 把右側房子的一樓部分都畫完，一棟接著一棟畫。

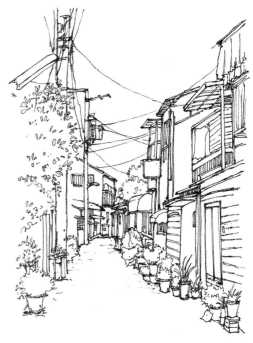

4. 接著找到相對位置，由左而右依序把二樓畫上。

5. 從街道底端開始畫左側第一棟房子，接著由右往左，一棟接一棟畫出來。

6. 畫出左邊的樹叢，和前方的花盆，並拉出電線杆的電線。電線不需要全畫，挑幾條即可。

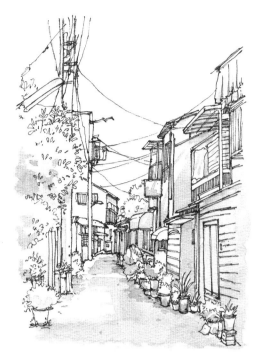

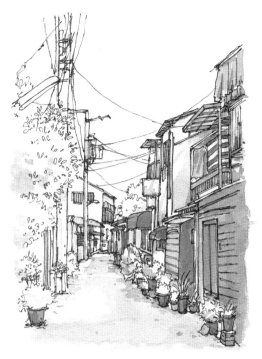

7. 這一張我們要從陰影開始上色,用鮮紫色加天空藍調成灰紫色。影子不要畫太深,而街道上的房子陰影,邊緣線條在畫的時候要清楚肯定。

8. 用土黃色加深咖啡色,畫右邊房子的牆壁和木頭結構,棚子也塗上淺紅色。接著用橘色加紅咖啡調和,幫花盆上色,有些花盆可改用天藍色或其他顏色。

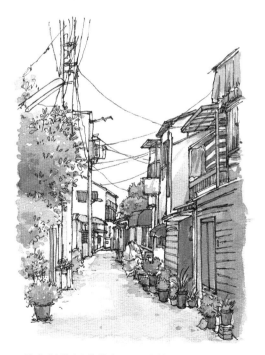

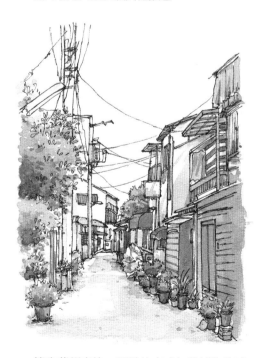

9. 綠色植物用黃綠色跟胡克綠,以混色暈染的方法上色。建議是上方塗樹綠色,下方則混胡克綠,能畫出陽光照在頂部的感覺。

10. 筆尖蘸胡克綠,用點的方式加強植物的暗面。乾了之後,繼續用胡克綠加深藍色,加強暗面。

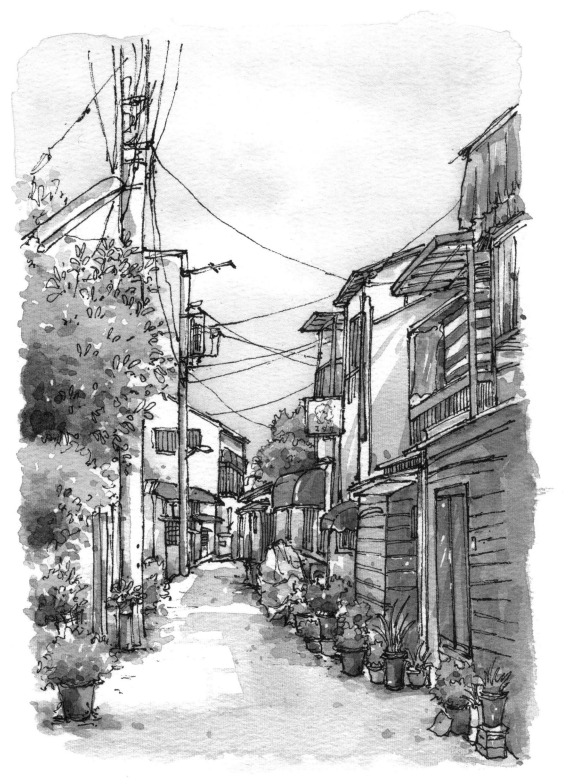

11. 天空部分先刷一層水，然後染上天藍色，有些地方可以留白，當作
 雲朵。 最後，用鮮紫色加天空藍調成灰紫色，加深影子比較暗的地
 方，上色完成！

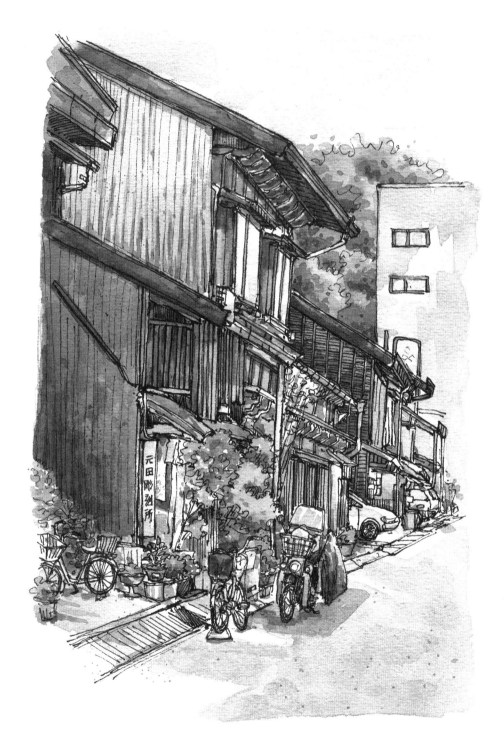

日本街景。畫面重點在呈現這個籠罩於陰影中的
角落，而留白區域反倒凸顯出陽光的感覺。在畫
陰涼處時，可以適時留白表現陽光。

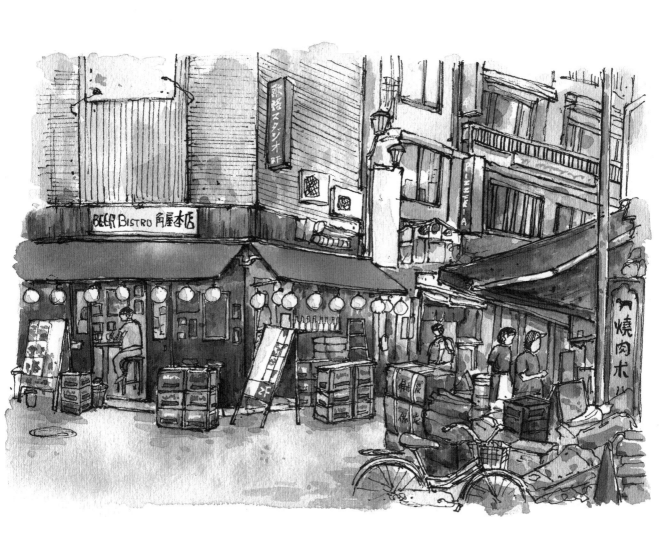

這是傍晚的光影。東京這處巷口聚集許多居酒
屋，傍晚時刻店家都開始點燈，要畫出室內光線
照射出來的感覺。

大阪街景。陽光普照的一天，加上畫面右前方的陰
影，陽光的感覺更強烈了。

日本高山市一景。一樣是表現光影美感的好素材。

水彩旅繪
匈牙利

好友 Toby 在祕魯旅行時，
認識了匈牙利籍的老公，二
〇一六年他們在美麗的布達
佩斯結婚。早上先在教堂
證婚，晚上則到郵輪舉行宴
會，這一天我們一起在浪漫
的藍色多瑙河上，見證了他
們幸福的婚禮。

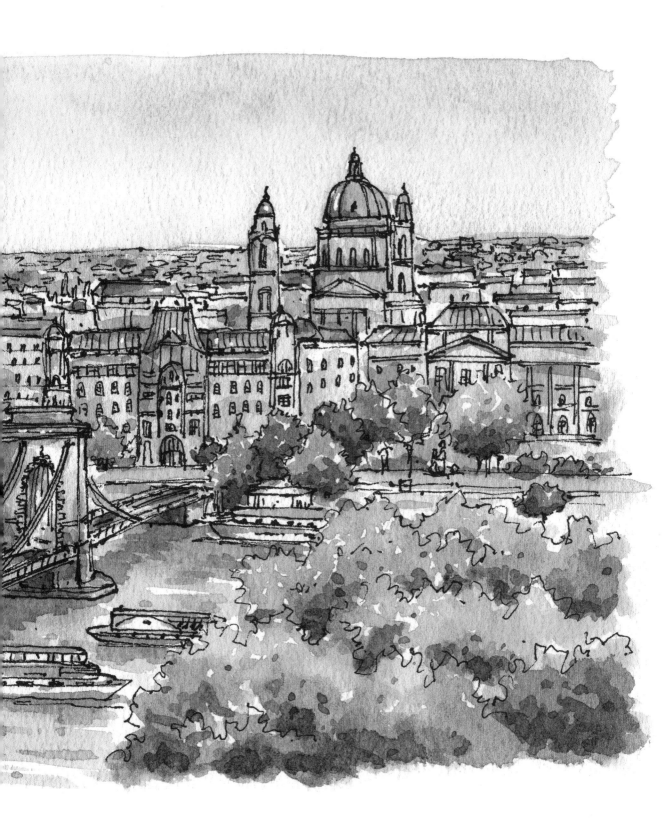

我很喜歡畫城堡，布達佩斯的城市公園因此成為我最愛的景點。

城市公園是布達佩斯最大的公園，裡面除了眾多的城堡建築，還有美術館、溜冰場、遊樂園、教堂等，可說是老少咸宜。由於公園的景色非常漂亮，有很多人會選擇在這裡辦婚禮。

公園裡還有百年歷史的塞切尼溫泉浴場，也是不能錯過的景點，建築相當豪華氣派，遊客絡繹不絕。浴場分為室外跟室內，室內有二十幾種不同溫度的浴池，我每一種都泡一下，時間算起來可以在這裡玩一天。現場也有很多人下棋、聊天、晒日光浴，這裡儼然像度假勝地的戶外海水浴場一樣。

在城市公園晃了一下午，湖裡有人在划船，湖邊很多遊客成群坐著享受涼爽的天氣，於是我拿出了畫本，慢慢畫下這個景色。

我就這樣邊畫著城堡，邊期待著幾天後 Toby 的多瑙河郵輪婚禮，還在腦中替她未來的生活編織了很多美麗畫面。

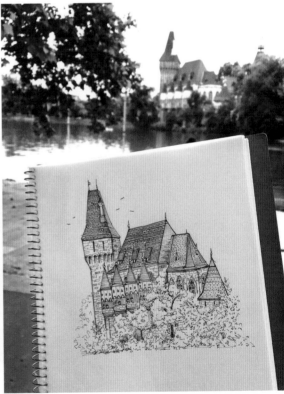

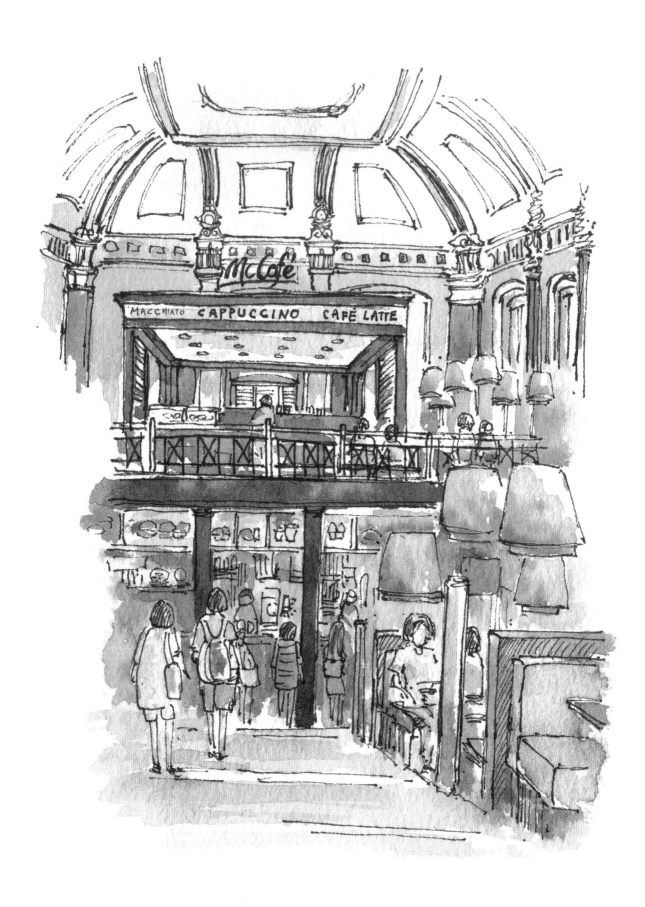

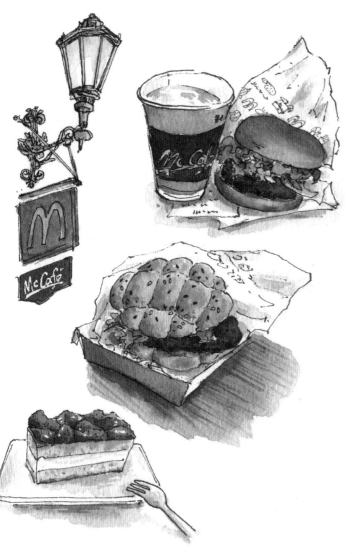

匈牙利最美的麥當勞

在布達佩斯旅行時，聽說這裡有間「世界最美麗的麥當勞」，當然一定要朝聖一下！

外觀有如宮廷城堡一般，這棟歐式古典建築讓人不敢相信是間麥當勞。內部裝潢更是高貴奢華，大門打開的那一瞬間給人無比的驚豔感，挑高的古典天花板設計華麗，樹綠色的座椅搭配黃色的古典吊燈，非常有文藝氣息，就像電影裡才會出現的高級圖書館。

一樓是麥當勞速食區，二樓規劃了甜點區，我當然不能錯過甜點，所以吃完速食套餐後，就立刻跑去品嚐草莓蛋糕。這裡的速食套餐和台灣的不太一樣，吃起來更美味。

能一邊吃著平價的速食，一邊享受最高級的視覺饗宴，真希望我家旁邊也開一間，我一定每天都去光顧！

畫畫看

匈牙利城堡公園

城堡看似複雜，但其實非常好畫，上色也不難。主要的線
條在代針筆階段就會完成，石頭的質感要多用線條呈現。

1. 從前面建築的屋頂開始畫。

2. 仔細刻畫屋頂上的石磚。

3. 往下畫出牆壁輪廓，這邊要注意一下，整個建築類似錐形，上小下大。

4. 往右延伸畫出城牆跟木門。

5. 從城牆上方，往上畫出另一棟建築的牆壁。

6. 接著畫出不同大小的尖塔。

7. 同樣仔細刻畫牆壁上的石頭紋路，打稿完成。

8. 先幫牆壁上色，這邊用暈染法，先上土黃色，趁未乾前，把紅咖啡色點在局部。為了避免顏料乾太快，來不及點紅咖啡色，建議一小區一小區地進行。

9. 用鮮紫色加一點點天藍色，調成藍紫色。在屋頂上染藍紫色，趁未乾前，點入紅咖啡色。另一棟建築的牆壁，用淺橘色上色。

10. 用樹綠色加一點天藍色，調成藍綠色，幫尖塔上色。接著，幫木門塗上紅咖啡色，趁未乾前，在局部加入深咖啡色點綴。

11. 用鮮紫色加天藍色調成灰紫色，用
來畫陰影。

12. 土黃色加一點點紅咖啡色，用來畫地面，趁未乾
前，加入一些深咖啡色。天空部分用天藍色上色。

13. 接著，用樹綠色上樹葉的顏色。

14. 等乾了之後，繼續用樹綠色加胡克綠調和，加強
樹葉的暗面。最暗的地方，用胡克綠加深藍色，
點綴在局部。最後用牛奶筆，在整個畫面的幾處
加亮。一間迷人的城堡就完成啦！

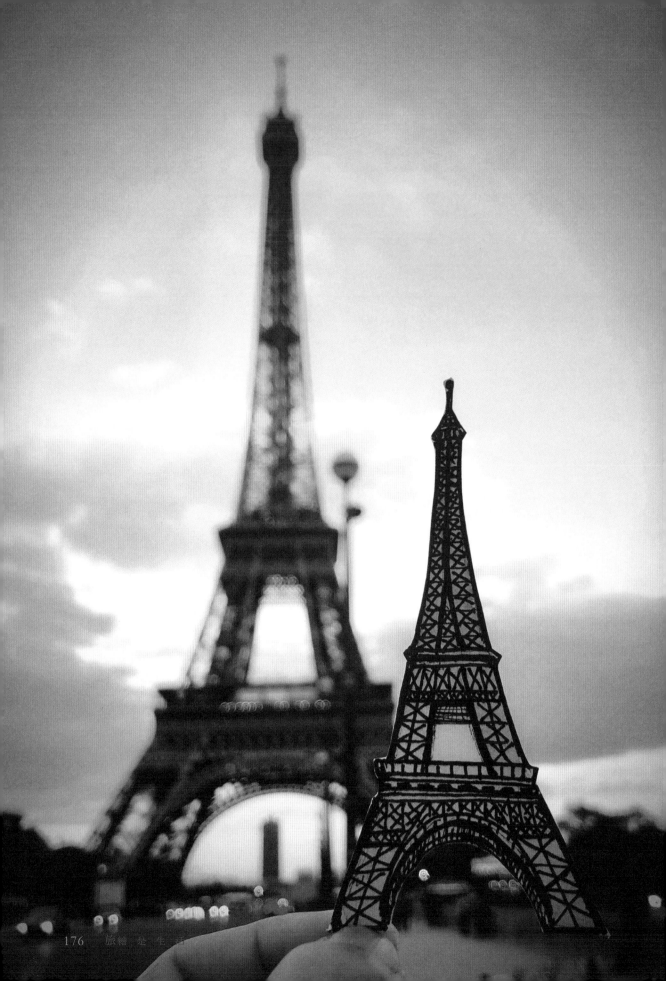

水彩旅繪法國

我拜訪過法國巴黎好幾次，每次都還是會去看看巴黎鐵塔。巴黎鐵塔我畫過很多版本，二〇一八年又到巴黎旅遊時，現場畫了個可愛版的艾菲爾鐵塔跟凱旋門，還拿著跟本尊拍了合照。

巴黎的聖母院，是一座典型的歌德式教堂，非常美麗，是巴黎必參觀的著名景點。二〇一〇年去的時候，剛好遇到元旦彌撒，那一年在聖母院裡許的願望，沒想到幾乎都實現了，實在很神奇！

在寫這本書的時候，剛好遇到聖母院大火事件，看到新聞好難過，於是用畫筆留下聖母院那曾經美麗的身影，希望重建工程能早日竣工。

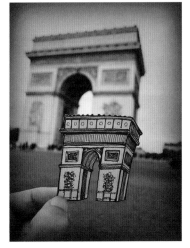

畫畫看

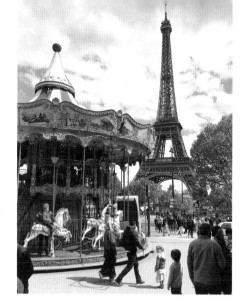

巴黎的旋轉木馬

巴黎鐵塔旁有座旋轉木馬，我從小就很愛旋轉木馬，只要看到哪裡有，一定要上去坐一輪。我們這次試著畫個浪漫的雪景吧！

大家也常覺得旋轉木馬很複雜難畫，但其實只要好好分析結構，由外而內一層層畫進去，就可以了。

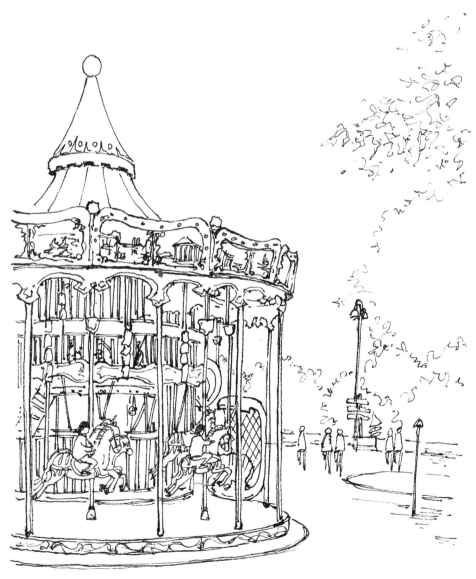

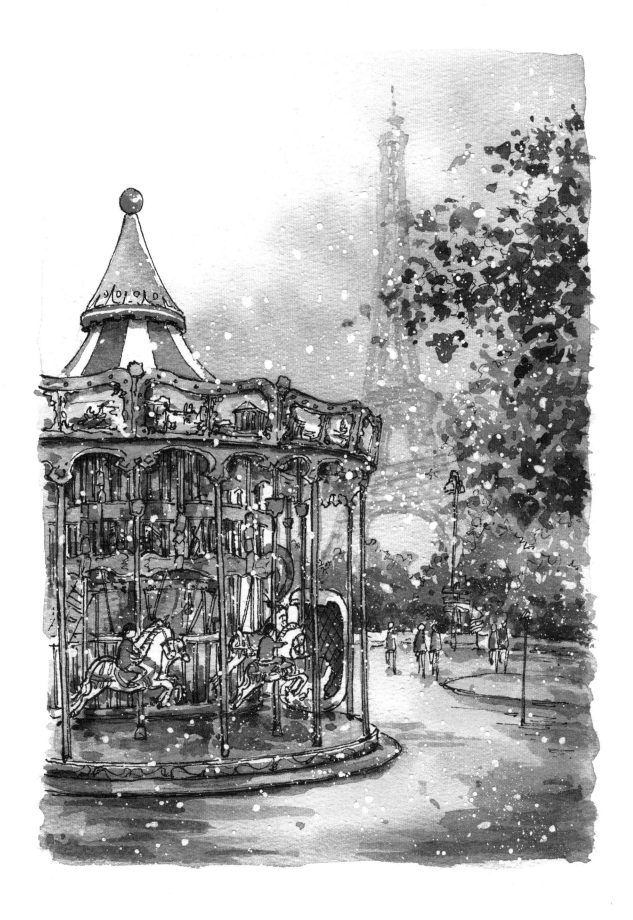

1. 從旋轉木馬的棚子頂端開始畫起。

2. 上面的裝飾圖案，只需要畫個大概，不必細刻。

3. 先把外面最主要的欄杆畫好，寬度大約三等分，接著畫內部的欄杆。

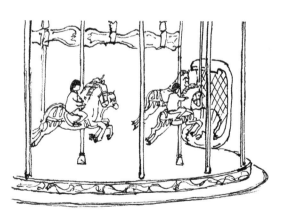

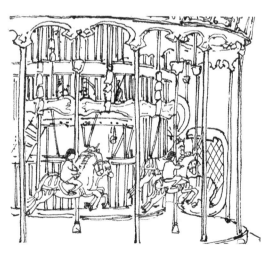

4. 把木馬填進每一格裡，記得先畫前面的木馬，再畫後面的。

5. 最後畫後方的欄杆。實際的設計很複雜，我把它簡化成一根根欄杆。

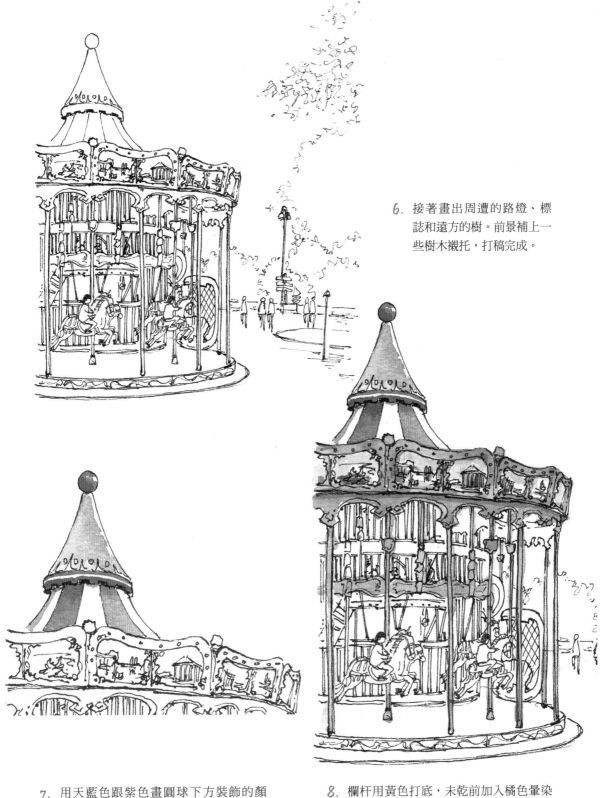

6. 接著畫出周遭的路燈、標誌和遠方的樹。前景補上一些樹木襯托，打稿完成。

7. 用天藍色跟紫色畫圓球下方裝飾的顏色，接著用鮮紫色加天藍色調成藍紫色，為棚子上底色。最頂端用紅色畫圓球，記得留白。

8. 欄杆用黃色打底，未乾前加入橘色暈染局部。欄杆頂部的裝飾用天藍色、橘色上色。

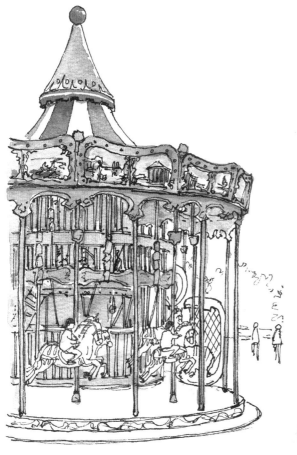

9. 接著畫最裡面的欄杆，上方用鮮紫色和藍紫色畫，同時局部暈染，下方用土黃色打底，再局部暈染一些鮮紫色、藍紫色和天藍色。

10. 底座的地板用淡橘黃色打底，局部暈染一些藍紫色、深藍色、紅色。底座外側上紅色，底座的最底層上土黃色。

11. 幫旋轉木馬上面的裝飾上色，馬身的部分留白。

12. 最裡面的結構，用深藍色局部加強暗面。

13. 底座的地板，用深藍色局部加強暗面。

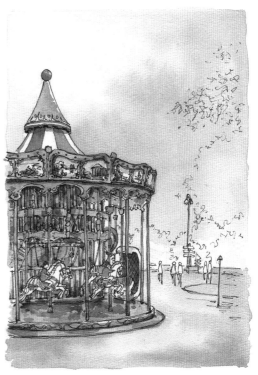

14. 天空刷一層水，接著用鮮紫色淡淡地暈染。地面一樣刷水，用天藍色暈染，並趁未乾之前，局部染上深藍色。

15. 天空刷一層水，接著用鮮紫色淡淡用樹綠色加土黃色調成墨綠色，替靠近旋轉木馬的樹木上色。剩下的樹木用樹綠、胡克綠、天藍色上色。

16. 右上方的樹，用天藍色跟深紫色一起暈染上色。

17. 繼續用深藍色加強樹的暗面。

18. 最上方的樹，用紅咖啡色、墨綠色、咖啡色，以大點的方式，點上樹葉。

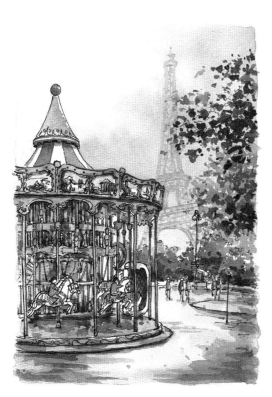

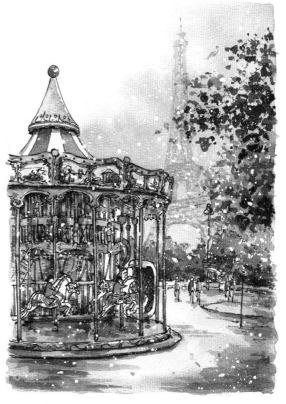

19. 用鮮紫色加天藍色調成藍紫色，在後方畫出若隱若現的巴黎鐵塔。

20. 蘸白色顏料，以敲打畫筆的方式，灑上白點當白雪，浪漫的雪景就完成了。

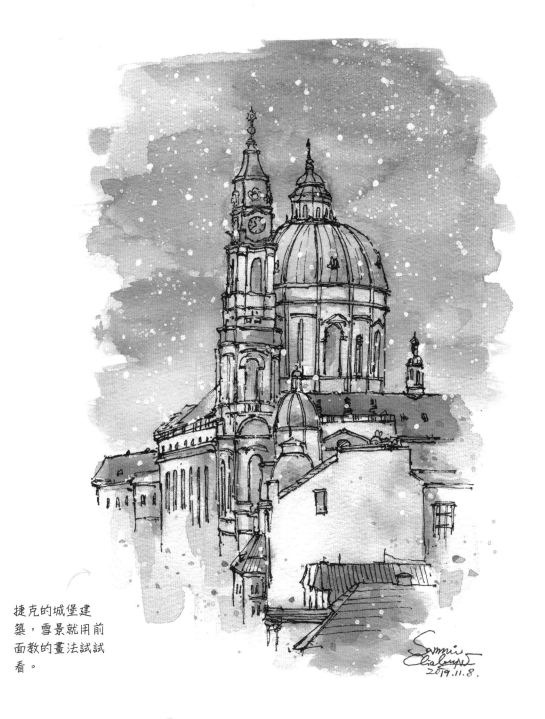

捷克的城堡建
築，雪景就用前
面教的畫法試試
看。

小技巧

畫白雪可以用白色廣告顏料、管狀
水彩顏料，一定要現擠，不可以用
塊狀水彩。

如果沒有白色顏料，用牛奶筆慢慢
點上大小不一的白點也可以。

色鉛筆速寫

沉靜在畫畫的世界裡，
一筆一筆緩緩上色，
如果你不喜歡求速成，
那色鉛筆就是最佳選擇。

色鉛筆速寫，
需要哪些工具？

色鉛筆速寫和水彩速寫一樣，先打好線條底稿，再使用色鉛筆著色。線條配上色鉛筆的組合，別有一番不同風味。色鉛筆比起水彩更容易掌握，非常適合初學者，畫起來也很療癒喔！

色鉛筆

色鉛筆會分成初、中、高等級，一般文具店販賣的多以兒童使用為主，疊色效果比較不佳。建議購買色鉛筆時，到美術社選購，大家可以買中級或高階等級，疊色效果會比較好。

市面上有十二色、二十四色、三十六色等組合，如果是第一次購買，我建議至少要買三十六色的。

我主要使用八十色的卡達專家級水性色鉛筆，另有少數顏色是別的牌子。如果你使用不一樣的品牌也沒關係，只要挑選類似顏色即可。

021 淺黃	090 紫色	260 深藍	025 黃橄欖	401 灰色
010 黃色	350 紫紅	140 群青	033 土黃	403 熟褐色
300 黃橘	100 紫羅蘭	149 夜藍	035 赭色	008 灰黑色
030 橘色	089 深胭脂紅	159 普魯士藍	053 淺褐色	007 深灰
040 紅橘	131 紫紅藍	211 翡翠綠	062 橘咖啡	005 灰色
060 朱紅	130 籃紫	195 藍綠	065 赤褐色(紅咖啡)	495 板岩灰
070 紅色	110 紫丁香	180 孔雀石綠	059 棕色	009 黑色
075 印度紅	139 深紫	015 黃綠	055 肉桂	
041 膚色	371 淡藍色	245 淺橄欖(淺墨綠)	037 褐色	
051 粉紅	181 淺孔雀石綠	220 草綠色	045 深棕	
071 嫩粉	171 天藍	200 綠色	407 深褐	
081 桃粉	151 淺藍	229 深綠	049 深咖啡	
091 淺紫	160 鈷藍	016 卡其綠	404 暖灰色	
270 富盆子紅	145 藍灰色	249 橄欖(墨綠)	043 棕橙色	
280 寶石紅	370 龍膽藍	019 深橄欖(深墨綠)	405 可可	

我常用的
卡達色號

紙張

我喜歡用表面比較平滑的紙，可以去美術社指定要買「色鉛筆專用的紙張」。

代針筆

可以準備耐水性的代針筆用來打稿，尺寸推薦 0.05 和 0.3，我喜歡用 0.05 速寫食物，0.3 速寫景物。

牛奶筆

不可或缺，用來繪製白色線條的筆。

橡皮擦

硬橡皮或是軟橡皮都可以，主要用來擦淡色鉛筆的顏色。

細紋路紙張，畫起來比較細緻。　　粗紋路紙張，畫起來比較有顆粒。

小技巧

白色的部分如果都靠留白會很麻煩，這時候就該白色牛奶筆登場了。不過要注意，如果是用水性色鉛筆上色，牛奶筆頭會卡粉，要改用「點」的方式加白色。油性色鉛筆就沒有這個問題。

零基礎也能上手的小技巧

正式開始之前，大家可以做一份色票（像第 188 頁），讓自己更熟悉每一枝筆的顏色，畫畫的時候才能事半功倍。

握筆方式

色鉛筆的握筆方式，會影響畫出來的筆觸。

像平常寫字一樣握筆，畫的時候會覺得比較輕鬆，也比較能控制下筆力道，畫出自己想要的輕重感。

斜著拿筆，比較適合畫鬆散的筆觸時使用。因為不容易控制力道，平常不建議這樣握筆畫。

平塗技巧

這是最基礎的色鉛筆上色技法，讓顏色平整地塗在想畫的範圍裡。很多學員都會問我到底要從哪個方向畫，才會好看？其實，真正的重點在力道，只要力道一樣，即使從不同的方向疊顏色，一樣可以畫出平整效果。

一筆順一筆畫過去。　　　不要雜亂地畫。

利用平塗畫出來的可愛房子。簡簡單單就很好看，有時候不需要高深技巧，一樣可以畫出好看的作品。

漸層技巧

漸層是色鉛筆非常重要的技法。有時候我們疊色或混色，希望顏色之間的交接處能夠自然混和，不要有明顯的界線，就會使用漸層手法。

同顏色、同方向的漸層

兩種顏色、同方向的漸層

兩種顏色、不同方向的漸層

小技巧

往中間畫的時候，筆觸要放輕。

疊色技巧

色鉛筆的混色，是用層層堆疊來加色，若說水彩是在調色盤調色，色鉛筆就是在紙上調色。一張圖的色彩要豐富好看，通常會利用不同的顏色疊色，表現層次。

平塗第一層顏色　　漸層加上第二層顏色

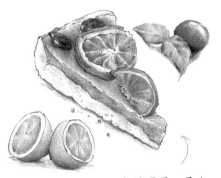

這是第二層沒有漸層的效果，會變成另一種感覺。

這張圖運用疊色跟漸層，讓畫面更有質感。

創造顏色

遇到顏色不夠時怎麼辦？只要利用疊色技巧，就能創造出想要的顏色，所以就算使用的是十二色的套組也不用怕！

小技巧

缺顏色時，先想一下它偏哪兩個顏色，再試著疊色看看。

黃色＋橘色 ＝黃橘色

黃色＋綠色 ＝黃綠色

疊色的先後順序會影響呈現出來的結果，大家可以像畫水彩一樣，多多嘗試不同顏色疊加之後會如何，也可以將試驗結果畫成另一份色票參考。

小技巧

如果兩個顏色都只塗一次的話，通常結果會比較偏向先塗的顏色。

因為先上黃色，疊色後比較偏黃色

因為先上綠色，疊色後比較偏綠色

色鉛筆的美食世界

食物總是特別迷人。我很喜歡用色鉛筆慢慢地為食物塗上顏色，如何把食物畫得好吃一直是我努力的方向。一開始畫速寫，就是因為喜歡食物，想用暖暖的色調，記錄每一頓讓我讚不絕口的美食（笑）。

看著每一張親手描繪的食物畫，總會想起那一天和朋友共度的快樂時光。大家可能是點杯咖啡話家常、一起分食超大的披薩、怕胖卻又忍不住偷嚐甜點蛋糕，或是在天氣特別冷的日子，共享熱騰騰的火鍋。專屬於我們的回憶，都被保留在每一張畫裡。

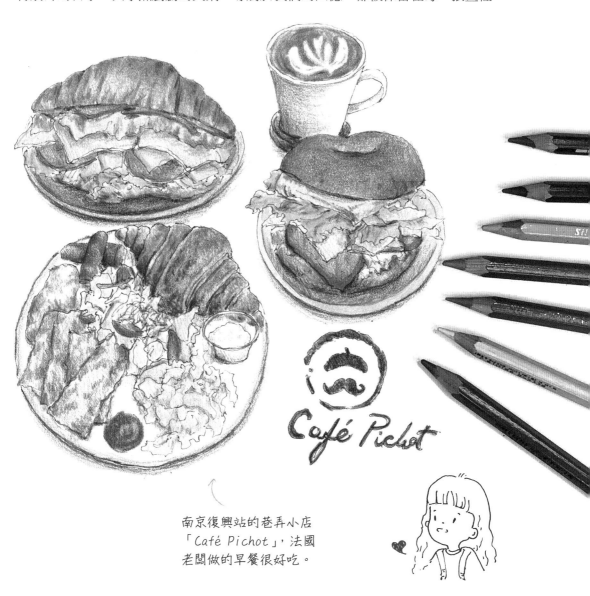

Café Pichot

南京復興站的巷弄小店
「Café Pichot」，法國
老闆做的早餐很好吃。

生活中有很多平民美食或小物，大家可以一一畫下來，
等集滿一大張，會覺得好有成就感～

畫畫看

檸檬糖霜蛋糕

午茶時光，來畫個造型可愛的蛋糕吧。畫甜點時，一定要畫出美味的感覺，蛋糕類的點心，只要畫得圓圓的，就會覺得特別可愛好吃。

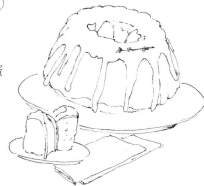

1. 從蛋糕體上的弧形開始畫。

2. 先輕輕畫出蛋糕體底部的弧形，再由左而右畫出檸檬糖霜往下流的樣子。

3. 畫出蛋糕上的凹洞，再畫左前方的切片蛋糕，之後補上盤子。

4. 畫出另一片切片蛋糕，補上小盤子，下方再畫出餐巾。

5. 開始上色，蛋糕體先用 033 土黃色上色。

6. 蛋糕外皮加一層 040 紅橘色。切片蛋糕的蛋糕體，輕輕上一點 030 橘色，增加土黃色蛋糕體的紅潤感。

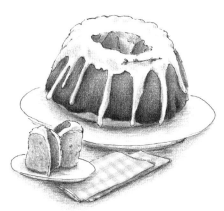

7. 使用 059 棕色，把外皮比較深的地方鋪上咖啡色漸層，讓蛋糕體呈現光澤感。

8. 白色糖霜用 010 黃色進行局部點綴。接著，用 049 深咖啡色畫上漸層陰影，注意漸層要柔和。裝飾的植物用 015 黃綠色塗滿。

9. 用 171 天藍色畫出餐巾的格紋，最後補上餐巾跟小盤子中間的陰影，完成。

櫻桃起司蛋糕

很喜灣吃這類酸酸甜甜的蛋糕，酸甜的櫻桃搭配醇厚的起司，一想到口水都要流下來了！本張重點在於把一顆顆的果粒和醬分開，不能讓它們糊成一團。

1. 畫出蛋糕的立體三角形。

2. 畫出一顆顆櫻桃，注意櫻桃的外型有點不規則。

3. 櫻桃畫完後，用很輕的筆觸，畫出櫻桃醬淋下來的樣子。

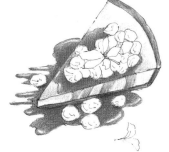

4. 畫出流到底部的櫻桃跟櫻桃醬，打稿完畢。

5. 用033 土黃色上蛋糕主體，蛋糕外皮用065 紅咖啡色。

6. 櫻桃醬用060 朱紅色打底，不夠紅的部分用070 紅色加強。

7. 櫻桃用070 紅色打底，記得要在反光處留白，比較暗的部分用059 棕色加強。

8. 同樣方法畫出蛋糕體外的櫻桃。

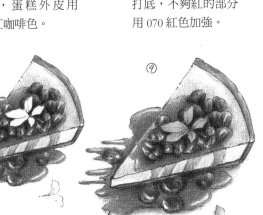

9. 點綴的綠色植物，先用015 黃綠色塗滿整個葉子，再用200 草綠色加點漸層。櫻桃醬跟蛋糕底，用049 深咖啡色畫上柔和的陰影。

陰影我比較喜歡用深咖啡色，不喜歡用黑色，因為黑色容易讓畫面髒掉。

毛小孩日記

姊姊家養了很多毛小孩，我自己沒有養寵物，所以總是跑去跟牠們玩。牠們也是我的家人，所以在日誌裡也總想寫寫牠們的故事。

麵麵是隻很大的黃金獵犬，我喜歡躲在她身後假裝自己很小隻。每次吃飯，她總要在旁邊流一大坨口水，我都笑她是「貪吃麵麵」。她怕雷聲，一打雷就躲起來，再小的位子都有辦法塞進去（大笑）。麵麵幾年前去當天使了，真的很想她。

孫小毛是隻很豁達的短腿臘腸狗，他都不會生氣，做錯事被罵也是一下子就忘了，我常覺得如果能跟他一樣，人生就會很快樂。前幾年他因為意外後腳癱瘓，日子久了，他又樂天地找出癱瘓後的快樂生活方式。

慢慢講是隻白波斯貓，舉止總是非常優雅，和愛睡覺的臭妹很不一樣。臭妹是隻不會笑的美國短毛貓，總是臭臉，還笨笨的，學東西都比別人慢。每次起床思考要先喝水、吃飯，還是討媽媽抱，都會待在原地想很久，特別可愛，我也很喜歡鬧她。

土豆仁是虎斑橘貓，**紅豆泥**是玳瑁貓，都是姊姊領養的。我還沒好好看過他們本尊，因為只要我一出現，兩貓就消失不見蹤影。等我回家，據說牠們就立刻跑出來誇張地伸懶腰，像在說：「那個客人終於走了，聊太久害我們躲到骨頭都痠了！」

虎斑貓排骨，是自由自在的流浪貓，來無影去無蹤，姊姊長期供應食物給牠。第一次遇到牠的時候，姊姊餵了那天正在吃的排骨，後來發現牠每次來都特愛吃這道菜，就把牠取名叫排骨啦！

家裡有毛孩子的你們，是不是也有說不完的故事呢？

毛小孩畫法

這裡我們用幾個簡單的方法，畫看看毛小孩吧！

先來分析貓咪的畫法。下筆前，先觀察貓咪的頭面對哪個方向，因為這會影響眼睛的位置。接著，把頭想像成一個圓球，用十字線來練習定位，這些線就是眼睛和鼻子可能會落在的位置。

面對正前方　　左前　　右前　　右上

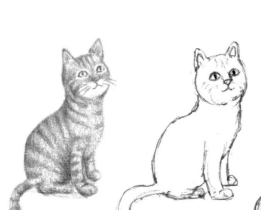

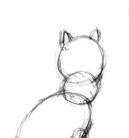

以這隻貓咪來看，牠面對右前方。了解頭部方向之後，接著觀察身體，一樣把身體用不同大小的圓來表示，很快就可以抓出貓咪整體的樣子。

米可，弟弟家的狗。狗狗的畫法也是一樣。

小橘貓

猴硐的街上有很多街貓，這隻小橘貓很可愛，我們就用前面的方法，來練習看看怎樣畫毛小孩。

我想要直接用色鉛筆表現毛髮的質感，所以這邊改用鉛筆速寫形體。

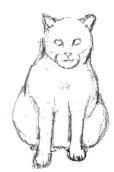

面對正前方

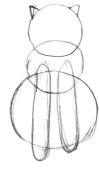

1. 分析一下這隻小貓，先用三個不同大小的圓輔助，大致畫出牠全身的型態。之後再把牠細修成右邊的樣子。

2. 上色前，先擦淡鉛筆線，之後用 010 黃色平塗第一層，頭部再用 030 橘色加強毛髮質感。

3. 身體的部分，用 030 橘色畫出貓咪的花紋。接著用 065 紅咖啡色繼續加強毛髮，毛髮的走向要順著身體的方向。四隻腳和身體的交接處，會帶有比較多橘色。

4. 用 045 深棕色加強眼睛周圍的花紋，眼珠用 010 黃色上色。白色毛髮的部分，用 404 暖灰色局部畫上幾根當代表。完成了！

5. 同一隻貓咪，不同角度，方法差不多，試著畫畫看，稍微有點側面的角度。

甘日洋食行
一起甘甘丹丹過日子～

「好好過生活」是 Eliza 老闆娘的人生理念，因為希望保有自己的生活，所以晚上不開店。她覺得每個人都要有工作之外的個人時間，才會有自己的靈魂跟個性，她希望這裡不只是一個商業場所，也是大家可以交朋友的地方。

第一次上門拜訪，正是我有點低潮的時候，因為工作忙碌、無法好好過生活，聽到她的故事讓我很感動：原來有人願意這樣生活著，簡簡單單過日子！這不就是我原本想要的嗎？這幾年似乎過於忙碌，慢慢遺忘了自己想要什麼，Eliza 的理念後來影響我很多。

Eliza 當年離開電子業，在台灣旅行了一年，因為住過很多不同的民宿，看到各式各樣的生活方式，最後決定在桃園開店。提供健康的食物，回歸其本身的品質，用新鮮食材烹調是她開店的理念，她也辦了很多合作活動，像是邀請藝術家開展覽，增加曝光機會。我也很榮幸受到 Eliza 的邀約，辦了場速寫畫展和演講，真的很感激她讓我的畫作有更高的能見度。

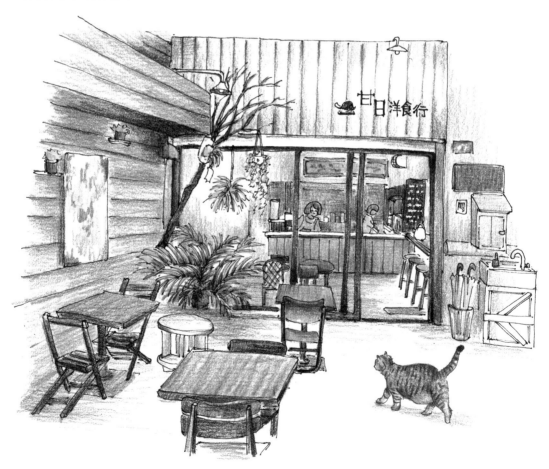

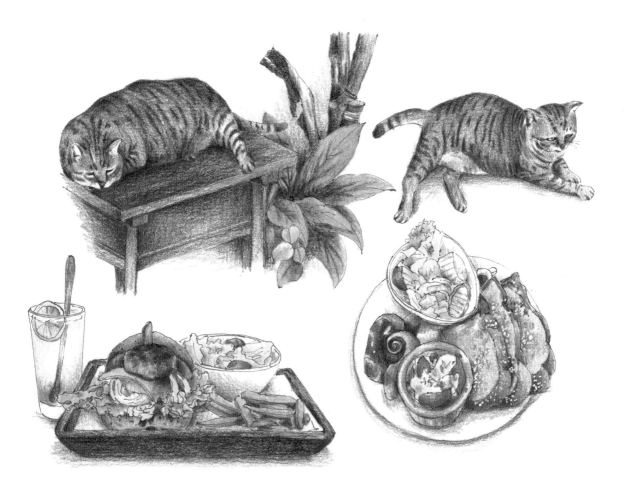

Eliza 與在地小農合作，每個週末，甘日洋食行的門口會有「無人販賣農產小鋪」，推廣「食物零里程」的理念，提倡在地食材，使大家能夠享用安全無毒的農產品。

店裡有一隻很可愛的貓叫做甘丹，本來是隻流浪貓，後來被收養在店裡。肥嫩嫩的甘丹很可愛，像個店長，不睡覺時就起身四處巡視，非常受大家喜愛。

選個舒服的下午來店裡窩著，你一定會愛上這裡。

廿日洋食行餐點

輕食類餐點是我們常吃到的主食，是很好的練習題材。在畫線稿時，盡量讓食物的線條有所不同，尤其是生菜，多多觀察菜葉的走向。

第一章的單色速寫有類似的輕食教學，打稿之前可以回去複習一下。

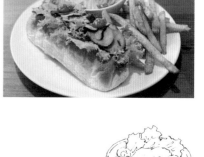

1. 從麵包上的配菜開始畫起，注意生菜、香菇和小番茄的形狀特色。

2. 在畫上面的配菜時，要注意麵包的斜度，是從左上往右下。接著補上一些能呈現麵包質感的短線條，因為麵包是軟的，邊緣不要畫太平。

3. 畫出旁邊的沙拉碗和裡面的生菜，有些生菜凸出碗的邊緣，所以在畫碗的時候，要先預留給生菜的位置。

4. 薯條從最靠近麵包的部分開始畫，一根根接下去，注意每一根薯條的相對位置。不過，薯條是可以任意擺放的，你也能按照喜好畫滿這個區域。

⑥　⑦

5. 畫完全部的薯條後，補上大盤子，線稿完成。

6. 從麵包開始上色，用 033 土黃色為麵包體鋪一層底色，上面靠近生菜的地方可以加重一點。

7. 用 040 紅橘色加強上方的麵包部分，059 棕色加強比較深的部分，尤其是靠近生菜的地方。

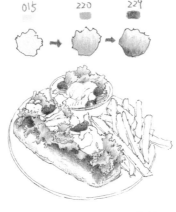

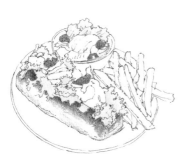

8. 用 015 黃綠色將所有的生菜先上一層底色，小番茄的部分則是用 060 朱紅色。

9. 生菜局部補上 220 草綠色，接著用 229 深綠色加強深色處。

10. 用 062 橘咖啡淺淺地畫上嫩豆腐的底色，豆腐的側面再用 062 橘咖啡加深，畫出立體感。

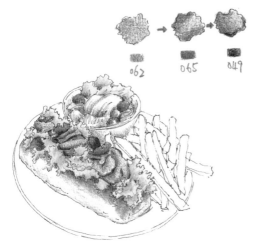

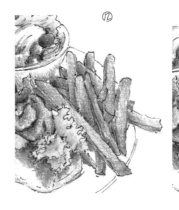

11. 用 062 橘咖啡畫出香菇的底色，再用 065 紅咖啡色局部上色，接著用 049 深咖啡畫香菇外部較黑的部分。

12. 用 033 土黃色畫薯條的底色，接著用 062 橘咖啡加強深色部分，像是薯條的交疊處或是側面。

13. 用 059 棕色繼續加強交疊處或是側面。

14. 用 131 紫紅藍色，輕柔地畫上大盤子底部和麵包薯條下方的影子，再用 049 深咖啡色加強食物和大盤子接觸的地方，以及大盤子和桌面交接處。

Papa 在三芝
一份對爸爸的思念

如果你想逃離城市的喧囂，就去 Papa 體驗慢生活吧。

當你一到 Papa，前來迎接的會是很可愛的副店長「小心」，小心是老闆兆民的愛犬，而這裡就只有兩個員工，老闆和副店長。這是一間我很喜歡的咖啡館，更欣賞的是老闆的生活態度，當我們總是被急急忙忙的生活追趕著，能夠願意放下一切，停下來好好體驗生活是不容易的，但是兆民做到了。

和兆民認識好長一段時間，看著他從無到有，把一間平凡無奇的貨櫃屋，打造成充滿綠意的溫室咖啡館，真的很佩服。溫室裡放滿仿舊的鐵件、舊木製座椅，和很多他親自做的小手作，是非常舒服的空間。

當初是為了給爸爸蓋間木工工作室，父子倆也能在這裡好好生活，但在爸爸驟然離世之後，Papa 好像成了爸爸留給兆民的最好禮物。所以他在這個空間裡，結合以前的工作，打造一個有溫室、咖啡廳、美髮廳、民宿的溫馨獨立空間。

而為了減少工作量，兆民堅持著自己的原則，不再像以前一樣只是努力賺錢，他在門口放了一個牌子寫著：「預約制，沒預約的不要進來。」對一家咖啡廳來說，一週只營業幾天，真的是很不可思議的選擇，但他在空下來的時間，會和小心去海邊走走，或是在溫室裡做陶。爸爸留給他一份最獨特的禮物是「好好生活」，而他在這個空間延續對父親的愛。

你有多久沒對家人說說心底的話呢？到 Papa 別忘了為最親愛的家人寫張明信片，老闆會親自幫你寄出喔。

老闆親手做的陶杯，裡面充滿心底最深的思念。

黑兔兔的
散步生活屋

位於基隆的小巧店面，走自己的路。

這是我很喜歡的一間咖啡館，雖然已經不再營業，但還是想好好記錄一下它曾經的身影。

店裡都是老闆娘黑兔兔的小巧思，我總是很驚訝店面明明這麼小，她為什麼有辦法創造這麼大的空間出來？真的好神奇啊！整間店小而美，每一處都擺放了她的手作品或是收集的小物。

認識黑兔兔是因為追蹤了她的部落格，看著個子小小的她在法國旅行，記錄下好多有趣的故事。我也很喜歡她總是鼓勵大家追求夢想，看著她從無到有打造了一家店，很努力地做著自己想做的事，對於當時還不知道未來想做什麼的我來說，相當激勵人心。

如果你也有一個夢想，別擔心會不會成功，先踏出第一步開始做吧！堅持，你將會看到成果。

老闆娘總是躲在這個小小的櫃檯後。

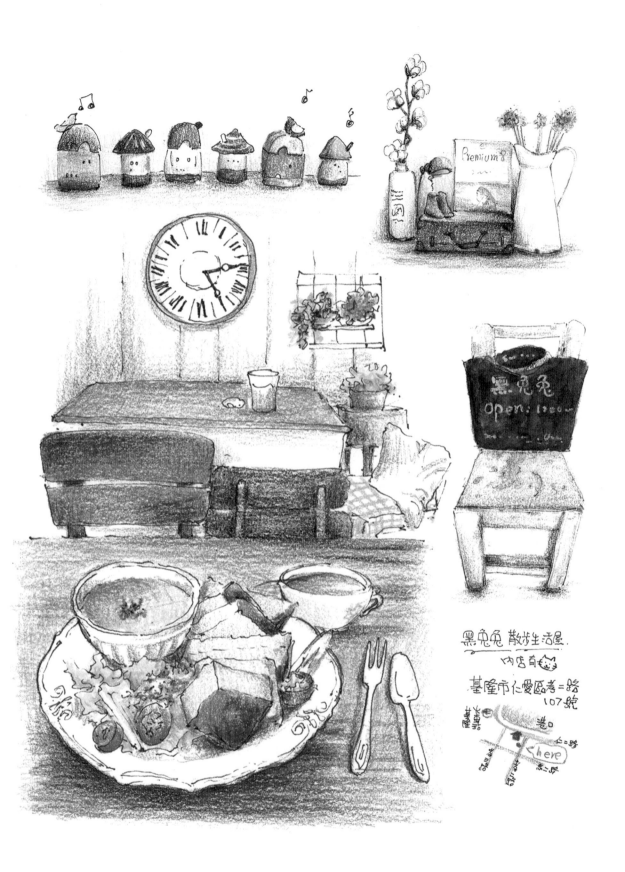

黑兔兔 散步生活屋.

內店有

基隆市仁愛區考二路
107號

here

黑兔兔店內的復古擺設

咖啡館裡的擺設，都是老闆娘精心收集的。我特別喜歡這個復古磅秤、
油燈和乾燥花的搭配方式，隨意擺就很好看。

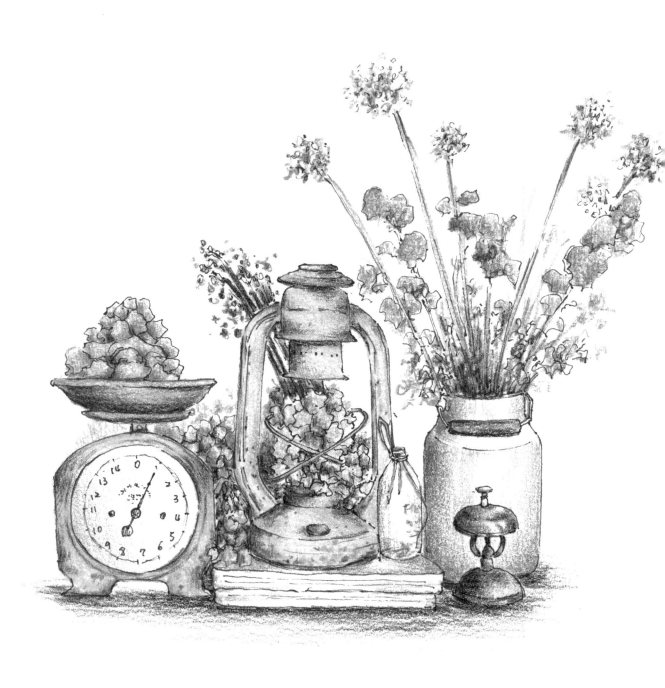

1. 從油燈開始打稿,由上往下畫起。

2. 往下畫出左右兩邊的支架,接著畫出下方的油燈
 檯座。右前方因為有個瓶子,需要先預留空間。
 最後畫出油燈中間的交叉鐵線。

3. 畫出右邊的小瓶子,然後在油燈中間加上
 一球球的乾燥葉子和後方的乾燥植物。

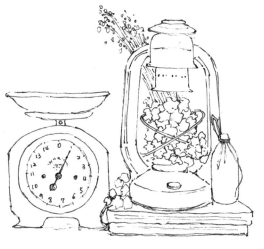

4. 由上往下畫出磅秤,之後補上中間的圓形面板
 跟數字。再來畫油燈底下的兩本書。

5. 畫磅秤上面和後方的乾燥植物。

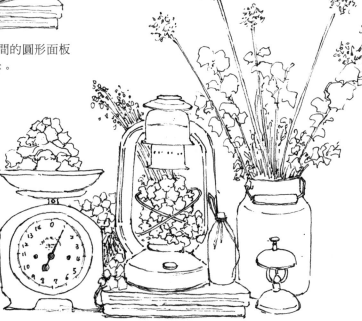

6. 畫右邊的花瓶、乾燥花和復古服務鈴。

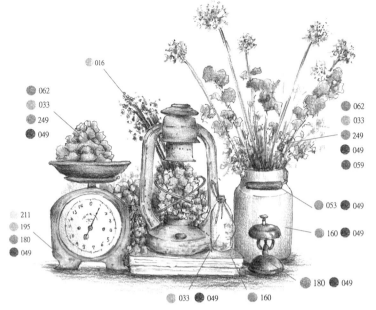

016

062
033
249
049

062
033
249
049
059

211
195
180
049

053　049

160　049

這張圖元素比較多，先給大家參考使用的顏色。

180　049

033　049　160

7. 用 211 翡翠綠色畫油燈的底色，用 015 黃綠色畫上中間一小塊綠色的部分。

8. 用 195 藍綠色局部加強，用 049 深咖啡色畫上生鏽的地方。

9. 同樣方法畫完油燈剩下的部分，用 195 藍綠色局部加強，用 049 深咖啡色畫上生鏽的地方。

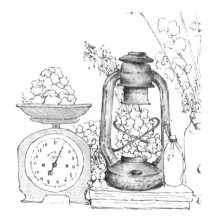

10. 用 211 翡翠綠色畫磅秤的底色。

11. 整個磅秤，用 195 藍綠色局部加強，用 049 深咖啡色畫上生鏽的地方。

12. 用 180 孔雀石綠畫服務鈴的底色，反光的地方直接留白，用 049 深咖啡色加強暗面。

用 033 土黃色畫小瓶子上的綁繩，淡淡地用 049 深咖啡色畫瓶身周圍。接著用 160 鈷藍色畫上書本的顏色。

13. 用 160 鈷藍色上花瓶的底色，用 049 深咖啡色加強暗面。

14. 用 033 土黃色幫所有乾燥植物上底色。

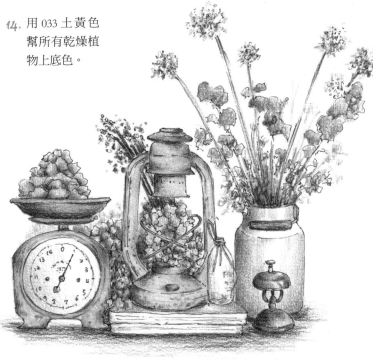

15. 用 062 橘咖啡色、049 深咖啡色加強乾燥植物的暗面。

16. 右邊的乾燥花用 033 土黃色、249 橄欖色、062 橘咖啡色、049 深咖啡色上色，花朵部分可以用 270 覆盆子紅色，用點的方式加上。

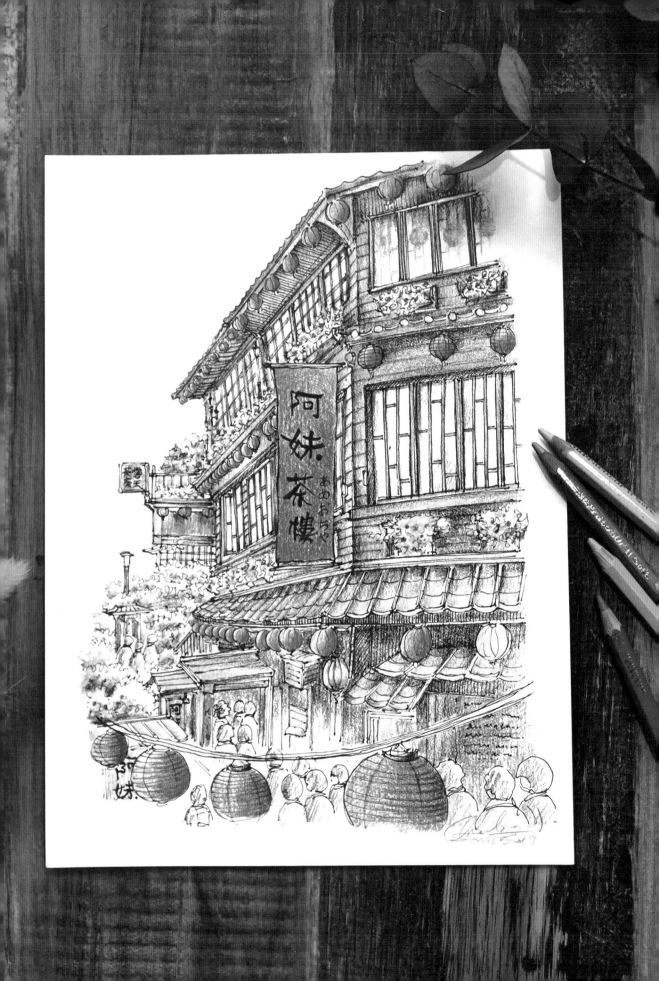

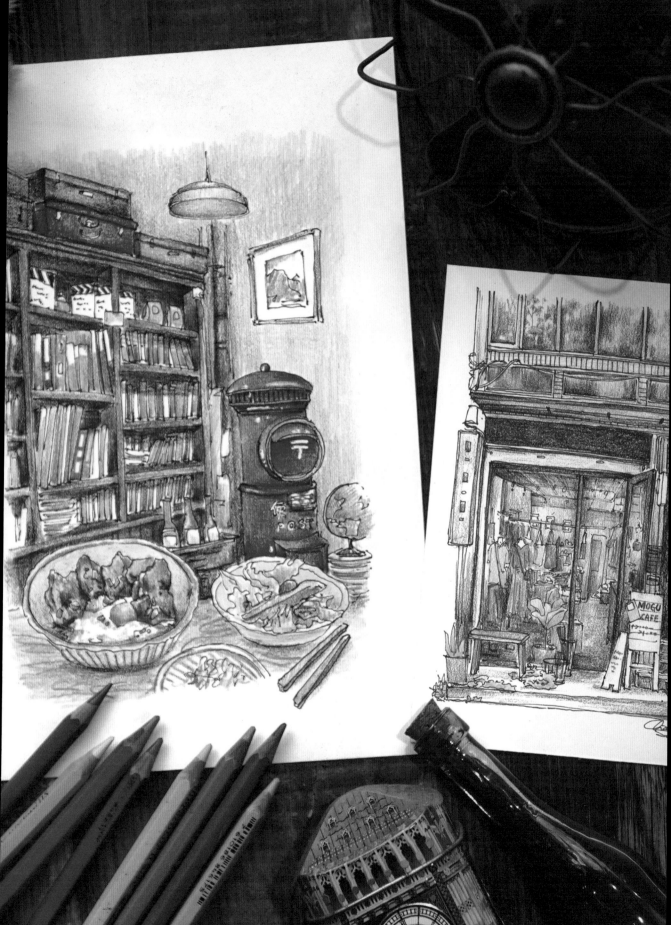

彩色 Q 版 小房子

這些都是我在日本東京和大阪看到的房子。前面我們收集過單色版本和水彩版本，這次也要集滿一整張的色鉛筆小房子！

這一系列的小房子要盡量簡化，畫得比較 Q 版，不必太寫實。用平塗上顏色就好，顏色也不需要按照實物畫，讓自己開心玩一回，隨意上色吧！

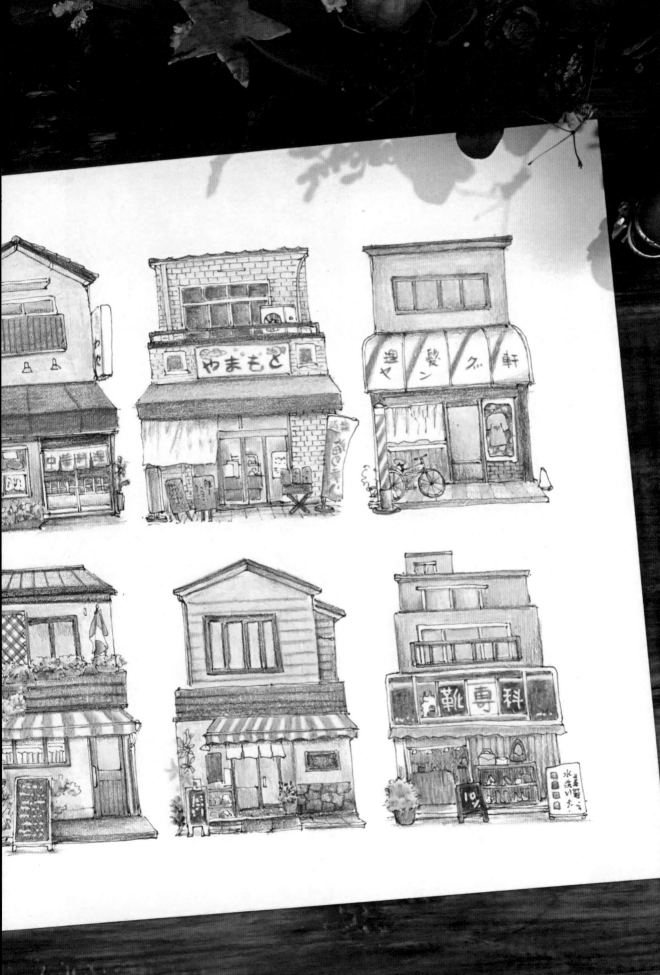

復古摩托車雜貨店

這也是我在東京看到的小商店，很喜歡停在門口的復古摩托車，所以想帶大家一起畫畫看。

這間商店前面有很多植物，畫的時候要分析一下大概有幾盆植物，相鄰的兩種植物要用不同的方式呈現，才不會黏在一起。

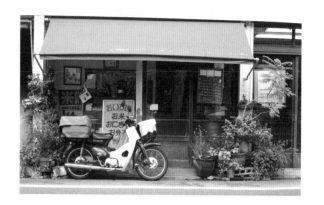

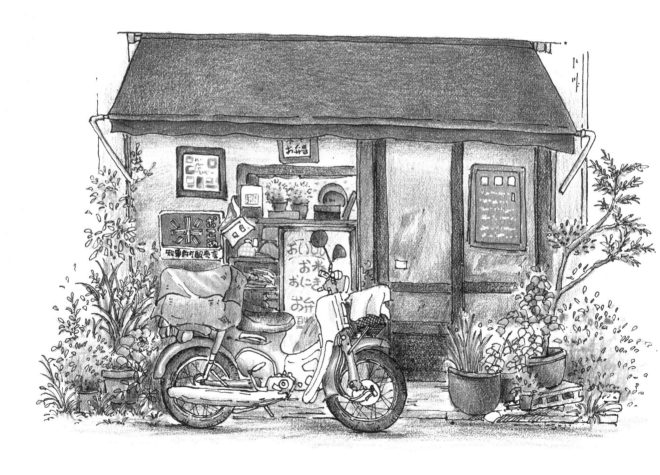

①

1. 先畫出遮雨棚。

②

2. 由上往下畫出不同的植物，注意有些是垂掛在牆上，有些是盆栽，還有些藏在後方。

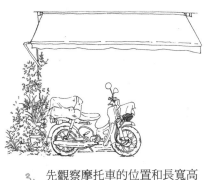

3. 先觀察摩托車的位置和長寬高比例，抓出大概的寬度和高度之後開始下筆。

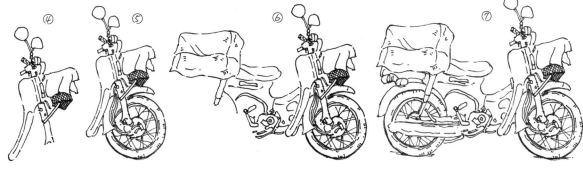

④ ⑤ ⑥ ⑦

4. 從車子的把手開始畫，往上畫出照後鏡，往下畫出車頭和前面的籃子。

5. 畫出前輪。

6. 往後畫出摩托車後半部。下筆之前先確認坐墊的寬度，和後方置物箱的位置，然後從右到左，把這些部分接著畫出來。

7. 畫上排氣管和後輪，注意前、後輪要畫在同一個水平上。

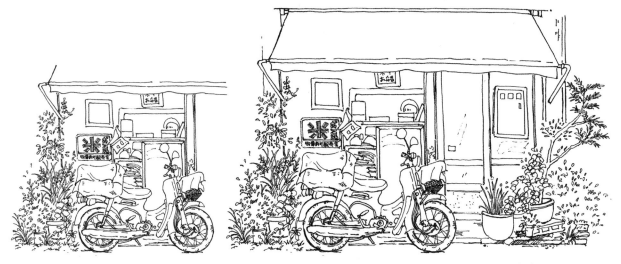

8. 畫出後面商店櫥窗內的擺設。

9. 畫出右邊的盆栽，最後補上門的樣式，打稿完成。

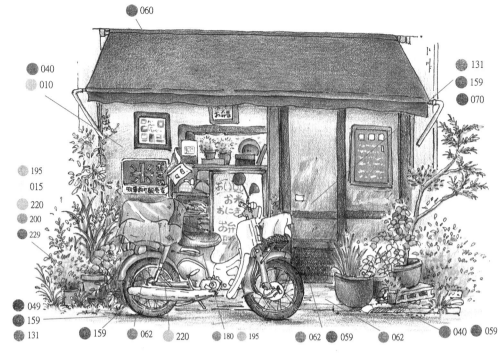

060

040
010

195
015
220
200
229

049
159
131

131
159
070

本張使用
的顏色

159　062　220　180　195　062　059　062　040　059

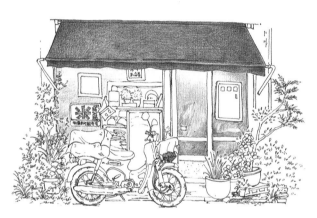

10. 先用 060 橘紅色畫上方的棚子底色。

　　用 010 黃色畫商店的底色，接著用 131 紫紅藍色、159 普魯士藍色、040 紅橘色、070 紅色畫出右側櫥窗內若隱若現的物體顏色。

11. 用 180 孔雀石綠畫小黑板，062 橘咖啡色畫外框。之後用牛奶筆點上白色的字。

065 紅咖啡
色畫相框。

160 鈷藍色畫
米字招牌。

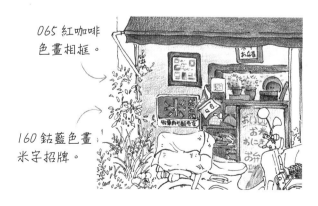

12. 接著幫左側店內的各種物體上色，可以隨興配色，這裡提供我用的顏色：059 棕色畫櫃子，371 淡藍色畫櫃子裡的布，用 015 黃綠色、220 草綠色、062 橘咖啡色畫小盆栽。

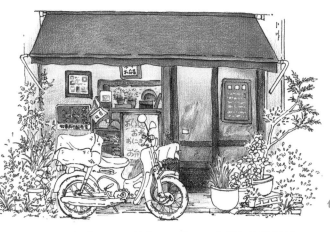

13. 門框用 059 棕色，再拿 033 土黃色將地板局部上色。

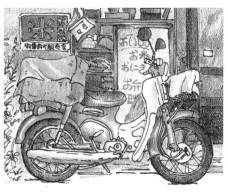

14. 摩托車的底色挑 195 藍綠和 180 孔雀石綠畫，反光處要留白。用 220 草綠色和 062 橘咖啡色畫置物箱，159 普魯士藍畫輪胎，045 深棕色以漸層手法替座墊上色。

15. 植物在上色時，注意前後的打底色可以不同，例如有些植物用 015 黃綠色打底，200 草綠色加強；有些用 200 綠色打底，229 深綠色加強。底色不同感覺就會不同。

16. 同樣方法畫右邊植物，花盆可用 040 橘色打底，059 棕色加強暗面。

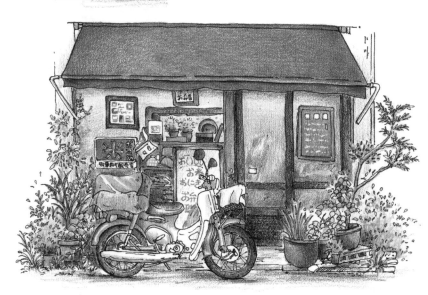

17. 最後，用 131 紫紅藍色、159 普魯士藍、049 深咖啡色畫地上的陰影。

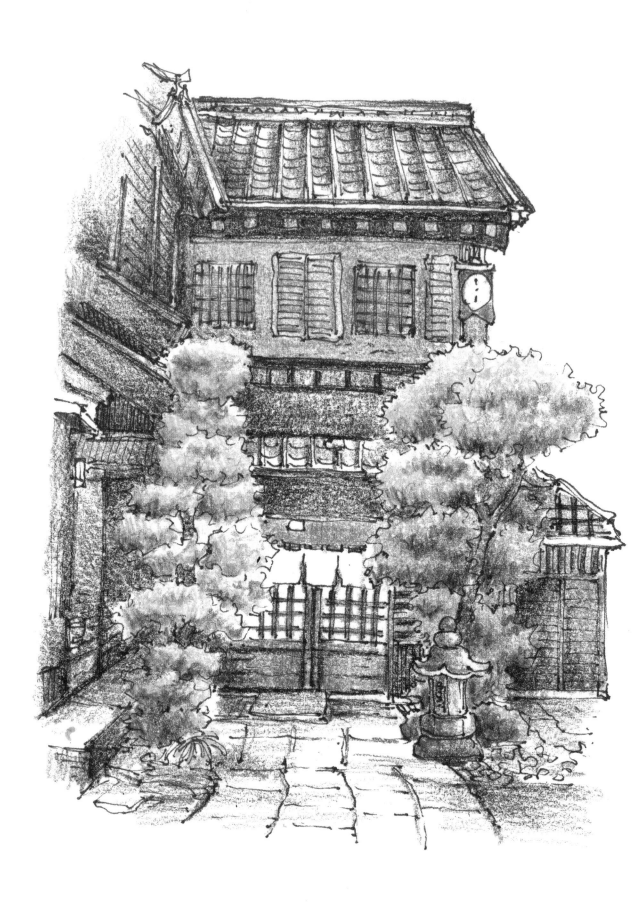

畫樹的
色鉛筆技巧

植物（特別是樹）在速寫中有多常見，大家應該很清楚了，打稿方法可以隨時複習第一章。

使用色鉛筆時，如果遇到一大堆植物，可以利用不同的底色進行區分。大家可能會疑惑，自己擁有的綠色色鉛筆並不多，該怎麼呢？其實只要好好運用疊色技巧，就能變化出很多綠色！

而且畫的時候，也不必執著於用跟實景一模一樣的顏色，可以視情況改變用色。

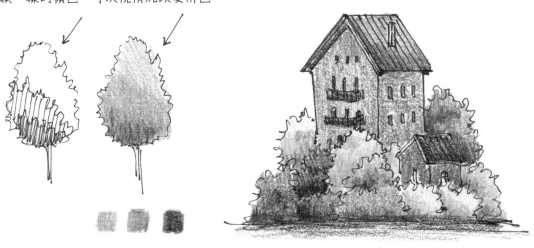

先確定陽光方向，然後用二～三種顏色表現光影。

在日本旅行時，注意到當地人很會運用不同的植物造景。尤其到了秋天，沿路看到很多轉黃或轉紅的植物，真的很漂亮。

這是日本高山市的一個小角落，河岸兩邊種植多樣的植物，在這裡散步特別舒服。

建築物加一些植物很適合當畫畫素材。

清水寺一角。在尋找題材時，我會盡量找有植物的，因為可以讓畫面更顯豐富。

日本大阪城

這是大阪必遊的景點，親眼看到大阪城真是非常雄偉！它的造型看似複雜，但其實很好畫，因為每一層幾乎都是對稱樣式，只要稍微觀察就會發現。一起來試試看。

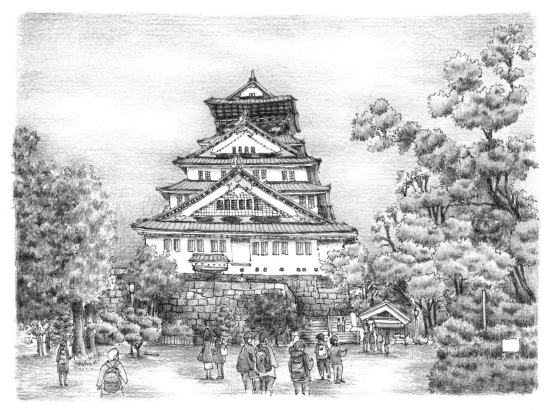

1. 由上往下畫起，大阪城從上往下有三個三角形屋頂，會越來越大，打稿要注意比例。

2. 畫第二層三角形，畫上內部細節和屋簷。

3. 接著畫第三層三角形，同樣畫上細節和屋簷。大阪城的顏色不多，畫的時候主要是靠線條表現。

4. 從左前方的植物開始畫起，先確立圍牆的高度。

5. 畫出右邊的植物和樓梯，同時在前面加些旅客。

6. 畫出左側離建築物比較遠的樹木。

7. 右側的植物比較複雜，畫之前確定有哪幾棵樹，然後先畫下方的樹，再往上延伸。前面的廣場還有一些小樹叢，也要分開畫出來。

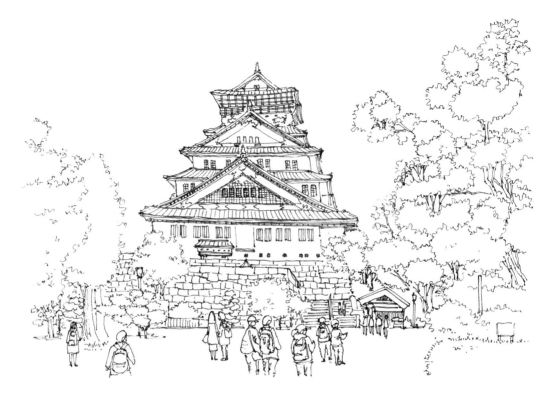

8. 打稿完成。

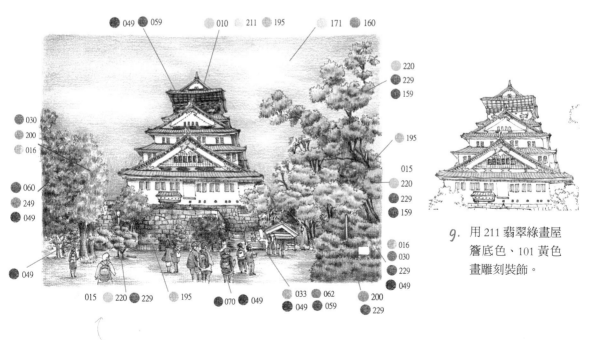

9. 用 211 翡翠綠畫屋
簷底色、101 黃色
畫雕刻裝飾。

本圖使用的顏色

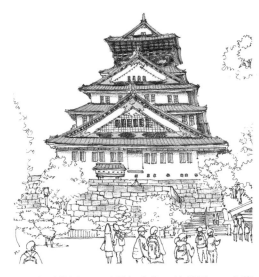

10. 用 195 加強屋簷的暗面，再用 059 棕色畫最上一層的內部。049 深咖啡可以用來畫一些黑色裝飾。

11. 窗戶使用 171 天藍色上色，接著用 033 土黃色、062 橘咖啡、059 棕色打底圍牆的顏色。

12. 用049 深咖啡色加強圍牆的暗面。

13. 用不同顏色幫植物上色，讓畫面活潑一點。

(1) 左前方植物：015 黃綠色打底，220 草綠色、229 深綠色加強。

(2) 左後方植物：用 060 朱紅色打底，249 橄欖色、049 深咖啡色加強。

(3) 中間植物：每一叢用 200 綠色打底，229 深綠色加強暗面。

(4) 右方植物：070 紅色打底，049 深咖啡加強暗面。

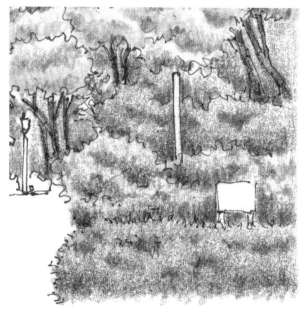

14. 最左方的植物用 060 朱紅色、249 橄欖色打底，049 深咖啡色加強。

右方植物用 030 橘色、016 黃綠色、200 綠色幫樹上色。

15. 上層樹叢：用 220 綠色打底，229 深綠色加強暗面。

中層樹叢：用 016 卡其綠色打底，060 朱紅色、229 深綠色畫暗面，049 深咖啡色加強暗面。

下層樹叢：用 220 綠色打底，229 深綠色加強暗面。

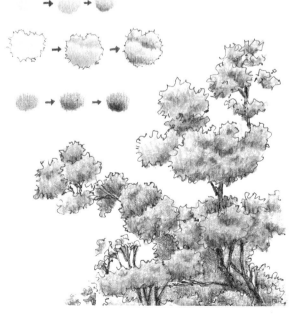

16. 用 220 草綠色打底，上方有些地方可以用 015 黃綠色打底，表現光強烈照射的感覺。接著，用 229 深綠色畫暗面，不夠深的地方可以用 159 普魯士藍加強。

後方的樹，可以換成其他顏色，這邊我用 180 孔雀綠色，跟前面的樹做區別。

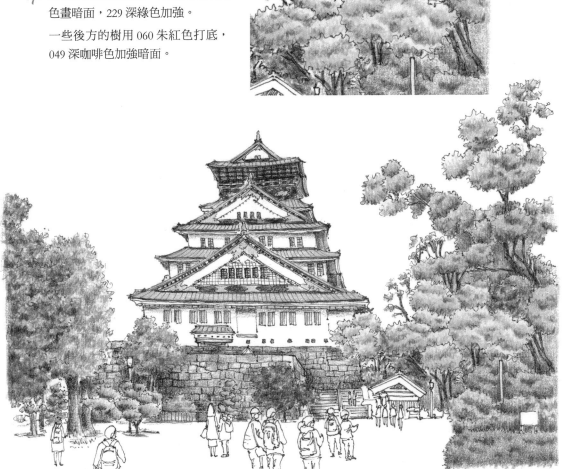

17. 用 015 黃綠色打底,暗面用 200 綠
色畫暗面,229 深綠色加強。

一些後方的樹用 060 朱紅色打底,
049 深咖啡色加強暗面。

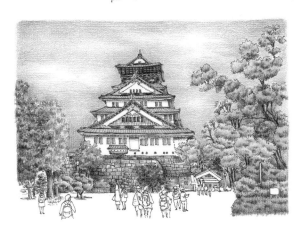

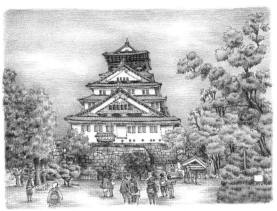

18. 天空用 171 天藍色打底,160 鈷藍色加強,
記得部分留白代表雲朵。

19. 地面用 033 米黃色局部打底,一些地方可
留白,再用 062 橘咖啡加強。
遊客的衣服可以自行上色。

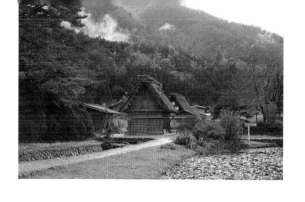

秋季的合掌村

我們就用這個景色練習如何表現後方的大片植物吧！我這年去合掌村時剛好入秋，後方的林木都換上了新裝，點綴著大片的橘紅色。

雖然照片上這些樹的顏色好像都差不多，我們依然可以發揮創意，用不同的顏色上色。另外，這張看似很複雜，但筆法是不斷重複的，所以不難。

之前在單色速寫章節練習過合掌村木造房的畫法，打稿時可以回去參考。

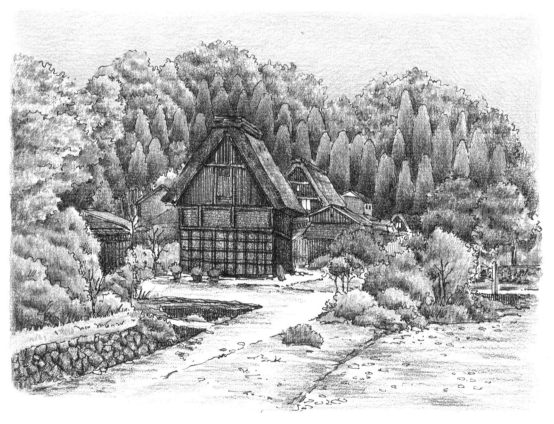

1. 由上往下畫起，注意屋簷的角度。

2. 畫出下面的木頭結構和地上的小盆栽。

3. 畫出上面的木頭結構。

4. 畫出旁邊的植物配角，注意，這邊的植物
 和後面的森林很不一樣。

5. 房子前面的馬路向左延伸，畫出左邊的
 植物。

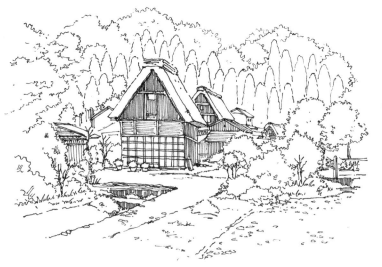

6. 畫出後面的山景，前後
 景樹木種類不同，可以
 用不同畫法。更遠方的
 山景，我把它省略，改
 成天空。

7. 屋頂正前方的底色
 用 059 棕色打底，
 016 橄欖色點綴局
 部，之後用 049 深
 咖啡色加強。

 側面的屋頂比較多
 青苔，所以改用 016
 橄欖色打底，059 棕
 色點綴其中，一樣
 用 049 咖啡色加強
 深色部分。

本張使用顏色

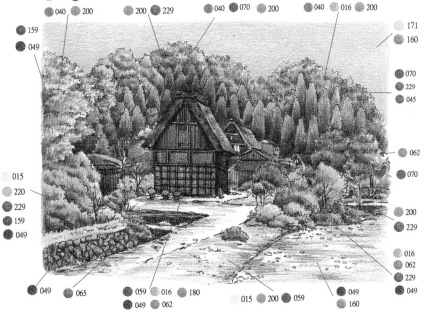

016　070
040　200

200　229

040　070　200

040　016　200

171
160

159
049

070
229
045

015
220
229
159
049

062

070

200
229

016
062
229
049

049　065

059　016　180
049　062

015　200　059

049
160

049

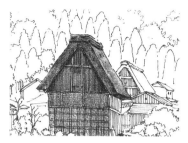

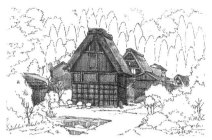

8. 木造牆壁部分，上方用062橘咖啡打底，049深咖啡加強暗面。下方牆壁用049深咖啡色打底。

9. 接著，一樣用049深咖啡色加強主要的粗木頭。可以帶一點其他顏色，增加木頭色彩的豐富度，這邊使用195藍綠色。

10. 其他的房子用一樣方法畫，但是可以改色，增加畫面活潑度。我還使用了070紅色、051粉紅、371淡藍色。

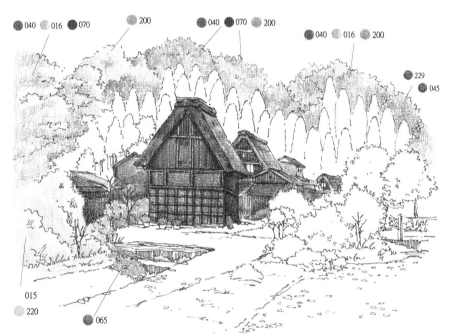

11. 樹木準備上基本的底色。這個階段就可以把整個畫面的基礎色先確立，前後景的樹還是要有點不同。

這裡使用的顏色比較多，我直接標在圖上，每一種顏色交錯塗上。

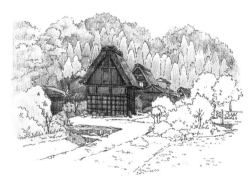

12. 用同樣方法為前景的樹上色，房子後方的樹用015黃綠色和200綠色打底。

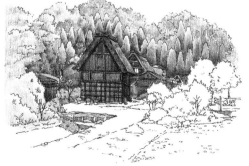

13. 繼續用200綠色、229深綠色加強樹的暗面，增加立體感。加強的部分都在交接處和靠下方處。

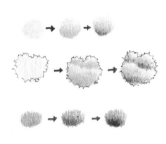

14. 最左方的樹，用 059 棕色、229 深綠色繼續加強暗面。

15. 左下方的樹，用 229 深綠色畫上暗面，不夠深的地方用 159 普魯士藍加強。

16. 再替後方的植物加強暗面，底色是綠色的，用 229 深綠、159 普魯士藍加強。底色是橘紅色的，用 059 棕色、159 普魯士藍加強。

 使用 159 普魯士藍時，要運用疊色技巧，加在前一層顏色中創造出暗面的灰色調。

17. 右前方的樹，分成轉紅、轉橘和綠色三種，上色分別是：

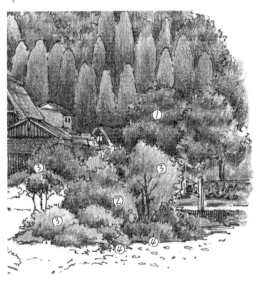

① 兩棵相鄰的轉紅植物，分別用 062 橘咖啡色和 070 紅色打底，但是都用 049 加強暗面。

② 轉橘的樹，用 016 橄欖色、062 橘咖啡色打底，接著用 229 深綠色、049 深咖啡色加強暗面。

③ 綠色樹木可以用 229 深綠色打底、159 深藍色加強暗面。有些用 015 黃綠色打底，再用 229 深綠色加強暗面。

④ 小樹叢可以做點變化，有些用 180 孔雀石綠色打底、049 深咖啡色加強暗面。有些用 016 橄欖色、 049 深咖啡色打底、159 深藍色加強暗面。

18. 用 015 黃綠色、200 綠色、059 棕色畫前面的草地。接著用 049 深咖啡打底旁邊的水溝石牆，用 049 繼續加強石頭紋路的線。

 用 160 鈷藍色和 049 深咖啡色交錯畫湖水，這裡的筆法都是橫線。

 最後，用 171 天藍色塗滿天空，完成！

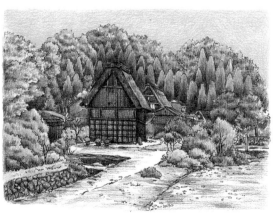

庫倫洛夫（Český Krumlov，簡稱 CK 小鎮）

如童話故事般的庫倫洛夫，是遊客到捷克必訪的著名景點，整個城鎮被蜿蜒的伏爾塔瓦河包圍，城內布滿橘紅屋瓦的屋頂，建築物維持著中世紀建築風情，在一九九二年被登錄為世界文化及自然雙遺產，有著「中世紀童話風小鎮」的美名。

可以到最高處的城堡上觀景平台拍攝到整個小鎮的景緻，很適合待一天，看看白天和夜晚的不同景色。

布魯日老城

這是好友娃娃之前旅遊的景點,由於景色很迷人,所以她拍了不少照片給我當參考素材,磚紅色的房子配上藍綠色的屋頂,加上植物環繞,真的是美不勝收。

圖中很多樹木在照片上都是一樣的綠色,所以我自己稍作變化。不必全部都跟現實場景一樣,這就是畫畫好玩的地方。

葡萄牙的電車

在葡萄牙里斯本旅行時，印象最深刻的是當地的電車。各種顏色的電車穿梭在大街小巷裡，我幾乎每天都在進行「追電車之旅」，想好好記錄它們的風采。畫電車比較複雜的是電車跟鐵軌的透視，這裡會使用到一點透視。

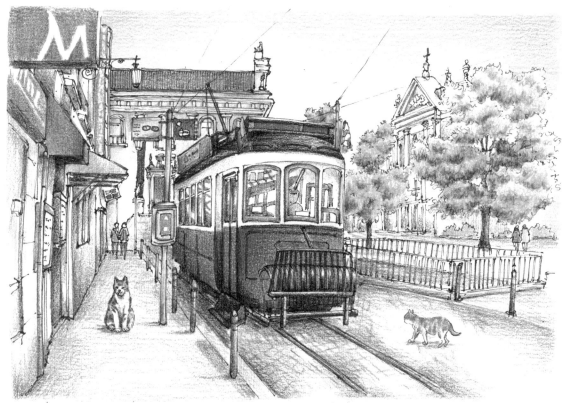

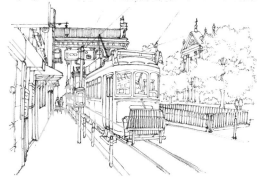

1. 先觀察透視線走向，再開始畫。這邊是一點透視，主要的物件都會往街尾的消失點靠攏過去。

2. 從車頭畫起，從上往下畫出車頭和車窗。下筆之前，一定要先確認車頭在畫面中所佔的比例大小。

3. 往下畫出下方的鐵架。

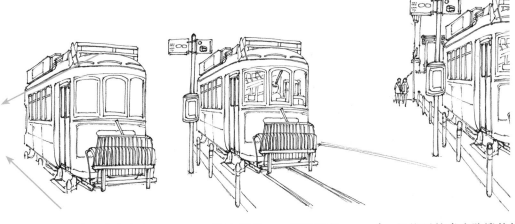

4. 觀察透視方向畫出車身，
 車身往消失點靠攏，窗戶
 也一樣。

5. 畫出鐵軌，一樣往消失
 點延伸，接著畫出旁邊
 的站牌。

6. 往後延伸畫出路邊的矮
 欄杆、招牌和建築，接
 著畫出後方的人物。

7. 找出地面的透視線，一樣往同一個消失
 點延伸靠攏，再往上畫房子的一樓。

8. 用同樣的方法畫出左前方的房子。

9. 往上畫出二樓的細節。

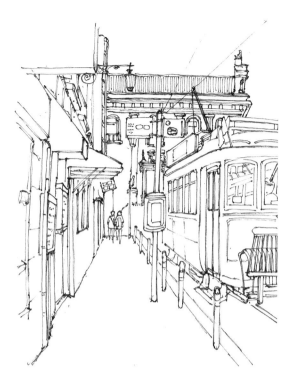

11. 畫出右邊的樹木和欄杆。

10. 畫出畫面最後方的建築，注意它跟其他房子和電車的相對位置。

12. 加上兩隻小貓讓畫面更有趣。

13. 補上樹後方的房子，打稿完成，準備上色。

本張使用顏色

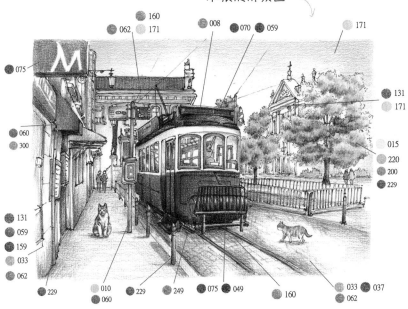

160
062 171
008 070 059
171
075
060
300
131
171
015
220
200
229
131
059
159
033
062
229 010 229 249 075 049 160 033 037
060 062

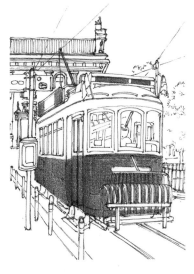

14. 用 070 紅色畫電車大
部分的底色。

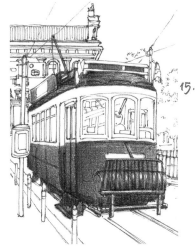

15. 用 059 棕色畫車
頂，以及加強車
身暗面。接者使
用 075 印度紅、
049 深咖啡畫鐵
架，鐵架上反光
的地方直接留
白。

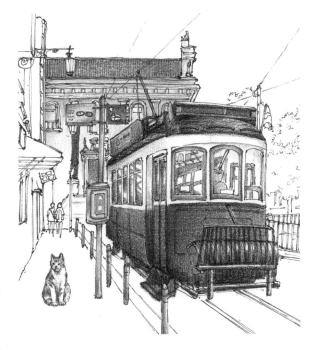

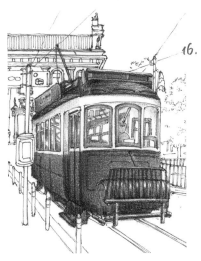

16. 249 橄欖色畫鐵
架上方的牌子，
車頂上面的外圍
鐵架用 008 灰黑
色上色。

車體內部使用
171 天藍色畫牆
壁，160 鈷藍色
畫窗戶。

17. 用 010 黃色幫站牌打底，060 朱紅色局部
上色，160 鈷藍色、070 紅色幫其他站牌
上色。

後方的房子，用 062 橘咖啡色畫屋頂，屋
身用 171 天藍色打底，160 鈷藍色加強暗
面。地上的欄杆用 229 深綠色上色。

18. 左側房子的牆壁，分別用 033 土黃色、062 橘咖啡色、159 普魯士藍、059 棕色、131 紫紅藍色上色。

上方的招牌用 075 印度紅畫，白色 M 字可以直接留白。

再用 060 朱紅色、300 黃橘色畫遮雨棚。

19. 樹木後方這棟房子基本上是白的，只要上陰影即可，這邊我用 131 紫紅藍色、171 天藍色替房子局部畫出陰影。

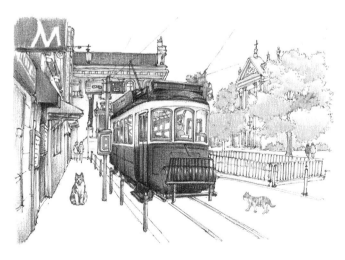

20. 接著用 015 黃綠色、220 樹綠色幫樹木上底色。

21. 繼續用 200 綠色、229 深綠色加強樹葉的暗面。樹幹用 059 棕色上底色、049 加強暗面。

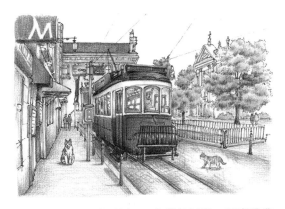

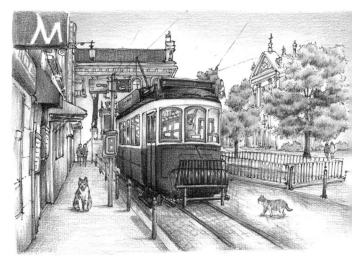

22. 最後，地面用 033 土黃色打底。打底時我會預留一些地方畫比較淺，靠近物體的附近畫比較深。

繼續用 062 橘咖啡色、037 褐色加深鐵軌和牆壁邊緣的地面，電車陰影則用 160 鈷藍色，照著車子的外型特徵畫。

23. 天空用 171 天藍色，由上往下畫出漸層，這樣就全部完成囉！

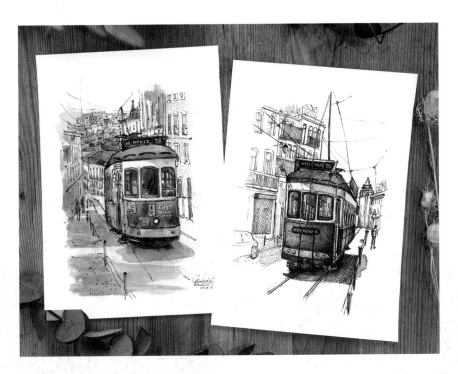

里斯本的電車有很多款，主要有黃色、綠色和紅色，甚至有仿磁磚樣式的車身。黃色 28 號是最著名的，因為它行走的路線涵蓋了大部分的景點，大家一定不能錯過。

我第一次搭黃色 28 號電車，很驚訝有些地方馬路超級小，但司機一樣可以狂奔，然後在接近其他車輛時又能精準地停下來，也太厲害了！

我也用單色和水彩速寫畫了不同款電車，不同技法繪製，感覺也不同。

後記

終於到最後一頁了，我心中滿滿的感動，這本書陸陸續續寫了一年多，直到今年因為疫情無法出門旅行、無法開課，反而讓我有時間在工作室閉關，認真完成。

之所以萌生寫書的想法，是因為二〇一八年去挑戰西班牙朝聖之路。那時候每天一個人走在山林間，有很多時間回想這些年做了什麼，在不同的領域裡轉變身分，每一段路都走得不容易。但是現在回想起來，人生的每一步都很值得，過去的每一件事，造就未來的你，所以沒有什麼是白費的。

畫畫也是，每一幅畫，都是美麗與感動的累積。寫了一本書，對過去做個總結，感謝這些年不管遇到甚麼困難都沒放棄的自己。

對於一件未知的事物，剛開始學習時，一定會感到挫折，而當你慢慢熟練後，便能開始享受其中的樂趣。所以當你遇到挫折時，試著放下，先喝杯咖啡，給自己一點時間之後再回來，有時候困住你的問題就會忽然想通。

畫畫的過程，一定有滿意跟不滿意的時候，但只要繼續堅持下去，就會越來越熟練。畫畫沒有訣竅，也沒有天分之說，唯有一個堅持，只要不斷地畫下去，就會越來越接近你心裡想要的樣子。你的人生也是一樣，不管開始得多麼狼狽，但要繼續堅持下去，相信結局都會是好的，夢想一定能成真。

謝謝在我迷惘時，一直在身邊支持鼓勵我的家人跟朋友們，也謝謝一直耐心等我完成書籍的總編、編輯和出版團隊，以及謝謝提供照片資料的朋友們。

最後，我也希望愛旅行、愛畫畫的你，會喜歡這本書。謝謝你的支持，未來我也會期許自己能更加進步，完成更多更好的畫作！

國家圖書館出版品預行編目（CIP）資料

旅繪是生活：速寫一本就上手,單色x水彩x色鉛筆,
畫下美好回憶 / Sammi王嘉玲著. -- 初版. -- 臺北市：
遠流, 2020.07
　　　面；　公分.
　　ISBN 978-957-32-8807-7(平裝)

　　1.插畫 2.繪畫技法

947.45　　　　　　　　　　　109007450

旅繪是生活

速寫一本就上手，
單色 x 水彩 x 色鉛筆，畫下美好回憶

作　　者：Sammi 王嘉玲
總 編 輯：盧春旭
執行編輯：黃婉華
行銷企劃：鍾湘晴
封面 & 內頁排版設計：連紫吟、曹任華

發 行 人：王榮文
出版發行：遠流出版事業股份有限公司
地　　址：臺北市中山北路一段 11 號 13 樓
客服電話：02-2571-0297
傳　　真：02-2571-0197
郵　　撥：0189456-1
著作權顧問：蕭雄淋律師
ISBN：978-957-32-8807-7

2020 年 7 月 1 日初版一刷
2023 年 7 月 26 日初版七刷
定　　價 新台幣 620 元（如有缺頁或破損，請寄回更換）

YL遠流博識網　　http://www.ylib.com
　　　　　　　　Email: ylib@ylib.com

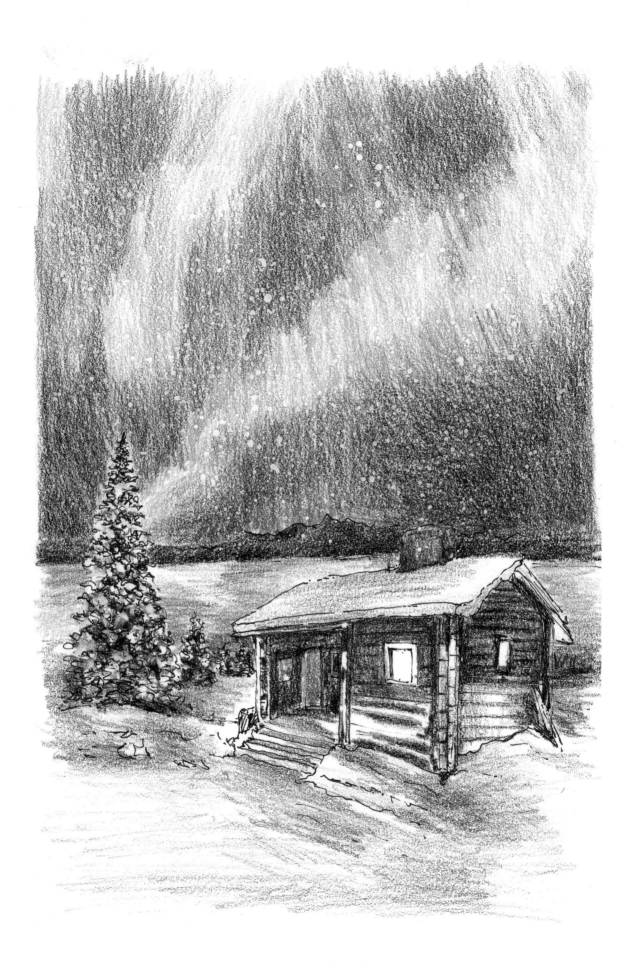

STAEDTLER®
德國施德樓精緻文具

施德樓 MS308
防乾耐水性代針筆

- 具抗光、耐水性
- 書寫、速寫、製圖
- 規格齊全 · 共12種
- 可防乾18小時

ca. 0.05 mm	ca. 0.1 mm	ca. 0.2 mm	ca. 0.3 mm	ca. 0.4 mm	ca. 0.5 mm
308 005-9	308 01-9	308 02-9	308 03-9	308 04-9	308 05-9

ca. 0.6 mm	ca. 0.7 mm	ca. 0.8 mm	ca. 1.0 mm	ca. 1.2 mm	ca. 0.3-2.0 mm
308 06-9	308 07-9	308 08-9	308 10-9	308 12-9	308 C2-9 斜頭 chisel tip

Made in Germany

總代理：寬義有限公司 ｜ 電話(02)2393-0472 ｜ 地址：台北市中正區鎮江街5號1樓 ｜ 網址：www.lafatw.com ｜ 信箱：lafa.intl@msa.hinet.net